*R*ose
Arrangement For Beginner

初學者 ok !

愛花人の
玫瑰花藝設計Book

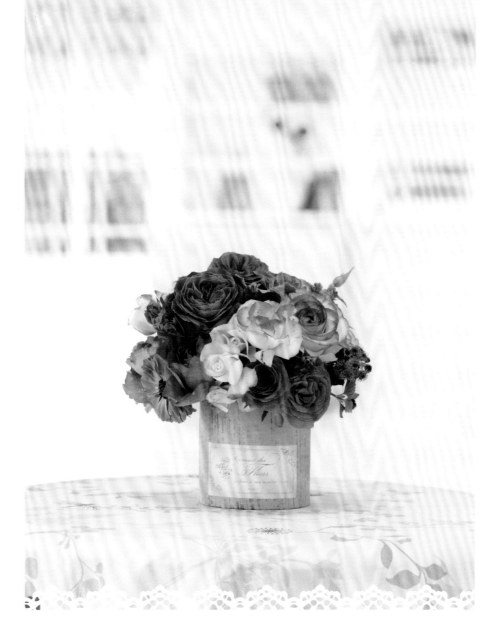

Welcome to Rose Arrangement Book

你喜歡的玫瑰

是什麼樣的顏色？

什麼樣的花型呢？

是飽滿、清麗、還是飄逸？

本書將玫瑰的所有迷人魅力

呈現給愛花的你……

從小輪花到大輪花，一整面滿滿的淺色玫瑰。花瓣輕柔飄逸，擁有著優雅表情的玫瑰們。也只有這麼美麗的花兒，才能描繪出浪漫甜美的世界。

氣質優雅、雅致動人、甜美可愛……

不管在哪個時代，玫瑰都深深地抓住了人們的心。

數不清的豐富色彩，

充滿變化的美麗表情，還有香甜的芬芳，

新的品種也陸陸續續登場，是永遠充滿著話題的花。

透著陽光的花瓣，

彷彿蘊含著朝露般水潤的花姿。

只要將一朵放入花瓶中，就已經十分美麗的玫瑰，

為了想讓它們更美，想要更長時間地欣賞，

只需要一些祕訣，及多一道處理程序，

就能讓玫瑰花藝作品的印象大大改變！

在本書中，從一朵玫瑰開始，

將花藝設計的基礎，仔細地進行說明，

除此之外，從一般日常到特別日子的花設計，

如何享受玫瑰花藝的知識，也一併分享給愛花人。

就從今天開始，與本書一起，

打造與玫瑰們的幸福時光吧！

Contents

初學者ok！
愛花人の玫瑰花藝設計book

Chapter 1

簡單‧可愛！
善用食器&雜貨，打造玫瑰的家 ——12

白色器皿 —— 14 深色器皿 —— 22
圖案器皿 —— 18 編織提籃 —— 24
玻璃器皿 —— 20 盒子或罐子 —— 26

Chapter 2

從1朵玫瑰開始
製作花藝的基礎課程 ——————— 28

30 —— Lesson 1 插花的基本常識
34 —— Lesson 2 以單朵玫瑰來學習插花
40 —— Lesson 3 迷你玫瑰的分枝技巧
46 —— Lesson 4 利用三種以上的花材來製作

Chapter 3

喜歡的顏色是……？
不同色彩的花藝展示會 ———— 52

54 —— 粉紅色 72 —— 綠色
60 —— 紅色 74 —— 黃色
64 —— 紫色 76 —— 橘色&茶色
68 —— 白色 80 —— 複色

本書的使用方法

※ 刊載的花材名基本上使用一般俗名。花材後方的（　），標示花的種類＝品種名。
※ 和花材有關的資訊，以2013年3月的資料為基準。
※ 花藝設計者和攝影者皆只刊載姓氏，詳細資訊請參考P.130至P.131。

Chapter 4

人氣的特別色系
6個活用原則 ———————— 82

84 —— 活用顏色的6個原則

86 —— 以5種代表類型來製作看看！

90 —— 以溫柔美麗的花色交織出大人的浪漫情懷

92 —— 活用小花‧葉材‧果實，打造自然風格

94 —— 減少搭配的花材和花色數量，展現清新俐落

96 —— 在特別的日子，多層次搭配打造奢華美麗

Chapter 5

和玫瑰
當朋友的祕訣，全部教給你！ —— 98

100 —— 玫瑰的基本構造

102 —— 擁有豐富多彩的魅力

104 —— 如何選擇新鮮的玫瑰？

106 —— 事前處理＆每天的保養工作

109 —— 依照色彩分類的人氣玫瑰圖鑑

118 —— 襯托玫瑰的最佳幫手 花圖鑑88種

4 —— 序

8 —— 色彩繽紛‧表情豐富！

108 —— 封面＆介紹頁中的花朵們

124 —— 索引（玫瑰品種‧花材）

130 —— 玫瑰花藝設計者一覽表

色彩繽紛·

正統派

這是不是最讓人熟悉的花型呢？彷彿千層派般，花瓣層層疊疊，吸引著人們的目光。

變化派

如波浪般輕柔起伏的花瓣，漂亮又時尚。看起來像不像康乃馨呢？這些花兒們是玫瑰喔！複色也很令人印象深刻。

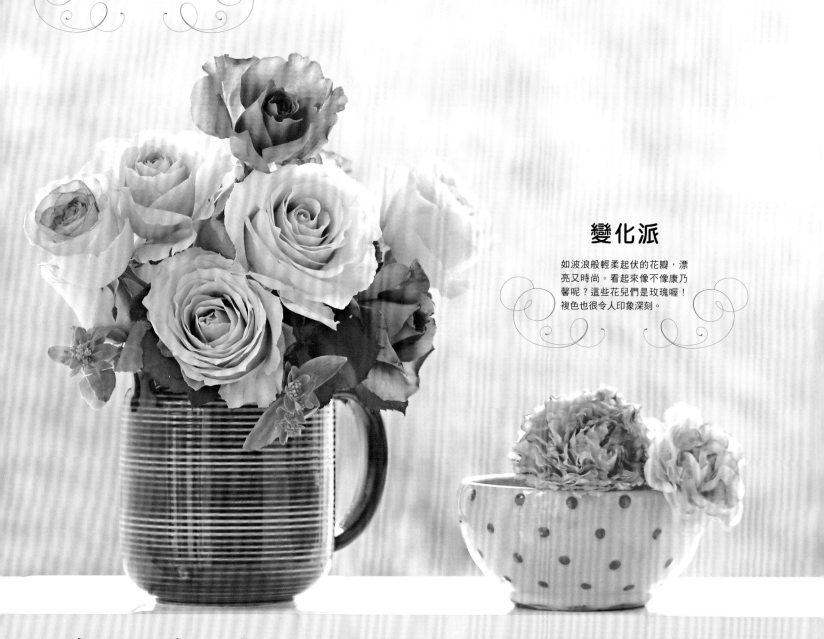

各式各樣不同種類的

表情豐富！

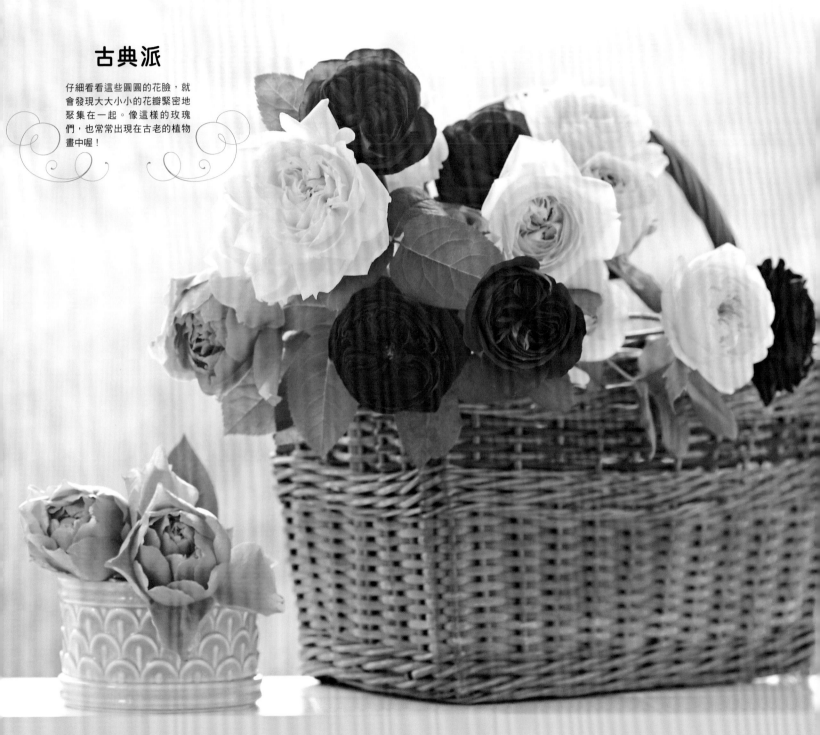

古典派

仔細看看這些圓圓的花臉，就會發現大大小小的花瓣緊密地聚集在一起。像這樣的玫瑰們，也常常出現在古老的植物畫中喔！

玫瑰，齊聚一堂！

花／並木　攝影／山本　　9

圓形花

有著像圓圓胖胖的杯子般側臉的玫瑰。仔細看它外圍輕輕打開的花瓣。在窗邊的它，彷彿披上了光的透明薄紗，有著細緻輕盈的美。

小輪花

努力收集了好多小小白色花瓣的玫瑰。而它身旁那像紅色蔬菜的花朵，其實也是玫瑰喔！盡情來享受這迷你的美麗世界吧！

單瓣

花瓣中心的花蕊清晰可見，彷彿像在野外綻放著的玫瑰般，清秀又惹人憐愛。將這楚楚可憐的風情，以花藝來呈現吧！

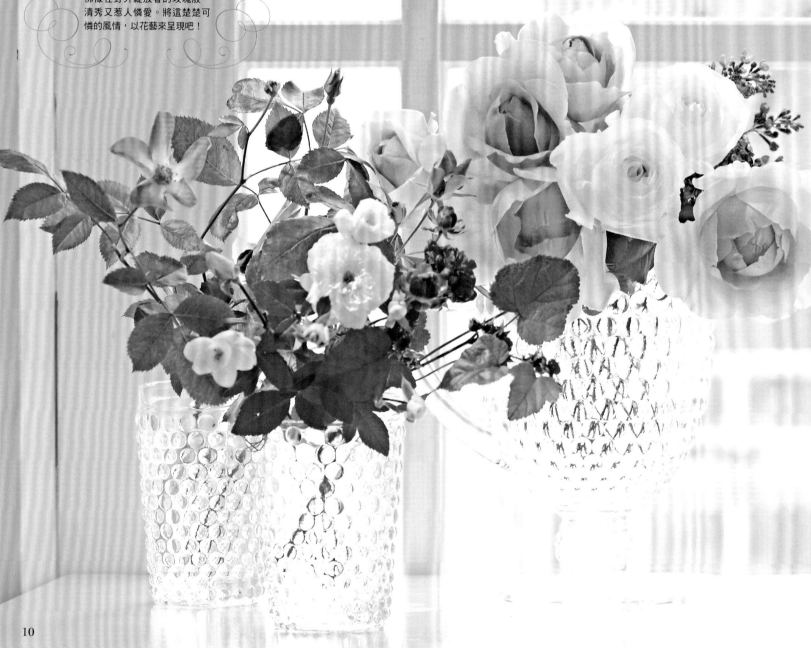

擁有輕盈表情的玫瑰
花瓣正輕輕柔柔地跳著舞

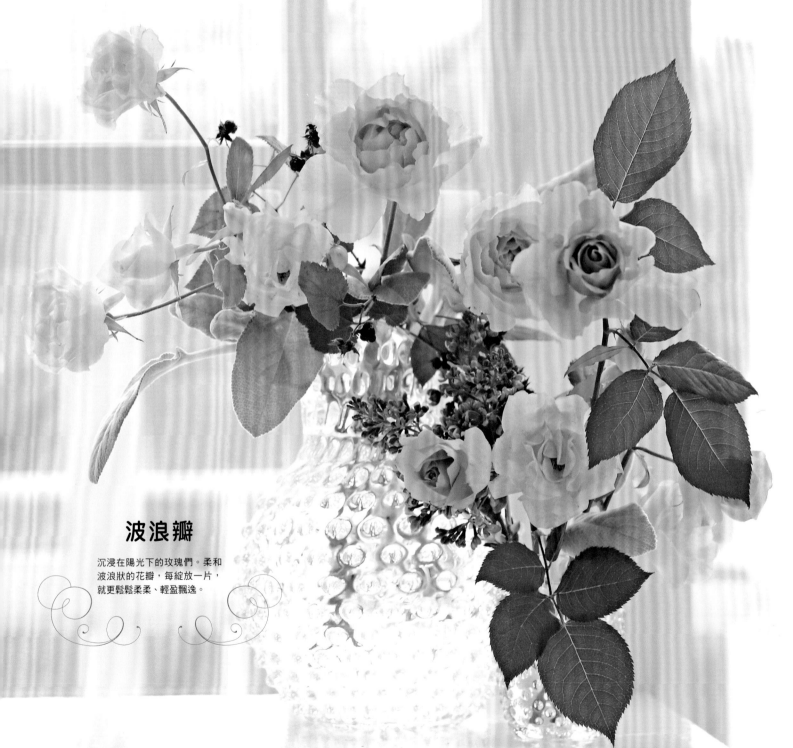

波浪瓣

沉浸在陽光下的玫瑰們。柔和
波浪狀的花瓣，每綻放一片，
就更鬆鬆柔柔、輕盈飄逸。

Chapter 1

簡單・可愛！
善用食器＆雜貨，

想要以玫瑰來插花，

可是家裡沒有漂亮的花器……

不用擔心，只要使用家裡的杯子或茶壺，空罐子也行！

就能讓心愛的玫瑰，舒服自在地綻放出美麗姿態。

搭配花器的祕訣也將一同介紹。

Rose
Arrangement
For
Beginner

打造玫瑰的家

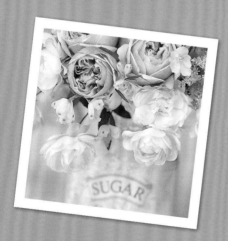

白色器皿

白色的碗盤是能將任何
花色，完美映襯出來的
魔法器皿。

淺淺的平盤，也可以製作玫瑰
花藝！例如，將彩色吸水海綿
重疊在一起，打造蛋糕風。在
頂層的玫瑰旁加入玫瑰的漂
亮葉片來裝飾，儘管只有一朵
玫瑰，但因為有葉片的襯托，
而使花色更添鮮明。　●玫瑰
（Intrigue・Wanted）・石竹
・康乃馨　花／佐藤　攝影／
中野
花器使用的重點　海綿的大小
約圓盤直徑的一半，讓圓盤的
平面看起來大一點。

海綿＆奶油
層層堆疊後
放上彷彿草莓般的紅玫瑰

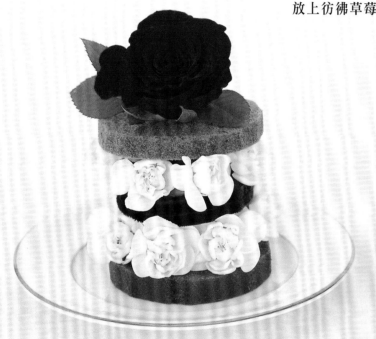

White Tableware

船型醬料杯

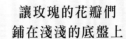

讓玫瑰的花瓣們
鋪在淺淺的底盤上

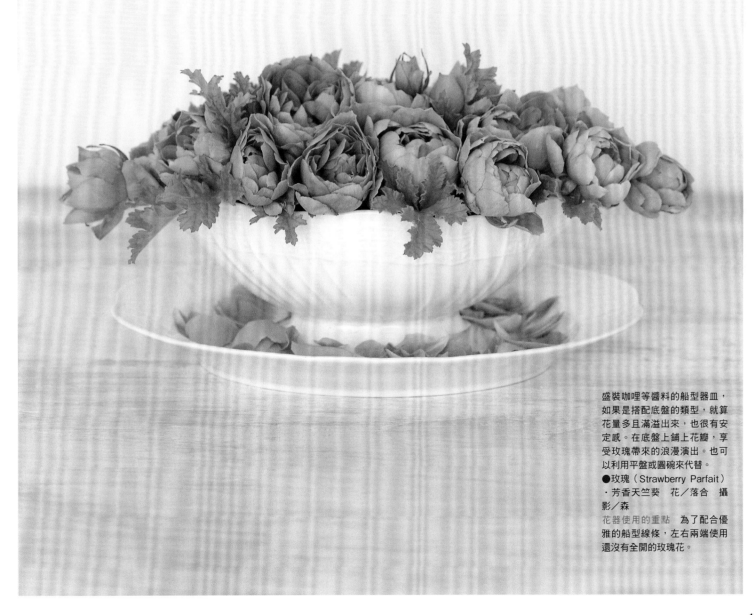

盛裝咖哩等醬料的船型器皿，
如果是搭配底盤的類型，就算
花量多且滿溢出來，也很有安
定感。在底盤上鋪上花瓣，享
受玫瑰帶來的浪漫演出。也可
以利用平盤或圓碗來代替。
●玫瑰（Strawberry Parfait）
・芳香天竺葵　花／落合　攝
影／森
花器使用的重點　為了配合優
雅的船型線條，左右兩端使用
還沒有全開的玫瑰花。

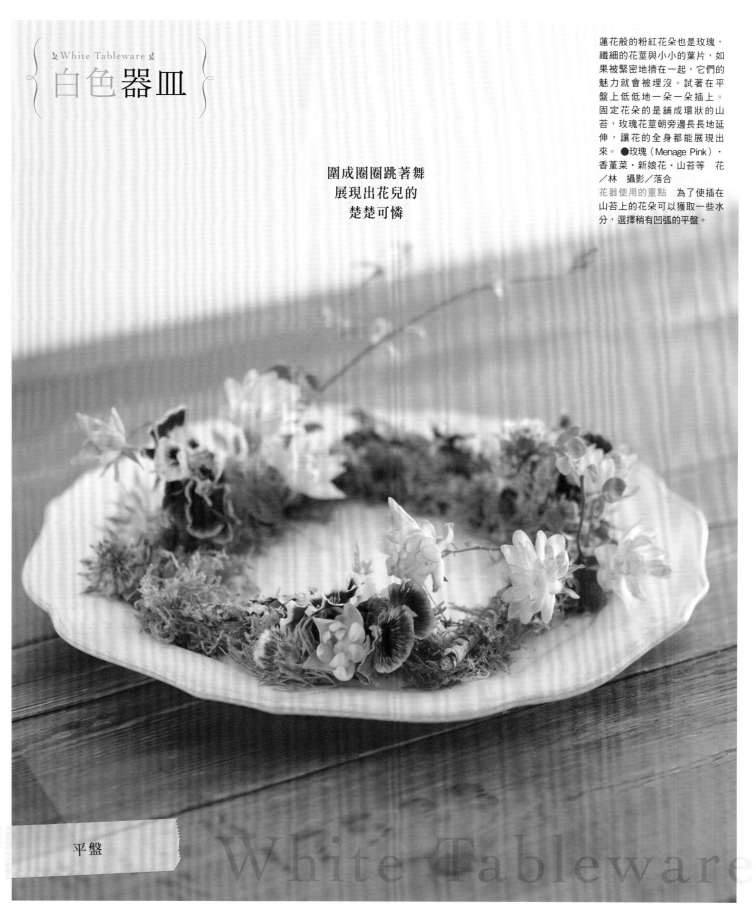

白色器皿

蓮花般的粉紅花朵也是玫瑰，纖細的花莖與小小的葉片，如果被緊密地擠在一起，它們的魅力就會被埋沒。試著在平盤上低低地一朵一朵插上。固定花朵的是鋪成環狀的山苔，玫瑰花莖朝旁邊長地延伸，讓花的全身都能展現出來。 ●玫瑰（Menage Pink）・香菫菜・新娘花・山苔等　花／林　攝影／落合

花器使用的重點　為了使插在山苔上的花朵可以獲取一些水分，選擇稍有凹弧的平盤。

圍成圈圈跳著舞
展現出花兒的
楚楚可憐

平盤

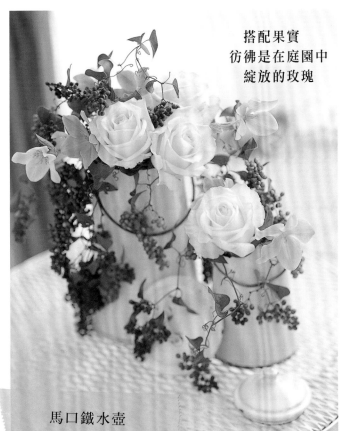

**搭配果實
彷彿是在庭園中
綻放的玫瑰**

馬口鐵水壺

端正高貴的大輪玫瑰，是不是也能很有親切感呢？這全多虧了古董風的馬口鐵水壺。不僅長度長長的花莖可以直接投入，老舊復古的感覺也充滿了自然風情。為了配合生鏽顏色所選的果實，豐碩地自然垂落。●玫瑰（Machiyo）・聖誕玫瑰・穗菝葜 花／森（美）攝影／落合

花器使用的重點　搭配不同高度的水壺，能為作品增加律動感。利用垂吊的果實來連接兩個容器。

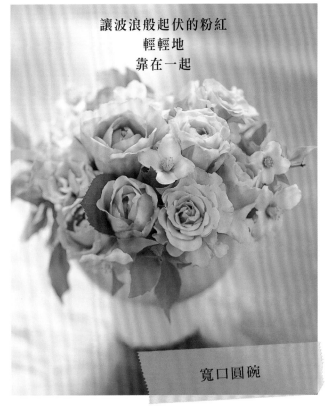

**讓波浪般起伏的粉紅
輕輕地
靠在一起**

寬口圓碗

寬口圓碗的特徵，就是碗口較寬，只要將花朵倚靠在邊緣就可以固定住，再搭配上粉紅色玫瑰製作出渾圓感。為了打造出輕盈感覺，選擇有美麗波浪花瓣的玫瑰。●玫瑰（Little Silver）・英國玫瑰・梅花空木花／渋沢　攝影／山本

花器使用的重點　搭配高腳的寬口圓碗。即使插了滿滿的花，高腳設計也能減輕沉重感，是容易取得視覺平衡的花器。

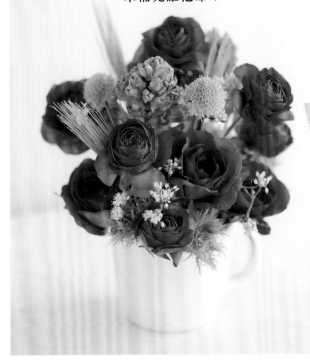

**早餐時光
以紅玫瑰
來補充維他命！**

馬克杯

搭配馬克杯時，就算只有少量的玫瑰，也很方便運用。和餐桌能自然地融合在一起，所以在早晨時光，可以裝飾像這樣的作品。紅色和綠色的對比，能帶給視覺滿滿的元氣和活力，馬克杯的白色也讓花色更鮮明。為了打造普普風，選用形狀圓滾滾的玫瑰。●英國玫瑰（The Dark Lady）・陸蓮花・風信子・麥等 花／磯部　攝影／落合

花器使用的重點　馬克杯的手把是裝飾的重點，注意不要被花朵遮住了。

圖案器皿

♧ Tableware with Pattern ♧

讓圖案也成為一種裝飾，
或以花朵製造出重覆感。
圖案也可作為選花時的參考。

藍色小鳥
&藍色花朵
彷彿繪本裡的世界

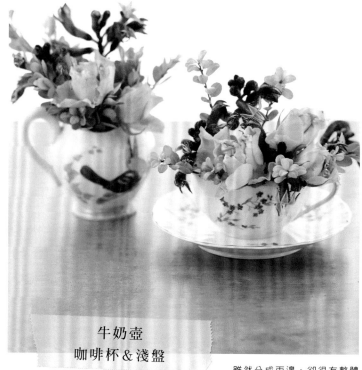

牛奶壺
咖啡杯&淺盤

雖然分成兩邊，卻很有整體
感，這是因為藍色圖樣的容器
將視覺作了串聯，就像可愛情
侶般的小小花器。將迷你玫瑰
分枝後插入，製造出分量感。
●玫瑰（Luna Pink）‧袋鼠花
‧斑葉海桐　花／佐々木　攝
影／山本
花器使用的重點　花朵鬆鬆地
放入咖啡杯。牛奶壺則配合口
徑的寬度，讓花朵小巧地聚集
在一起。

金色的圖樣
是送給可愛玫瑰的
花紋胸針

咖啡杯&淺盤

圖樣儘管只有一點點，也能為
作品營造氛圍。就如這個鑲上
金邊的橢圓圖紋，搭配上和器
皿底色相同的奶油色玫瑰，展
現出優雅感。因為花朵數量無
法太多，所以選擇花瓣小巧密
實重疊的玫瑰，打造奢華感。
●玫瑰（M-Vintage Pearl）‧
藍花鼠尾草　攝影／山本
花器使用的重點　淺盤也是
有功用的，因玫瑰盛開時會
變大，底盤能讓作品擁有穩定
感。

tableware

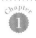

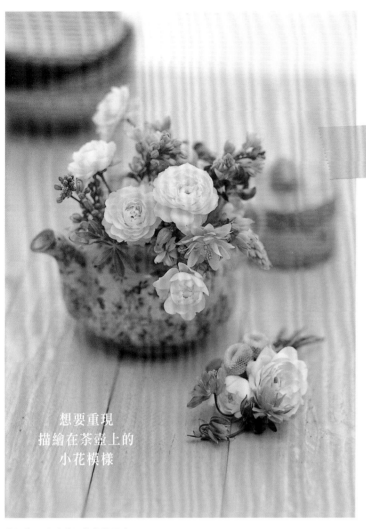

茶壺

想要重現
描繪在茶壺上的
小花模樣

以淡淡筆觸描繪著小花的糖
果罐。如果不將它裝飾得更
可愛，就太可惜了吧！刻意不
加入任何鮮豔的顏色，只搭配
圓滾滾的可愛玫瑰，粉紅色的
濃淡漸層更顯得甜美。 ●玫
瑰（M-Vintage Coral・Old
Fantasy等）・大飛燕草・泡盛
草 花／澤田 攝影／中野
花器使用的重點 製作出柔軟
輕鬆的感覺，才能更顯甜美。
盡量選擇口徑大的容器。

彷彿像是立體錯覺藝術的圖畫
般，一邊參考描繪在茶壺上的
古董風小花圖案，一邊搭配上
古典花型的小輪玫瑰，在加入
庭院裡輕柔綻放著的小花們。
為了要打造纖細感，綠色葉材
也只選用藤蔓的最前端。 ●玫
瑰（Old Fantasy）・小白菊・
耬斗菜・魯冰花等 花／深野
攝影／中野
花器使用的重點 為了配合器
皿上的花紋，花朵鬆柔地插
入。如圖片這般，製造出花朵
和花紋重疊的感覺。

再度呈現出
夢幻糖果的
甜美色彩

with Pattern

糖果罐

玻璃器皿

若要呈現清涼感，玻璃器皿是不二之選。可讓光線折射，連玫瑰也更加水潤。

放進玻璃杯中
單一朵玫瑰
也變身為美麗藝術品

彷彿滿滿地
盛裝了鮮嫩
又多汁的水果

玻璃杯

插在花瓶中的玫瑰經過了數日後，花莖經過多次修剪，已經變短了，將它們一朵朵插進玻璃杯中，馬上就能製作出像藝術品般的作品。先試試搭配花瓣有波浪起伏的玫瑰。 ●玫瑰（Forme・Intrigue）・綠之鈴 花／佐藤 攝影／山本
花器使用的重點 有著淺淺顏色的玻璃杯，彷彿貼上有色玻璃紙般，玫瑰也染上淡淡的顏色。

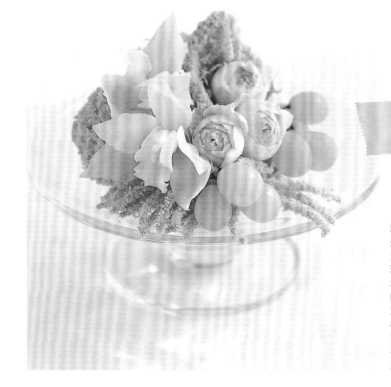

水果盤

就算裝滿了，還是感覺很輕盈，這就是高腳水果盤的魅力。以讓人聯想起水果的杏色玫瑰為主，再搭配麝香葡萄來增添水果風味。 ●玫瑰（Eden Romantica）・東亞蘭・野莧菜・麝香葡萄等 花／岩橋 攝影／中野
花器使用的重點 水果盤上是平面，無法直接插花，必須使用吸水海綿。

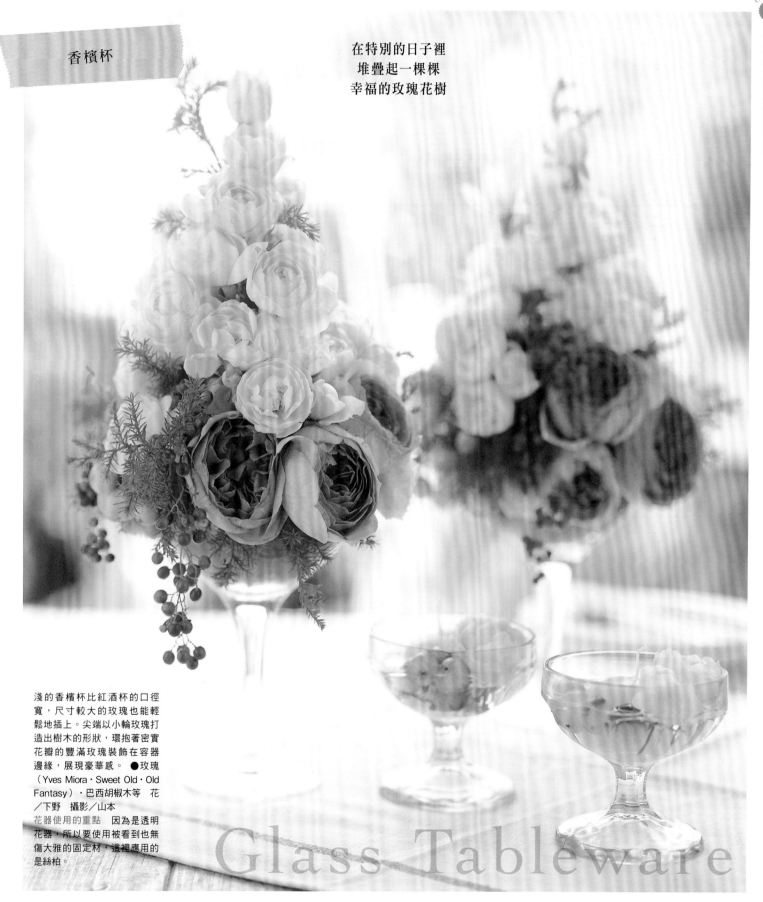

香檳杯

在特別的日子裡
堆疊起一棵棵
幸福的玫瑰花樹

淺的香檳杯比紅酒杯的口徑
寬，尺寸較大的玫瑰也能輕
鬆地插上。尖端以小輪玫瑰打
造出樹木的形狀，環抱著密實
花瓣的豐滿玫瑰裝飾在容器
邊緣，展現豪華感。●玫瑰
（Yves Miora・Sweet Old・Old
Fantasy）・巴西胡椒木等　花
／下野　攝影／山本
花器使用的重點　因為是透明
花器，所以要使用被看到也無
傷大雅的固定材，這裡應用的
是絲柏。

Glass Tableware

Tableware of Dark Color

深色器皿

黑色或深茶色的深色器皿，
既使只搭配少量的玫瑰，
也能打造具分量的存在感。

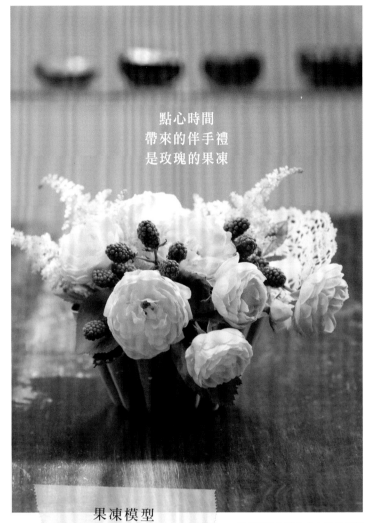

點心時間
帶來的伴手禮
是玫瑰的果凍

果凍模型

在下午茶時間
盡情享受
和風的樂趣

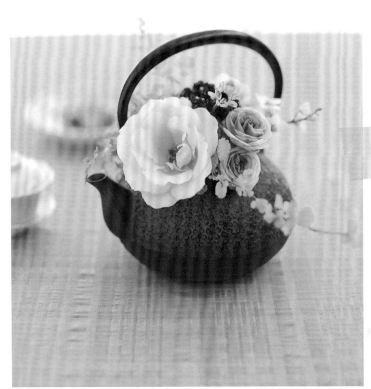

鐵壺

送給喜歡作點心的人的最佳禮物，就是利用果凍模型當作花器的迷你花藝。巧克力色的容器，具有大人的成熟氣息。在花朵中間的茶色果實，不僅連接了花朵和容器的顏色，也捎來了季節來臨的訊息。 ●玫瑰（Old Fantasy）・泡盛草・黑莓等 花／增田 攝影／中野
花器使用的重點 果凍模型因為是鋁製品，所以非常輕。裡面放入吸水海綿來固定花朵，同時也可防止傾倒。

淡粉紅色花瓣輕柔可愛。而黑色容器與鐵的厚重感，襯托出玫瑰優雅地綻放開來時的表情。令人在意的是容器的沉重氛圍，此時可利用草莓自由伸展的長藤蔓來加以緩和。 ●玫瑰（Silhouette・Mimi Eden）・草莓葉片・鞘冠菊・水芹菜等 花／深野 攝影／山本
花器使用的重點 主花玫瑰面朝茶壺的注水口。若是反方向，容器和玫瑰會給人不協調的印象。

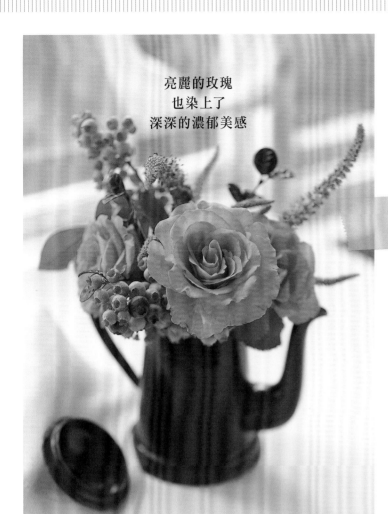

亮麗的玫瑰
也染上了
深深的濃郁美感

水壺

輕薄的花瓣層層疊疊，彷彿就像是千層派皮。此時靈機一動想到的是，甜點風的作品。選用有著焦糖般茶色的陶瓷烤皿，配上圓圓的小菊，就像是可愛的甜點。●玫瑰（M-Strawberry Mille-feuille）‧小白菊‧瓜葉菊等　花／並木　攝影／中野
花器使用的重點　將花朵輕輕倚靠在容器的一側。隱約可見的水面，讓深色容器增添幾分清涼感。

趁玫瑰依然盛開時，試著更換花器也是一件很有趣的事。例如上圖的橘色玫瑰。先使用玻璃器皿，充分地欣賞它所展現的明亮感後，接著換成茶色的水壺，印象便瞬間改變，也更能融入到廚房場景中。●玫瑰（Pareo90）‧長蔓鼠尾草‧藍莓等　花／北山　攝影／山本
花器使用的重點　水壺有高度，所以也能襯托出纖長的線條。配置花材時，將玫瑰插低，而讓枝葉和線狀的花材，長度留長一些。

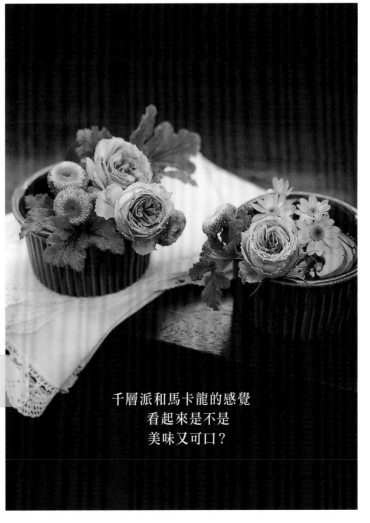

陶瓷烤皿

千層派和馬卡龍的感覺
看起來是不是
美味又可口？

Dark Color

❧ Basket ❧
編織提籃

彷彿在庭園摘花的感覺。
不同素材、顏色&形狀，
活用物件的特性來搭配。

中間調和的角色
就交給西瓜紋路般
的綠色葉子

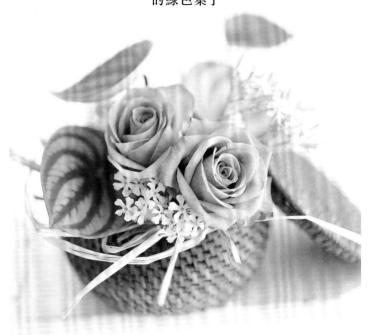

竹籃裡裝了
充滿芬芳花香的
玫瑰之庭

圓形藤籃

南洋風情的藤籃，雖然和玫瑰感覺相異，但只要善用搭配的花材，就能讓兩者和諧共存。此時，可以搭配上熱帶風的圓形葉片，像是西瓜皮椒草等，不僅更增添藤籃的熱帶風，和玫瑰的圓形花瓣也非常相稱。
●玫瑰（Halloween）・蠅子草・西瓜皮椒草　花／佐々木　攝影／山本
花器使用的重點　只要將裝有水的容器放置在藤籃中，就可以使用藤籃製作花藝。

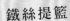

鐵絲提籃

以鐵絲編織的提籃，也能拿來利用嗎？只要將花莖穿進鐵網，讓花朵輕盈地浮在空中，提籃裡的小風景就成為不能漏看的重點。茂盛的常春藤中，包裹著幾朵輕輕垂著頭，美麗綻放的玫瑰。你看，小小的玫瑰庭園這就完成了！●玫瑰（Royal・Flower Box）・洋桔梗等　花／並木　攝影／山本
花器使用的重點　從鐵網外側插進玫瑰，提籃外側的空間也能利用。

Basket

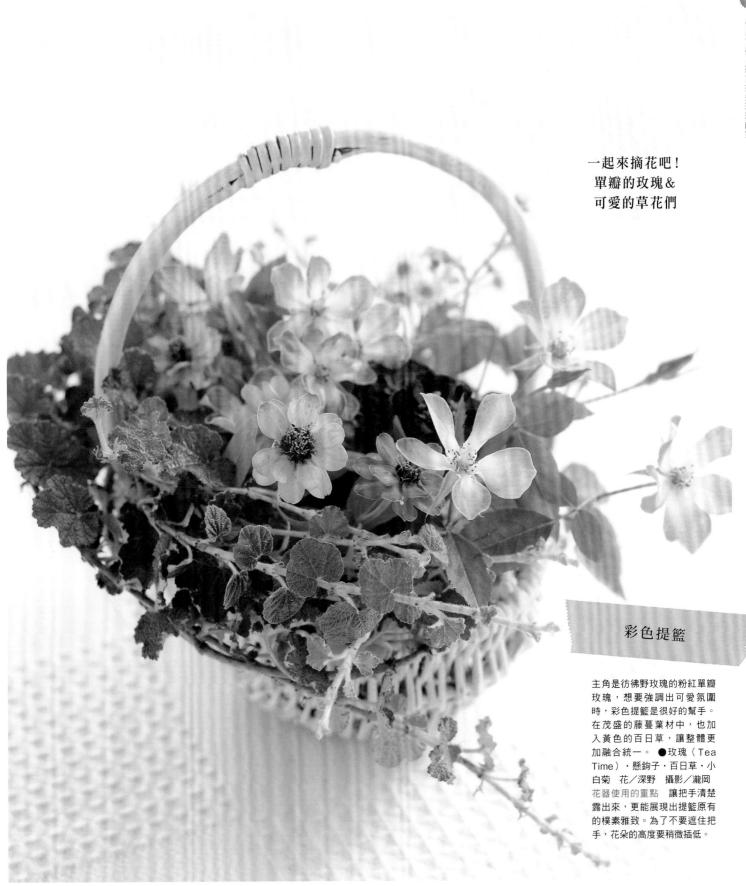

一起來摘花吧！
單瓣的玫瑰＆
可愛的草花們

彩色提籃

主角是彷彿野玫瑰的粉紅單瓣
玫瑰，想要強調出可愛氛圍
時，彩色提籃是很好的幫手。
在茂盛的藤蔓葉材中，也加
入黃色的百日草，讓整體更
加融合統一。　●玫瑰（Tea
Time）·懸鉤子·百日草·小
白菊　花／深野　攝影／瀧岡
花器使用的重點　讓把手清楚
露出來，更能展現出提籃原有
的樸素雅致。為了不要遮住把
手，花朵的高度要稍微插低。

❧ Box and Can ❧

盒子或罐子

能當成禮物包裝的盒子與
雜貨風的鐵罐，別錯過這
些日常常見的器皿。

彷彿穿上格紋服裝
玫瑰變身成
可愛俏皮風

格紋空罐

格紋的空罐顯得很有趣，配
合罐子的色彩，選擇了大紅
色的玫瑰來搭配。為了增加華
麗感，加入搶眼鮮明的粉紅色
花，並讓巴西胡椒木垂著果
實，與罐子融合成一體。　●
玫瑰（Red Ranuncula）・非
洲菊・巴西胡椒木等　花／森
（美）　攝影／落合
花器使用的重點　如果擔心會
漏水，可放入吸水海綿。海綿
的另一個好處是，比較容易調
整花朵的角度。

為了讓馥郁芬芳
滿溢而出
箱中藏著小驚喜

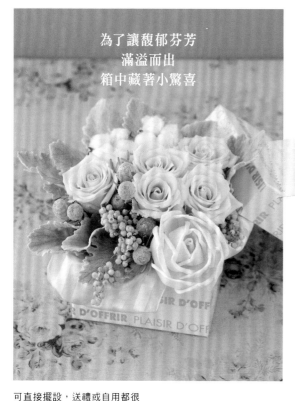

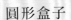
方形盒子

像是迷你高麗菜的
可愛玫瑰花
的最佳鑑賞法

可直接擺設，送禮或自用都很
方便的花禮盒。柔和的淡粉紅
色玫瑰旁加了小小的驚喜，大
輪的米白色玫瑰，其實是以木
皮製作的人造花。將它插進藏
在盒子裡的精油瓶中，就會和
豐潤的玫瑰花香混合在一起！
●玫瑰（Desert）・巴西胡椒
木・銀葉菊等　花／增田　攝
影／田邊
花器使用的重點　在玫瑰與盒
子間的縫隙中，插入寬版的緞
帶，即使是硬質的盒子，也能
製造出協調感。

圓形盒子

配合美麗的花朵姿態來選擇花
器。為什麼選這個盒子呢？因
為玫瑰是正面很可愛的花，如
果將花朵插在矮的盒子中，
從正上方觀賞時，不只花朵，
連可愛的花蕊都可以清楚地看
見。另外為了突顯玫瑰的綠
色，搭配上酒紅色的草花。●
玫瑰花（Eclaire）・白芨・奧
勒岡葉等　花／熊坂　攝影／
瀧岡
花器使用的重點　如果是紙
盒，可先鋪上一層玻璃紙，再
放入吸水海綿。

試著以大小不足1cm的迷你玫瑰來作作看，讓人忍不住想要瞇起眼睛仔細窺探一番的迷你世界。如果插在木箱中，連嬌小的花朵也可以成為主角。配花也選用了小小圓圓的花材。

●玫瑰（末姫）・白芨・藍莓果等　花／岩橋　攝影／中野

花器使用的重點　當成禮物贈送時，為了讓蓋子能夠蓋上，插入花朵時讓高度低一點。一邊製作，一邊想像著對方打開這個禮物時的驚喜表情吧！

送上一個木箱裡面裝的是一整片的花田

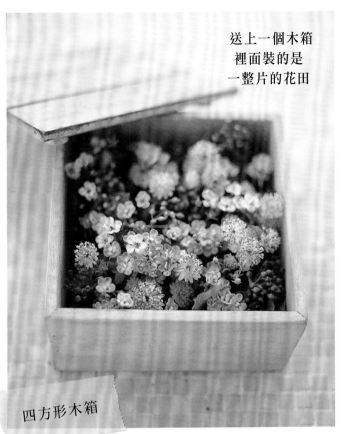

四方形木箱

Can

一朵朵並排展現玫瑰和花器的繽紛色彩

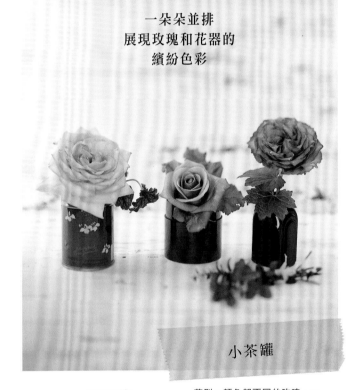

小茶罐

花型、顏色都不同的玫瑰，一朵一朵地插進各種花器裡。有友人送的中國茶或紅茶的罐子，右邊是玻璃的小瓶子。你的家裡應該也有吧？哪一個容器最適合呢？好好和玫瑰溝通一番，再來決定吧！　●玫瑰（Princess of Wales・Silvana Spek・Beauty Flower）・珊瑚鐘3種　花／深野　攝影／山本

花器使用的重點　就算花器不一樣，但如果高度大約一致，排列起來就會有協調感。

輕輕地放入了酸酸甜甜的美麗回憶

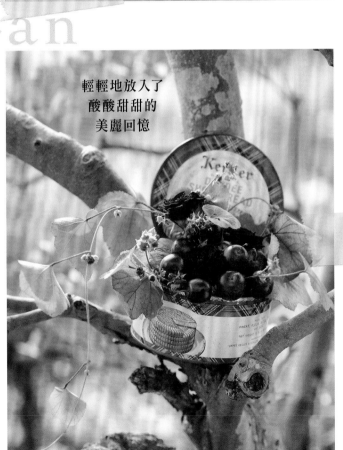

餅乾盒

服裝會改變外在的印象，玫瑰花也是一樣的道理。通常會給人成熟氛圍的大輪紅色玫瑰，如果搭配上舊舊的餅乾空盒，就彷彿兒時風景般，飄散出懷舊的氣息。一起放進來的姫蘋果，就好像那令人懷念的糖葫蘆般。　●玫瑰（Tamango）・姫蘋果・冬草莓　花／浦沢　攝影／山本

花器使用的重點　在空盒中裝滿花材，彷彿就要從盒子裡掉出來一般。蓋子立在後側，讓蓋子上的可愛圖案呈現出來。

Chapter 2

從1朵玫瑰開始

製作花藝的

本章節是製作美麗花藝作品的基礎課程。
包括構成要素、搭配花材的祕訣、插花的順序等。
從一朵玫瑰開始，慢慢地增加花朵的數量，
最後作出華麗有分量感的花藝作品。
同時要教你如何巧妙地
將迷你品種進行分枝的技巧。

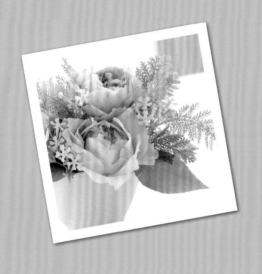

基礎課程

Rose
Arrangement
For
Beginner

FLOWER
LESSON
1

【 插 花 的 基 本 常 識 】

在進入玫瑰花藝的基礎課程之前，有些事情需要事先了解。
那就是插花的基本常識。在插花的時候，需要有主花和配花，
為了讓主花看起來更美，必須插在最適當的位置。即使已經知道重點，也再次複習看看吧！

花藝作品の**基本型**

配花 a

指的就是這個淡淡的粉紅小
花，是協助襯托出主花魅力
的幫手之一。基本上會選擇
比主花尺寸小的花材。

主花

作品中最引人注目的花朵。
不限定只有花徑大的花朵，
在小型作品中，小花也可以
是主角。

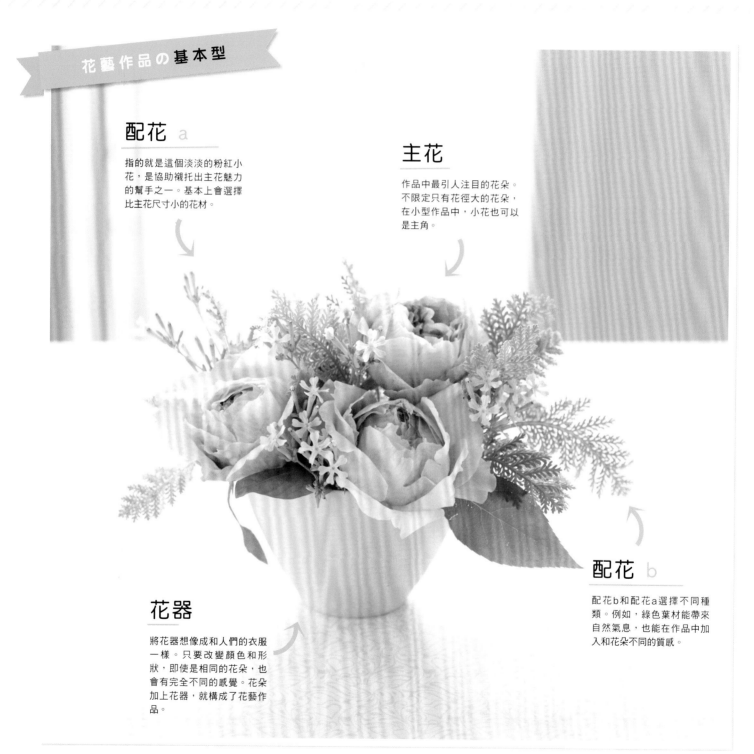

配花 b

配花b和配花a選擇不同種
類。例如，綠色葉材能帶來
自然氣息，也能在作品中加
入和花朵不同的質感。

花器

將花器想像成和人們的衣服
一樣。只要改變顏色和形
狀，即使是相同的花朵，也
會有完全不同的感覺。花朵
加上花器，就構成了花藝作
品。

製作美麗花藝的 5 個守則

01

主花決定好之後
接著選擇襯托主花的配花

插花是將多數花卉具有的要素去作組合，利用互相協調襯托，所呈現出的美麗花世界。若不知道該如何選擇花材，請看左圖作品中所使用的花材。首先選擇的是玫瑰Sheryl，接著是可以擴張玫瑰甜美花色的蠅子草，最後是不會造成花色暗沉，有著纖細葉片的細裂銀葉菊。從主花開始，接著是配花，再來是綠色葉材，挑選時是有順序的。

02

基本上只有一個支點
花莖末端的交叉是重點

除了將花朵平行插入盒中的花禮盒之外，基本的原則是在花器內的花莖以一個支點作交叉，作品會有整體感，且因為是花莖和花莖互相支撐，形狀也不容易崩壞。如果花莖方向雜亂，會作出毫無章法的作品。當然，依花種不同，有分枝的，也有不同粗細的。但大原則仍是在花器底部呈單點交叉。

03

將主花中最美的一朵
擺放在重點位置

在花藝作品中也需要重點，你知道嗎？也被稱為焦點，是作品中最重要的中心，也是第一眼會看到的位置。將主花中開得最美、最有存在感的一朵插在焦點上，就能讓該花朵的魅力展露出來，作出讓人有印象的作品。在左頁中，朝向正面的玫瑰即是焦點。

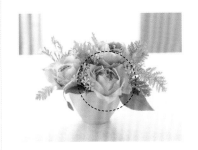

04

主花&配花要注意分配的
分量和花朵尺寸

左頁的作品，如果增加配花的枝數（下圖上），會讓視線不容易聚集在玫瑰上。因此，在開始插花前，建議將使用的花材排列在桌面上。依照種類分開，先決定是否需要增加或減少，作微量的調整。另外，主花和配花尺寸的基本守則是，主花較大，配花較小。如果相反，就會造成主從顛倒（下圖下）。

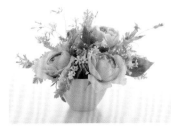

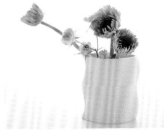

05

花材量少時直接投入花器中
枝數增加時使用工具固定

不使用任何工具，直接將花材投入花器中。平常製作時，這種方法最為輕鬆簡單，但一旦花量增多，就難以控制花朵的方向。此時可以試著使用固定工具。最常見的工具是吸水海綿和劍山。海綿也能固定朝下的花材，而且也可以增加面積。如上方的OK圖般，將花朵朝著花器中央插進海綿，花莖就不會互相碰撞。而劍山最適合用在盤子等容器中，想讓水際也一同呈現出來時。

固定工具的種類

吸水海綿
讓海綿吸滿水分，放置於花器內使用。會漏水的花器可先鋪上玻璃紙。

劍山
沉重的花材也能依照想呈現的角度，緊實地固定。除了鐵製，也有透明塑膠材質。

其他固定工具
使用石頭，或捲揉起來的鐵絲等將花莖末端固定。

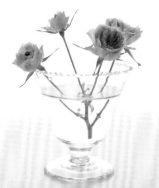

因為不需使用固定工具，透明的玻璃花器也適用。

主花玫瑰 & 配花花材 · 各自的角色和功能是……

主花玫瑰

大致上區分為兩個種類。一枝花莖上只有一朵花的一輪品種,和一枝花莖上有數個分枝,一莖多花的迷你品種。

一輪品種

迷你品種

花臉

花臉

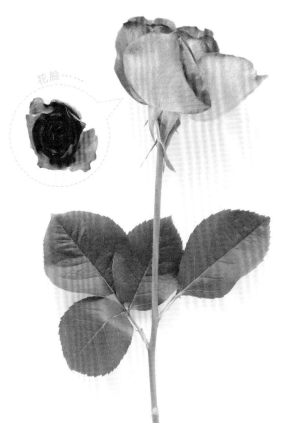

旋轉花莖
來尋找出
最美麗的表情

玫瑰,看似都筆直朝上生長,其實每一枝都以不同的角度在開花。如果不仔細觀察哪裡是正面角度,就直接插花,會讓每一朵花好像都面朝其他地方,感覺不理人的樣子……

旋轉玫瑰看看

背面	背面
側面	側面
正面	正面

營養集中在單一朵花上,所以花朵尺寸大多屬於大輪。花莖筆直結實。花莖長,價格也隨之增高。玫瑰是Yves Piaget品種(作品請參考P.46)。

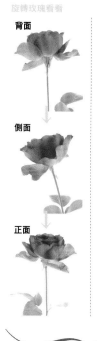

迷你品種的魅力在於花朵多,有物超所值的感覺,容易搭配利用的小型葉片也是特色之一。近年花朵尺寸大的品種也陸續在增加中。玫瑰是Orange Dot品種(作品請參考P.48)。

配花的花材

配花的花材擁有各式各樣的種類。將特徵作整理並且記住後，在選用配花時會更加順利。因為玫瑰是主花，所以不考慮搭配大輪的花材。

小花

在草花中有多數是屬於花莖有數個分枝的類型（左）。主要功用是增加密度。想要增添曲線時，則選用花莖線條柔軟的花材（右）。

中輪花

請看花瓣重疊的方式。想要呈現出立體感時，選擇多層重疊、圓圓地打開的花朵（左）。而有著清晰花臉的（右），可以增添輕盈感覺。

集合花

集合了許多小小花朵的集合花，有整體外觀如圓形（左）和細長穗狀（右）等類型。因為有分量，玫瑰的枝數多時可以利用。

果實

可以馬上增添自然感的好幫手。欲展現柔和感時選用小粒的果實（左）。要強調花材時，則搭配深色的果實（右）。

綠色葉材

在本章P.36中所使用到的是寬的葉片（左），以及纖長有流線感的葉片（右）。前者擁有可以讓花臉更加清晰的傑出效果，後者則增添優雅度。

【 以單朵玫瑰來學習插花 】

和上一頁所介紹的配花花材作組合,馬上來應用看看吧!
主花是一朵大輪的玫瑰,只要一朵就有存在感的一輪品種玫瑰,
因為很容易看出花朵的方向,儘管第一次插花也能馬上上手,是初學者的好幫手。

先從一輪品種1朵+配花1種開始!

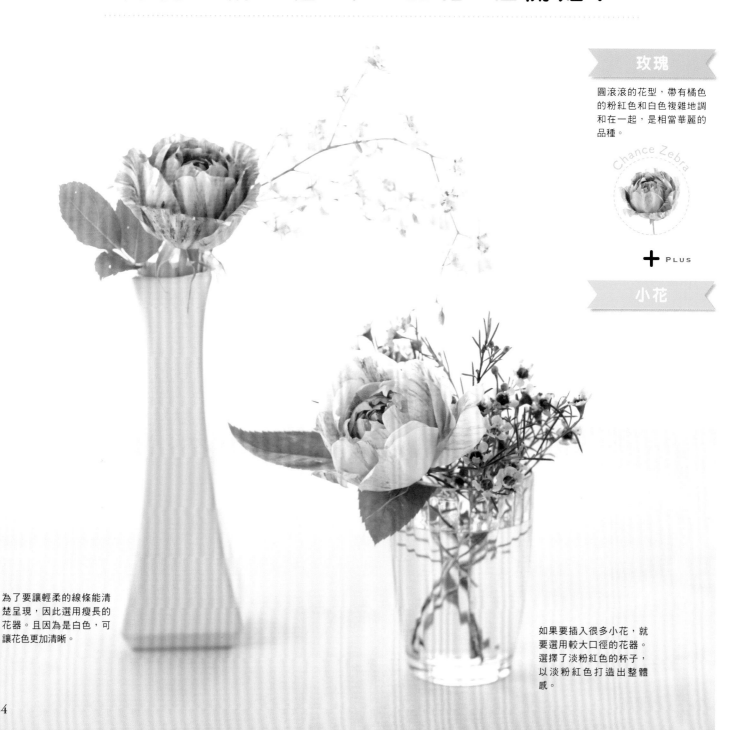

玫瑰

圓滾滾的花型,帶有橘色
的粉紅色和白色複雜地調
和在一起,是相當華麗的
品種。

Chance Zebra

+ PLUS

小花

為了要讓輕柔的線條能清
楚呈現,因此選用瘦長的
花器。且因為是白色,可
讓花色更加清晰。

如果要插入很多小花,就
要選用較大口徑的花器。
選擇了淡粉紅色的杯子,
以淡粉紅色打造出整體
感。

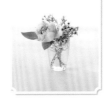

左邊的花藝作品
描繪出優雅線條的小花
讓豐潤的玫瑰
更顯輕盈

右邊的花藝作品
利用放射狀開花的
花材來增加
作品分量感

配花　【 文心蘭 】

蘭花品種之一的文心蘭。沿著纖細柔軟的花莖，綻放出許多像蝴蝶般的小花。使用時如果讓花莖留長一些，可以描繪出柔和的弧線，也能讓玫瑰周圍的空間增添優雅氛圍。雪柳也能作出同樣效果。

配花　【 蠟梅 】

花朵雖小，但花容清晰，是相當可愛的草花。如果將花莖上多數的分枝剪切下來，就可以從一枝主枝上分出很多份花材。其他同樣放射狀開花的草花，有瑪格麗特、小白菊等。

通往達人的捷徑①

為了可以擴大吸水面積
盡量增大花莖切口斜度

植物的花莖內有導管，是可以將水吸取上來的纖維狀輸水管道。不僅只有玫瑰，多數的草花和球根花等，表皮內側也有導管。如果斜面剪切就能增加斷面面積（如下圖），可以吸取更多水分，花朵也水潤有活力。

準備

玫瑰和配花的關係

實際使用在作品裡的長度。為了要讓小白菊的曲線效果能夠發揮，長度約是玫瑰的1.5倍。左邊是玫瑰的葉片，選用了沒有損傷且漂亮的葉片。

準備

玫瑰和配花的關係　　**配花的長度一致**

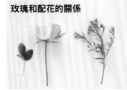　

因為想製作出有整體感的作品，所以將玫瑰和配花修剪成一致的長度。將蠟梅的分枝分切成：要使用的主枝、更細分出的細小枝。

通往達人的捷徑②

放射狀的花朵和葉片
進行分枝後再使用

左邊的蠟梅是將密集的部分留下，其他細小枝進行分枝。除此作法之外，如果想要盡可能讓花莖留長一點時，可在枝條的分枝處進行修剪。沿著主枝下刀，不但能保留長度，切口痕跡也較不明顯。草花的花苞，如果太多會給人雜亂的印象，以同樣的要領進行整理。

製作方法

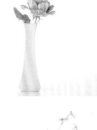

1 從玫瑰開始進行。從花器露出來的花莖長度約一隻指頭寬。這是避免看起來過於擁擠的祕訣！

2 將事先已經剪下的葉片插在玫瑰的側面。因為花莖較短，將水注滿到花器的上半部。

3 文心蘭的位置在玫瑰葉片的相反側，記住不要遮住玫瑰，從背後插入，往側面垂放。

製作方法

1 讓玫瑰倚靠在杯子的邊緣，在花莖旁插上葉材。

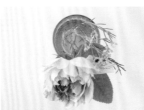

2 將分枝最多的蠟梅主枝，插在玫瑰後方的空間。

3 在2的蠟梅中間，加入其他的小分枝花朵。這些細分下來的花是作為調整用。

剪刀的下刀處

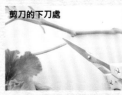

多餘的花苞

玫瑰　＋ PLUS　葉材&果實

帶有淡淡綠色，清爽的白
色大輪花，花瓣邊緣有輕
微的波浪起伏。

和集

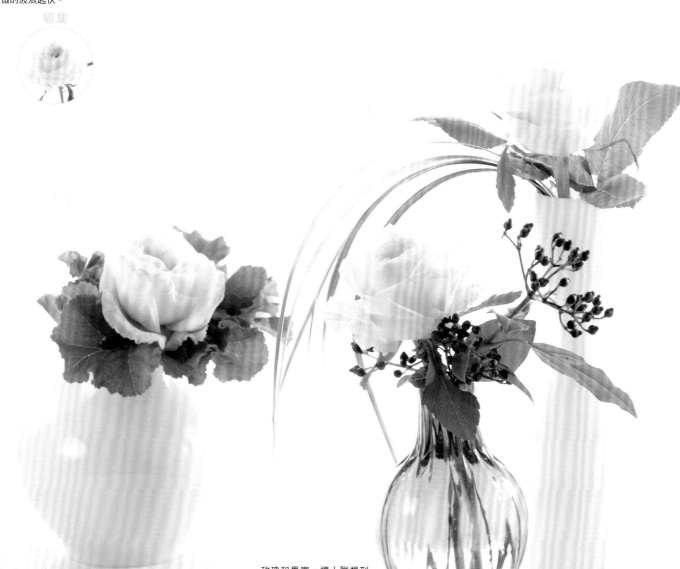

彷彿傘蜥蜴般的獨特造
型，利用中間凸起的花
器，讓整體取得平衡。

玫瑰和果實，讓人聯想到
自然風光。搭配可以看見
清水的玻璃花器，展現水
潤質感。

雖然只有一朵玫瑰，卻能
讓人感覺到高雅氣質，這
是和花色一致的白色花器
的功勞。利用有高度的花
器，展現線條美感。

 左邊的花藝作品

以平面的葉片
包圍襯托
豐滿圓潤的花臉

 中間的花藝作品

若想打造自然風
運用能呈現果粒色彩的
有枝葉的果實

 右邊的花藝作品

描繪弧線的纖長葉片
展現出玫瑰的
優雅樣貌

製
作
花
藝
的
基
礎
課
程

配花 〔 芳香天竺葵 〕

彷彿屏風一般支撐起花朵，這是平面葉材的特徵。這裡搭配的是具有香味的天竺葵，天竺葵擁有多樣的葉色和形狀，在此選用了明亮的綠色且葉片大的類型。其他如銀荷葉或羽衣甘藍等也OK。

配花 〔 藍莓果 〕

如果仔細觀察，會發現它呈現有光澤的青藍色。能為花朵增添陰影，是製作玫瑰花藝時不可或缺的素材。果實方向朝上，且呈放射狀，能營造出恰到好處的密實感。其他類似的果實，有野玫瑰的果實、火龍果等。

配花 〔 春蘭葉 〕

綠色線狀的春蘭葉，以手指輕撫就能作出柔軟弧度，以曲線來幫玫瑰增添優雅。這裡使用的是帶有白色斑紋的斑春蘭，另外也有純綠色的春蘭葉，長度約40cm。同樣形狀的葉片，還有更細長的熊草。

準備

玫瑰和配花的關係

配花的長度一致

最大的葉片，比起玫瑰的尺寸還要大。想要支撐起玫瑰時，相當便利。將天竺葵剪成一致的長度，長度不足者連同莖一起剪下（下圖右2）。

準備

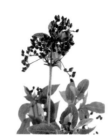
玫瑰和配花的關係

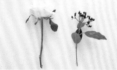
改變配花的長度

使用的玫瑰是大輪品種。與果實多的藍莓果一起搭配，能取得視覺上的平衡。此果實的莖在分枝時，盡量留長一些，並留下葉片。

準備

玫瑰花和配花的關係

為了和白色玫瑰調和，而選用帶有白色斑紋的斑春蘭。不需修剪，直接使用原本長度。玫瑰的漂亮葉片也預先剪下。

製作方法

1 將稍後要添加的葉片分量也一併考量，因此花朵插在較高一點的位置。

2 先從芳香天竺葵的大葉片開始插入，包圍住玫瑰的花莖。

3 波浪狀的葉片也是天竺葵的特徵之一。將兩片葉面稍微錯開，一起插入，就能增加立體感。

製作方法

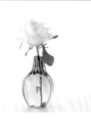
1 從玫瑰開始進行。花莖稍微留長一些，與花器留下距離，並保留花朵正下方的葉片。

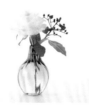
2 往左側傾斜的玫瑰，在它的相反側靠後方的位置上，將果實最多的分枝斜向插入。

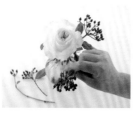
3 為了增添立體感，前方也插入分枝。其他的細枝可填補明顯的空隙處。

製作方法

1 想要打造出和長型花器相襯的細長感，所以選用還沒有完全打開的玫瑰。

2 將春蘭葉握拿成一束，以大拇指和食指夾住後，往葉稍輕輕撫過，就能作出弧度。

3 將已作出弧度的春蘭葉插在玫瑰的側邊。整束插入後，以指尖輕輕地將葉片的重疊處作調整。

試著增加主花玫瑰的數量吧！

玫瑰 ^{PLUS} 中輪花・集合花

淡淡杏粉色且帶有透明感
的花瓣，密實地聚集成大
輪的簇生狀花型。

Orphiec

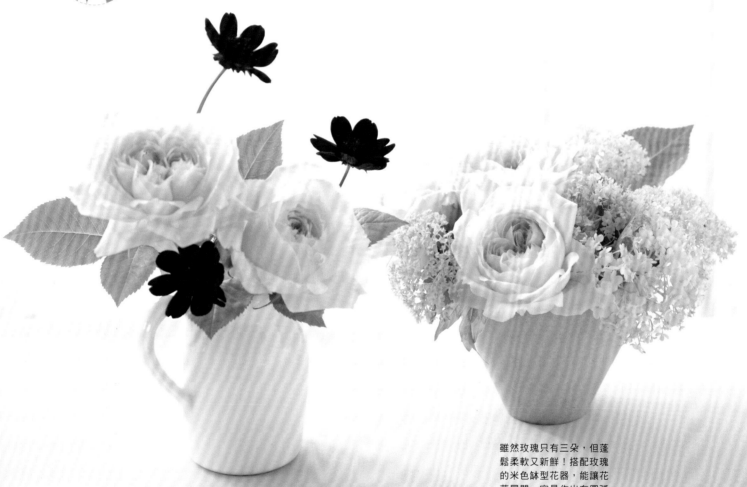

彷彿帶有苦味的巧克力色
的襯托色，讓玫瑰的柔和
感頓時被凝縮。表情清
晰的配花，能增添可愛氣
息。牛奶壺增加了趣味
性。

雖然玫瑰只有三朵，但蓬
鬆柔軟又新鮮！搭配玫瑰
的米色缽型花器，能讓花
莖展開，容易作出有圓弧
的造型。

左邊的花藝作品

在兩朵玫瑰旁
搭配上表情
清晰的中輪花

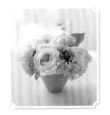

右邊的花藝作品

玫瑰共三朵
蓬鬆的集合花
能與玫瑰的分量感相襯

配花 【 巧克力波斯菊 】

花色和香味都讓人聯想到巧克力。若能露出纖細花莖的線條，深沉的顏色也會顯得輕盈。花瓣的重疊少，表情清楚分明的中輪花，其他如三色堇或非洲菊等也是同類型。

配花 【 雪球花 】

許多的小花聚集成像球般的圓形。個性不會過分強烈，在集合花的種類中，和其他花材容易搭配，是雪球花的特徵之一。除了清爽的綠色，還有白色和粉紅色。能製造出分量感的花材，還有繡球花或丁香花。

準備

主花作出高低差　　**改變配花的長度**

 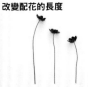

因為是沒有葉片的配花，所以留下玫瑰的葉片，且讓花莖長短不一。配花的長度要比玫瑰長。改變每一枝的長短，花莖微彎的則留下最長的長度。

準備

主花的長度一致　　**配花的長度也一致**

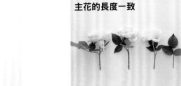

集合花的雪球花，和大輪玫瑰的尺寸大約相同。因為要製作花朵群聚在一起的作品，所以將玫瑰和雪球花修剪成一致的長度，並同時保留下玫瑰的葉片。

製作方法

1 以最長的玫瑰為基準，來決定作品的高度。讓玫瑰傾向單側，並調整到能與花器取得最好平衡的高度。

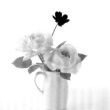

2 將另一朵較短的玫瑰插在壺口的位置，之後插入最長的巧克力波斯菊。而葉片用來支撐花朵。

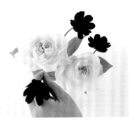

3 讓玫瑰後側的配花的花臉互相對看。在玫瑰花臉下方，再低低地插入一朵，即完成！

製作方法

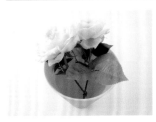

1 將兩朵玫瑰並排插入，並輕輕倚靠著花器的邊緣。為了要作出端正的整體外形，讓花莖的末端在花器底部交叉。

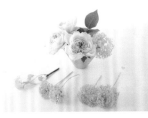

2 讓另一朵玫瑰從正面插入，花莖一樣交叉，之後在空隙間插入雪球花，先從最大朵的開始插。

3 以大朵的雪球花來作出整體的圓弧外型，小朵的則作為玫瑰與玫瑰之間，及空隙處的調整。

通往達人的捷徑③

改變剪法讓玫瑰的
葉片也能派上用場

翠綠的玫瑰葉片。是否因為想使用短枝而將葉片丟棄呢？只要選擇沒有破損或汙漬的葉片，也能當作葉材來使用。訣竅是，連同花莖一起剪下，以及在葉片基部的正上方下刀（如下圖）。不但比較容易插進深型花器裡，切口的痕跡也較不明顯。

通往達人的捷徑④

使用複數的玫瑰時
搭配不同盛開程度的花

單一朵玫瑰時，並不會去在意到花朵的盛開程度。但如果是兩三朵時，若盛開的程度相近，感覺上就會缺乏變化。左頁的作品其實選用了稍微有差異的花朵（如下圖）。在花店購買的玫瑰大都是同一天進貨，因此不會有太明顯的差異，但盡可能從中挑選不一樣盛開程度的花朵。

FLOWER
LESSON
3

【 迷你玫瑰的分枝技巧 】

如何善用迷你玫瑰的祕訣，其實就在於修剪分枝的技巧。
配合分枝形狀的三種代表類型，針對分枝的修剪和插花方法進行說明。
迷你玫瑰的嬌小漂亮葉片，也當作葉材來活用吧！

迷你玫瑰的分枝基本上是以下3種類型

迷你玫瑰的分枝方式，乍看之下似乎都相同，其實還是有不同之處。基本上分為下述三種。儘管是同一品種，分枝也會有個別差異，因此依照分枝的類型來進行修剪吧！

A 前端密集型

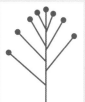

▶P.40

下方的側枝較長，而集中在前端部分的花朵，花莖較短。若將前端每朵花都分別剪下，分枝會過短，因此此類型的訣竅是，將密集的前端部分整個留下。

B 前端分枝型

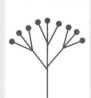

▶P.42

連接中心主枝的前端部分，和類型A相似，差異是側枝頂端也有細小分枝。在側枝與主枝連接的基部剪切，如此一來細小的分枝也能作為其他花材的固定工具。

C 側枝較長型

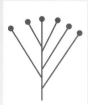

▶P.44

側枝包括中心主枝的花在內，花莖都比較長。從下方長出數個分枝的類型C，修剪時連同主枝的部分一起剪下。活用長度，可以作出較有延伸感的作品。

A. 前端密集型 ＋ 果實

前端密集型，花朵大多集中在主枝的前端部分。只要直接利用其密集的部分，就可以打造出具分量感的優秀花材。這樣的玫瑰可以搭配結有豐碩果實的果實。

主花的分枝技巧

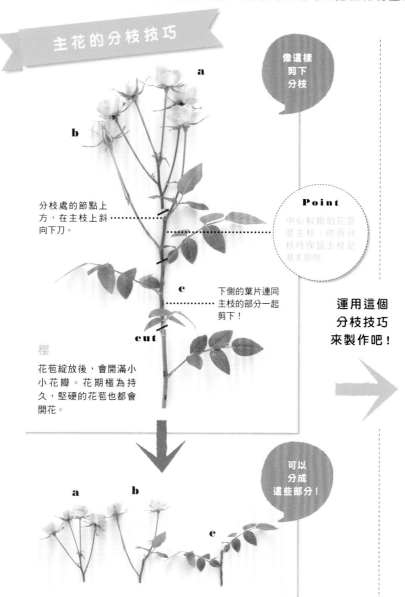

像這樣剪下分枝

分枝處的節點上方，在主枝上斜向下刀。

Point
中心較粗的花莖是主枝，修剪分枝時保留主枝是基本原則

下側的葉片連同主枝的部分一起剪下！

cut

櫻

花苞綻放後，會開滿小小花瓣。花期極為持久，堅硬的花苞也都會開花。

可以分成這些部分！

a是在主枝前端呈放射狀分枝，且花朵密集的部分。像這樣剪下後，**b**的側枝也能保有長度。**c**的葉片也有留下主枝的部分。

配花
【 巴西胡椒木 】

人氣很高的深粉紅色可愛果實。纖細柔軟的藤狀，可以垂靠在花器邊緣，或細分後拿來搭配使用。無光澤的霧面質感。垂墜的果實還有穗菝葜或醋栗。

運用這個分枝技巧來製作吧！

準備
玫瑰和配花的關係

配花的長度一致

玫瑰和巴西胡椒木的色系非常相配。修剪成一致的長度，果實少的細枝也可以利用。

40

製作方法

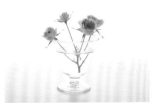

1 最先插入的是**a**的玫瑰花。讓花莖自然伸展，分枝的部分也有固定其他花材的功用。

2 一邊和**1**的玫瑰交繞在一起，一邊在中間插入**b**。因為並沒有改變分枝原有的姿態，所以線條相當自然。

3 為了在花朵下方可以稍微看見玫瑰的葉片**c**，所以從正面插入。

4 玫瑰的分枝全部插入的狀態。從上面俯視，可以看見各花莖相互支撐著。

5 將巴西胡椒木垂吊在側邊，從果實多的分枝開始進行。果實較少的細枝用來填補空隙。

完成！
連果實也迷人
可愛的玫瑰庭園

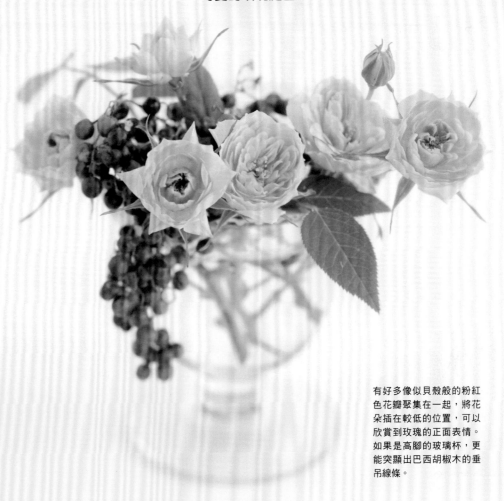

有好多像似貝殼般的粉紅色花瓣聚集在一起，將花朵插在較低的位置，可以欣賞到玫瑰的正面表情。如果是高腳的玻璃杯，更能突顯出巴西胡椒木的垂吊線條。

通往達人的捷徑⑤

朝著四方伸展的花莖
搭配寬口花器展現鬆柔感

和右邊的圖片比較看看。兩張都是這一頁的作品中所使用的玫瑰。同樣都是密集在主枝前端的花朵，但因窄口花器只能縱向將玫瑰插入，花莖直立，顯得單調且無魅力。相對的，如果是寬口，就可以讓玫瑰傾斜倚靠著花器，如此一來即使是剛直的花莖，也能展現出溫柔的氛圍。

窄口花器　　　　寬口花器

41

B. 前端分枝型 ＋ 小花

主花的分枝技巧

像這樣剪下分枝

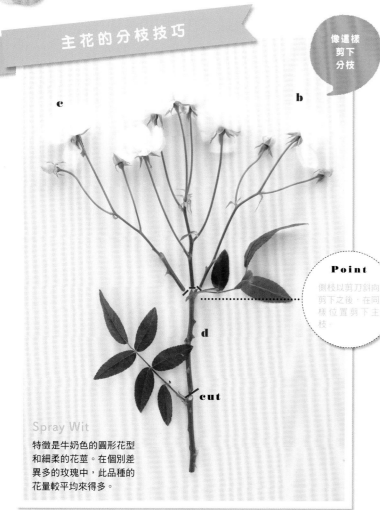

c b

Point

側枝以剪刀斜向剪下之後，在同樣位置剪下主枝。

d

cut

Spray Wit

特徵是牛奶色的圓形花型和細柔的花莖。在個別差異多的玫瑰中，此品種的花量較平均來得多。

運用這個分枝技巧來製作吧！

可以分成這些部分！

a b c

d

分量較多的a，和較少的b與c。c的花莖纖細，長度稍長。接著，該如何運用各自不同的特性呢？d的葉片則留下長長的主枝。

配花　〔 葡萄風信子 〕

纖長的花莖上彷彿長了一串葡萄般的藍色小花，也能替小型的作品帶來清涼感。從冬天到春天時，市面上也有切花販賣。同樣是藍色的小花，還有藍星花或勿忘我等。

準備

玫瑰和配花的關係

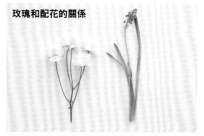

改變配花的長度

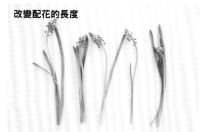

不需剪切葡萄風信子的花莖，讓花莖比玫瑰還長，葉片也保留原本的長度。共準備五枝長度有些微不同的葡萄風信子。

前端分枝型，不論是中心主枝的前端，或側枝的前端，都有數個分枝。如果說因為花數多，就將分枝一枝一枝的分開，枝條原有的自然線條就會消失。要怎樣分枝，怎樣製作呢？

製作方法

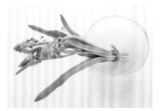

1 以葉片將葡萄風信子包圍起來後，以拉菲草綁住莖葉末端，自然倚靠在花器邊緣。

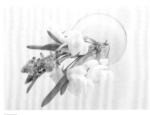

2 像是包夾住葡萄風信子般，將玫瑰花 **a** 與 **b** 插入。花數較多的 **a** 放置在前方作為主角。

3 最長的玫瑰 **c** 負責作出流線感。從葡萄風信子的後側輕輕插入，並讓它鬆柔地展現出曲線。

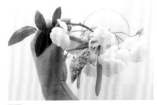

4 再插入葉片 **d** 就完成了。為了不要遮住玫瑰，插在後側。

白色&藍色
清爽地自由伸展
輕柔綻放

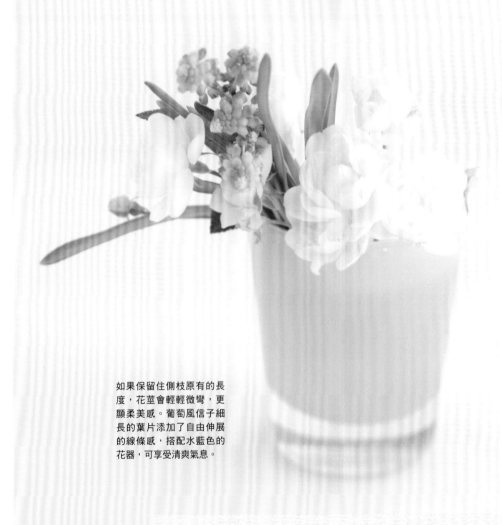

如果保留住側枝原有的長度，花莖會輕輕微彎，更顯柔美感。葡萄風信子細長的葉片添加了自由伸展的線條感，搭配水藍色的花器，可享受清爽氣息。

通往達人的捷徑⑥

會開花嗎？還是不會開呢？
仔細觀察花萼和花瓣顏色

將花苞留下，但到底會不會開花呢？這正是迷你玫瑰會讓人感到疑惑之處。如果花萼和花朵分開，已經可以窺見花瓣顏色，只要有確實進行每日照顧，如修剪花莖末端切口等，花苞就會開花。如果花萼緊包住花時，則不會開花，可以剪除，或當成果實來使用。

會開花的花苞　　　不會開花的花苞

 ○　　　 ✕

C. 側枝較長型 ＋ 中輪花

主花的分枝技巧

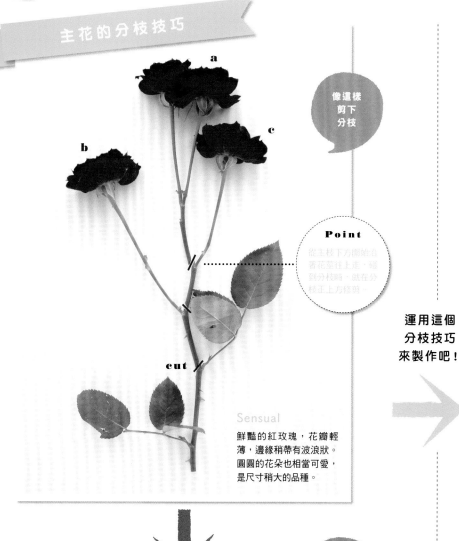

a

b

c

像這樣
剪下
分枝

Point
從主枝下方開始沿
著花莖往上走，碰
到分枝時，就在分
枝正上方修剪。

cut

Sensual
鮮豔的紅玫瑰，花瓣輕
薄，邊緣稍帶有波浪狀。
圓圓的花朵也相當可愛，
是尺寸稍大的品種。

運用這個
分枝技巧
來製作吧！

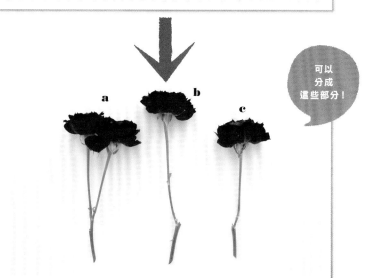

a

b

c

可以
分成
這些部分！

因為連同主枝一起剪下，所以不論哪一個都有相當程度的長度。兩朵玫瑰的 **a** 因為是在較下方的分枝處下刀，所以能保有長度。葉片在此作品中不使用。

配花　【非洲菊】

非洲菊，最普遍的中輪花。在此沒有將玫瑰葉片留下的原因，是想要善用綠色的花色。其他還有花瓣形狀像蜘蛛絲般細長的蜘蛛狀，或變形的球體狀等，可運用特別的花姿來提升美感層級。

準備

玫瑰和配花的關係

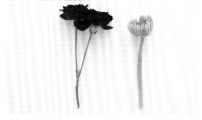

只有一枝配花長度較長

儘管少量也能很搶眼的對比色組合。三朵非洲菊中，讓花莖有稍微彎曲者，留下最長的長度，而將花朵較小的非洲菊長度剪短。

與前述兩種類型，有著相當不同的分枝形狀。由主枝下方伸展出來的側枝，長度較長。在進行分枝時若能保留住原有的長度，儘管是較高的花器，也一樣可以利用。製作作品時，配合花莖的粗細和表情來製作。

製作方法

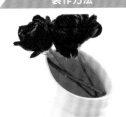

1 將剩餘的玫瑰花莖，橫向固定在花器內側（參考右下通往達人的捷徑⑦），在單側插入玫瑰花 **a**。

2 在花莖的另一側插入玫瑰花 **c**，並且面朝向 **a** 的相反側。兩枝都倚靠著花器邊緣放置。

3 將長度最長的玫瑰 **b** 直立插在正中央，整體呈現出蓬鬆的半圓形弧線。

4 插在最前面的是最小枝的非洲菊，花莖最長的非洲菊直立插在後側的位置。

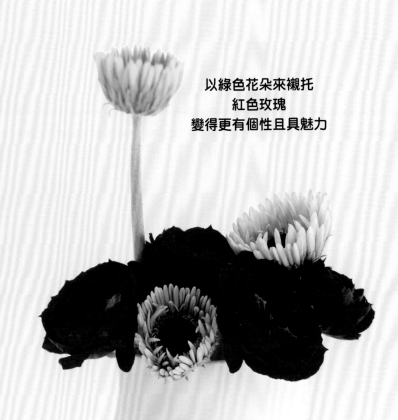

以綠色花朵來襯托
紅色玫瑰
變得更有個性且具魅力

火紅的花瓣層層疊疊著綻放。能享受到玫瑰如此的奢華感，這正是因為將分枝剪下分開，讓花臉聚集在一起，才能營造出的效果。以同樣圓形輪廓的非洲菊，和玫瑰的形狀統一。

通往達人的捷徑⑦

**堅硬的玫瑰花莖
也可以用來固定花材**

方法共有兩種。只有一枝花莖橫貫在器物內的一字固定法，兩枝花莖呈十字交叉的十字固定法。如此一來口徑寬的花器也能自由地調節，兩者的差別在於使用的花量。一字固定法，能固定的部分少，適合少量花材。十字固定法，也能用於固定橫向擺設的花朵。

一字固定法

配合花器寬度，剪下花莖。

花莖的兩端，以剪刀斜剪切口。

切口的尖角在下方，施力固定於花器中。

十字固定法

一字固定後再加入一枝，分割空間。

其他還可利用分枝來固定

在分枝間插入其他花材。

FLOWER
LESSON
4

【 利用三種以上的花材來製作 】

在本單元中，漸漸增加玫瑰花的數量，最後晉級到適合特別日子的大型作品。
此外，因為配花花材種類的增加，也讓更美麗複雜的元素加入到作品中。

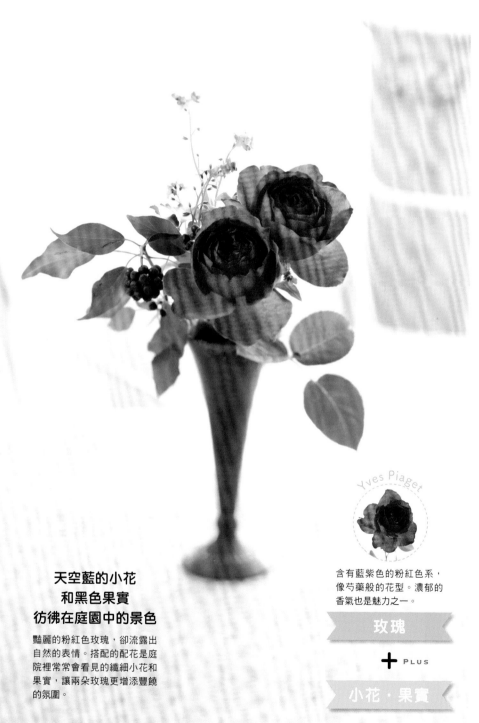

天空藍的小花
和黑色果實
彷彿在庭園中的景色

豔麗的粉紅色玫瑰，卻流露出
自然的表情。搭配的配花是庭
院裡常常會看見的纖細小花和
果實，讓兩朵玫瑰更增添豐饒
的氛圍。

Yves Piaget

含有藍紫色的粉紅色系，
像芍藥般的花型。濃郁的
香氣也是魅力之一。

玫瑰

+ PLUS

小花・果實

使用的花材

從左至右

玫瑰(Yves Piaget)	2枝
勿忘我	2枝
常春藤果	1枝
Total	5枝

玫瑰分枝

準備

和玫瑰搭配的是，楚楚可憐的
勿忘我，和黑色的常春藤果。
兩枝玫瑰的花莖長度，各相差
約一朵花朵的長度。葉片連同
主枝一起剪下。

製作方法

1 常春藤果最先插入。讓多
數葉片留下，分枝不須處理直
接使用，可用來固定其他花
材。

2 長度較長的玫瑰傾向右
側，和常春藤果取得視覺上的
平衡。

3 將較短的玫瑰插在前方，
於兩朵玫瑰中間插入葉片，並
讓葉片稍稍下垂。

4 勿忘我的高度插得比玫瑰
高，花莖自然的線條也是作品
的呈現重點。

將配花增加成兩種，技術更晉升一級！

使用的花材

從左至右

玫瑰(Bijou de Neige)	3枝
泡盛草	3枝
法絨花	4枝
Total	10枝

玫瑰分枝

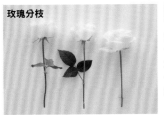

準備

能增加分量感的集合花是粉紅色的泡盛草，中輪花是白色的法絨花。三朵玫瑰中最盛開的一朵，使其花莖長度稍微短一點。

製作方法

1 花瓣打開最明顯的玫瑰是主角。插花時稍微接近側邊，並讓花莖靠在花器邊緣。

2 插入另兩朵玫瑰，使其並排於花器邊緣，注意花莖在花器底部呈一點交叉。

3 連葉片都很美麗的泡盛草。葉片連同主枝一起剪下，可以運用在作品上。

4 泡盛草搭配在玫瑰中間。法絨花的花莖長度留長一點，插花時讓花朵面朝不同方向。

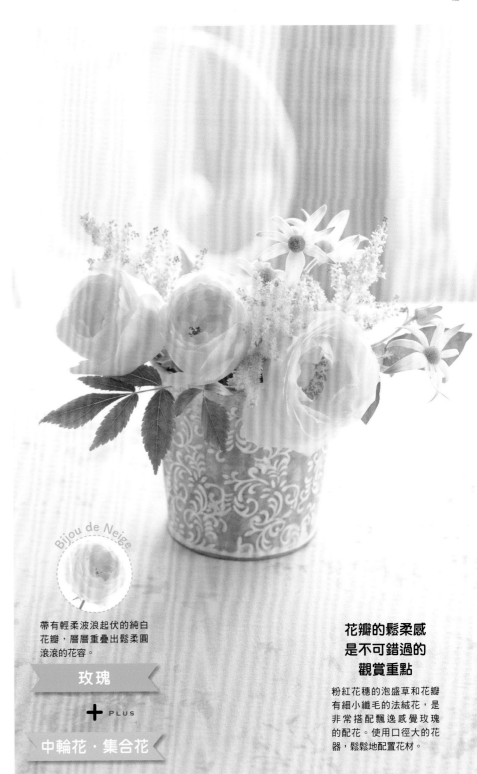

Bijou de Neige

帶有輕柔波浪起伏的純白花瓣，層層重疊出鬆柔圓滾滾的花容。

玫瑰

＋ PLUS

中輪花・集合花

花瓣的鬆柔感是不可錯過的觀賞重點

粉紅花穗的泡盛草和花瓣有細小纖毛的法絨花，是非常搭配飄逸感覺玫瑰的配花。使用口徑大的花器，鬆鬆地配置花材。

【 利用三種以上的花材來製作 】
一輪種玫瑰和迷你玫瑰・混搭魅力表情

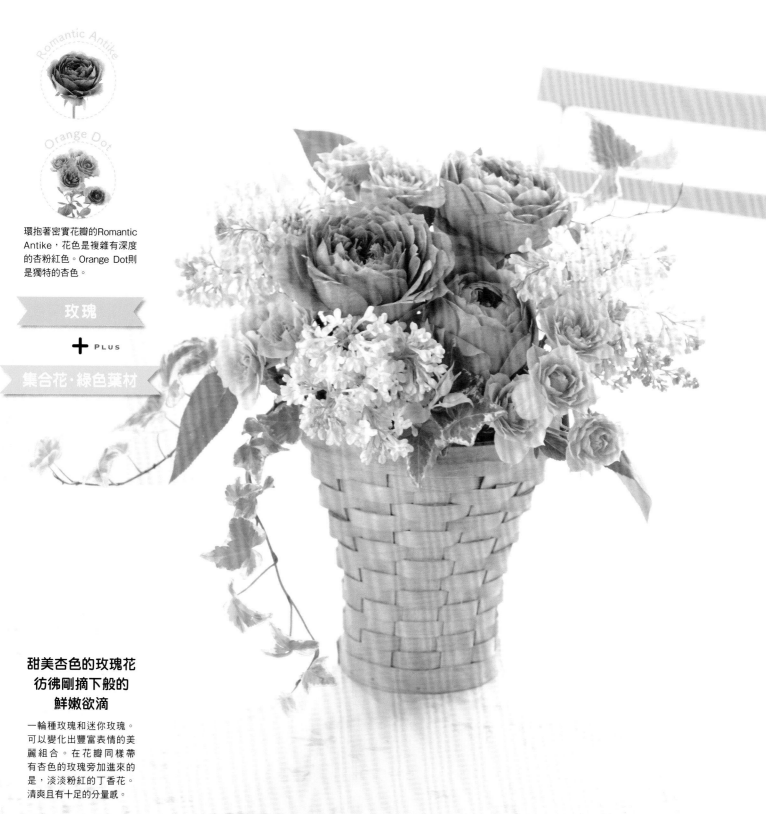

環抱著密實花瓣的Romantic
Antike，花色是複雜有深度
的杏粉紅色。Orange Dot則
是獨特的杏色。

玫瑰

+ PLUS

集合花・綠色葉材

甜美杏色的玫瑰花
彷彿剛摘下般的
鮮嫩欲滴

一輪種玫瑰和迷你玫瑰。
可以變化出豐富表情的美
麗組合。在花瓣同樣帶
有杏色的玫瑰旁加進來的
是，淡淡粉紅的丁香花。
清爽且有十足的分量感。

使用的花材

從左至右

玫瑰（Romantic Antike）	3枝
玫瑰（Orange Dot）	3枝
丁香花	3枝
常春藤	2枝
Total	11枝

準備

玫瑰分枝①

↓

玫瑰分枝②

❶主花的三朵玫瑰，將花莖剪短且長度一致。
❷迷你玫瑰屬於A前端密集型。保留中心主枝前端花朵密集的部分，兩枝側枝也要分枝。
❸配花為丁香花，花朵叢聚的部分直接使用，打造分量感。常春藤藤蔓將前端和下半部分開使用。

1 首先使用一輪玫瑰作出輪廓。讓決定整體高度的第一朵，面朝上且高度高一點。因為花材的數量多，搭配使用吸水海綿。

2 在微微傾斜的玫瑰花 **1** 的相反側，插進另一朵。為了讓整體描繪出半圓形的輪廓，花朵斜向插入，花臉朝正前方微微傾斜。

3 第三朵玫瑰低低地插在玫瑰花 **1** 的前方，基本架構就完成了。第三朵玫瑰選用還沒完全綻放的花朵。

4 在添加了玫瑰的葉片後，在玫瑰與玫瑰之間插入丁香花，像填補半圓形中凹進去的部分般，讓花朵鬆柔地面向外側。

5 將迷你玫瑰插在最先插入的三朵玫瑰旁，讓整體的輪廓更加圓潤。搭配在一旁，顏色也會更漂亮。

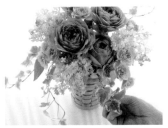

6 將常春藤的藤蔓前端和下半部分開來使用。長長垂吊下來的是藤蔓的前端。而葉片較大的下半部，可讓葉片作為掩蓋吸水海綿用。

吸水海綿的固定方法

將海綿配合花器口徑進行裁切。並讓海綿充分吸水後再使用。

在提籃裡鋪上玻璃紙，將海綿放進花器內。

以手掌將海綿壓入花器時，壓到高於花器邊緣約2cm即可停止。

以刀子將邊角切下就完成了！插花的面積也能因此增加。

〔 利用三種以上的花材來製作 〕

玫瑰花 & 配花 15朵，挑戰分量感十足的作品！

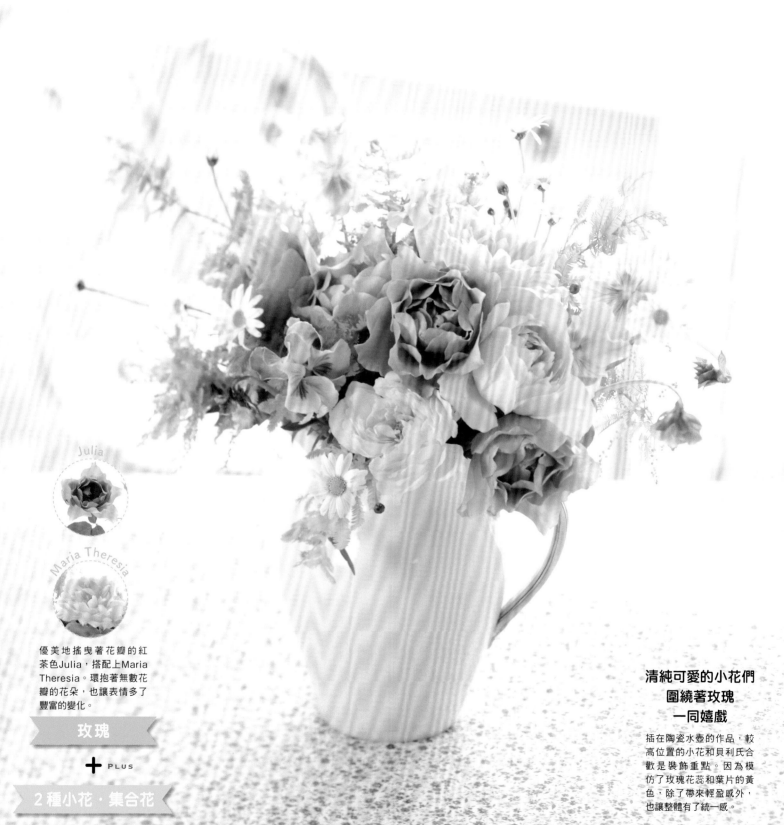

Julia

Maria Theresia

優美地搖曳著花瓣的紅茶色Julia，搭配上Maria Theresia。環抱著無數花瓣的花朵，也讓表情多了豐富的變化。

玫瑰

+ PLUS

2種小花・集合花

清純可愛的小花們
圍繞著玫瑰
一同嬉戲

插在陶瓷水壺的作品，較高位置的小花和貝利氏合歡是裝飾重點。因為模仿了玫瑰花蕊和葉片的黃色，除了帶來輕盈感外，也讓整體有了統一感。

使用的花材

從左至右

玫瑰（Julia）	4 枝
玫瑰（Maria Theresia）	3 枝
瑪格麗特	2 枝
三色堇	5 枝
貝利氏合歡	1 枝
Total	15 枝

準備

玫瑰分枝①

玫瑰分枝②

❶為了使作品中有自然的高低差，修剪時讓四枝Julia的長度有些微的差異。

❷Maria Theresia的其中一枝，較其他兩枝低約一朵花的長度。

❸配花的瑪格麗特，整理其不需要的葉片和花苞。三色堇不需修剪，保留其原有長度。集合花的貝利氏合歡，整枝使用，不須將細小枝分開。

1 將貝利氏合歡的枝葉往四方伸展。分枝部分用來支撐稍後要插進來的花材，只讓纖細的前端部分展現出來。

2 主花玫瑰是Julia。選擇綻放得最美麗的一朵，插在焦點位置。

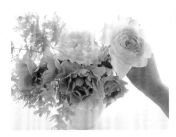

3 一邊調整花朵的方向，一邊插上另外的三朵Julia，使其聚集在一起，之後在後側插入兩朵Maria Theresia。

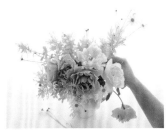

4 也將Maria Theresia插在Julia之間。還沒有完全盛開的花朵，花臉朝下插在前側。

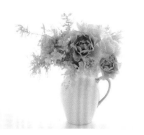

5 到本步驟為止的花材都插進來後的狀態。正面的Julia是主花。讓貝利氏合歡的一枝長枝自由伸展。

6 設置的位置高過於玫瑰花的瑪格麗特和三色堇，花臉較為平面，讓花朵的方向略有不同，增添節奏感。

通往達人的捷徑⑧

搭配兩種玫瑰時，若猶豫，其中一種就選白花

使用兩種玫瑰花，如果對顏色的選擇感到猶豫時，除了搭配同色系的方法之外，將其中一種選用白色系（如下圖），對初學者來說是較簡單的方法。因為白色是能和任何花色調和的無彩度顏色。如果白色玫瑰是配角時，分量要比主花玫瑰來得少。因為明度高的白色若太多，會搶走主角的風采。

通往達人的捷徑⑨

同樣一朵玫瑰，改變配花就能展現新魅力

一旦作出滿意的作品後，再創作其他作品時，很容易選用類似的花材。儘管是同樣的玫瑰，會因搭配的花材而給人不同的印象。搭配綠色會顯得鮮明俐落的白玫瑰，若是改為搭配黃色花蕊的草花，就有柔和的氛圍。如果能替玫瑰和配花，選擇與它們有共通色彩的配花，就能讓每種花卉很自然地調和在一起。

Chapter 3

喜歡的顏色是……
不同色彩的花

今天要選什麼顏色的玫瑰呢？
當你這麼想時，就翻開本章節來看看吧！
平時經常購買的，喜歡的顏色的玫瑰，
只要運用配色訣竅，就能變加美麗迷人。
而這些祕訣都在接下來的內容，從日常的迷你小品，
到特別日子的豪華花藝……快翻開來看看吧！

花藝展示會

Rose
Arrangement
For
Beginner

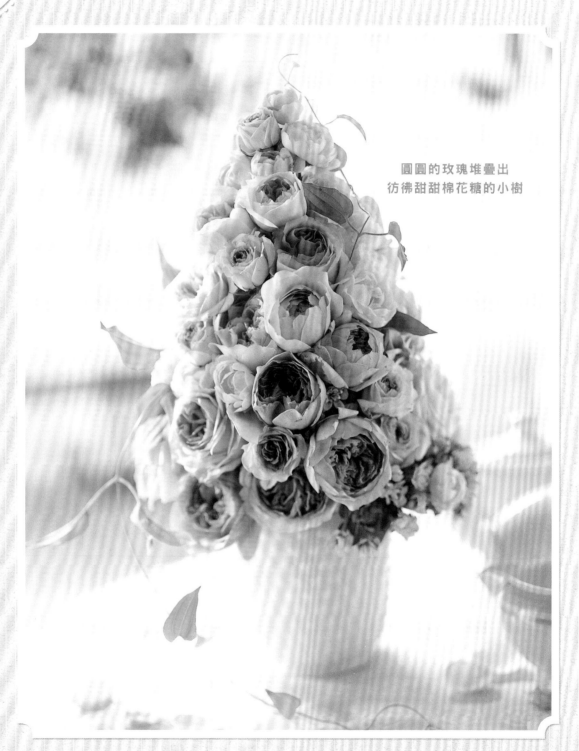

Pink
粉紅色

連空氣都感染了甜味
如蜜糖般的粉紅色玫瑰

圓圓的玫瑰堆疊出
彷彿甜甜棉花糖的小樹

小樹上有好多玫瑰，都是花瓣緊密的圓圓杯型。一邊彈奏著可愛的節奏，一邊盡情表現出奢華的美感。越接近玫瑰花樹的頂端，使用尺寸越小的玫瑰。●玫瑰（Yves Chanter Marie・Yves Miora・其他4種）・英國玫瑰等　花／澤田　攝影／山本。

（　顏色搭配的祕訣　）

玫瑰花樹右下側的杏色玫瑰是重點，讓帶有藍色的粉紅玫瑰增添了幾分舒服的溫暖感覺。

甜美柔和的色彩
蘊含著空氣感輕輕綻放

和左頁的玫瑰不同的是花的表
情，這裡選用的都是鬆柔綻放
的玫瑰，打造出了輕盈的甜美
氣息。共聚集了六種淡色調的
玫瑰。花瓣邊緣的波浪起伏，
將細緻感更加提升。●玫瑰
（綾‧Fragile‧Fuwari‧Old
Fantasy等）‧銀葉菊　花／並
木　攝影／山本

（　顏色搭配的祕訣　）

全體呈現柔粉色調，因為加入
了帶有紅色，名為綾的玫瑰，
所以增添了幾分成熟穩重。

滿溢而出的透明粉紅色
帶來滿滿的幸福美感

輕盈搖曳的野花
描繪美麗的春景

彷彿老舊明信片中
所描繪出的色彩

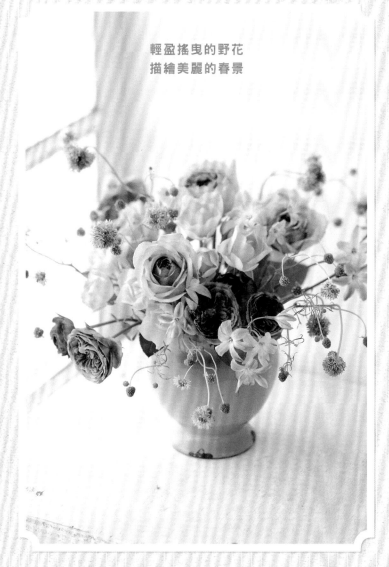

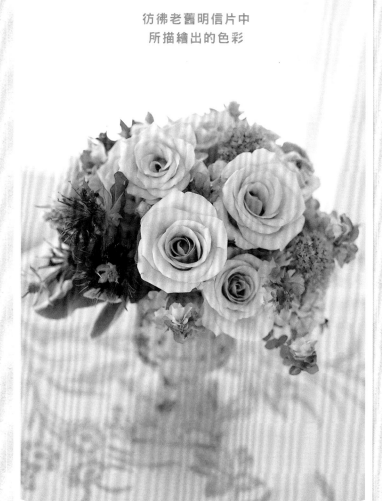

一枝花莖上只有單朵花的主花，搭配上一莖多花的迷你玫瑰，增添了輕盈的躍動感。深粉紅色玫瑰插在較低的位置，而讓淡粉紅色玫瑰自由伸展，打造出具有深淺的立體空間感。●玫瑰（M-Premiere Honeymoon・M-Magic Phrase・Sakurazaka）・球吉利等　花／斉藤　攝影／落合

（　顏色搭配的祕訣　）

為玫瑰帶來清爽感的是，長長的藍色小花球吉利。這顏色組合最適合帶有藍色的粉紅色。

主花的玫瑰是Titanic。為了想要完美地呈現出Titanic柔和粉紅的美，讓它在淡淡暈染的色彩中綻放。因為加入了從剛綻放到滿開等不同盛開程度的花朵，讓花朵的每一個瞬間都放進來了。●玫瑰（Titanic・Esta）・大紅香蜂草・八寶景天等　花／並木　攝影／山本

（　顏色搭配的祕訣　）

如果全是淡色系，可能連主花也會被忽略。在主花的玫瑰旁邊插上櫻桃粉紅的大紅香蜂草來吸引目光。

連黃色花蕊都可愛
棉花糖色彩的玫瑰

滿滿的全是粉紅
就像是甜甜的蛋糕般

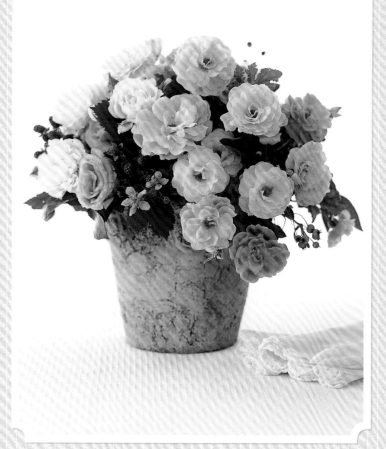

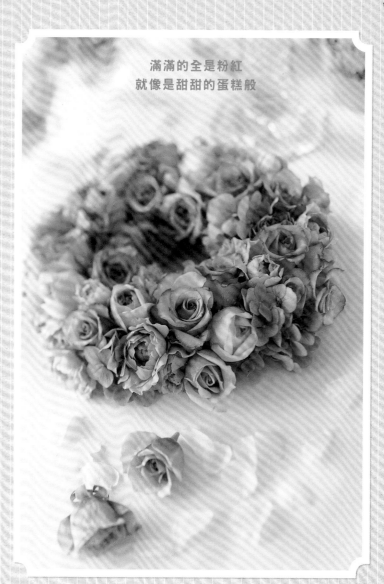

花瓣輕盈起伏，半重瓣的迷你玫瑰。花朵雖嬌小，卻有滿溢而出的可愛俏皮感。讓玫瑰滿開露出花蕊後，插到園藝用的花盆中。 ●玫瑰（Ever Beauty・Princess of Wales・其他1種）・黑莓等 花／並木 攝影／山本

【 顏色搭配的祕訣 】

左邊的紫色花朵是洋桔梗，花型和玫瑰相似，還能襯托出粉紅玫瑰的色彩，所以不會感到不協調。

圓圓的花朵、帶有波浪的花朵等，一共搭配了四種不同花型的玫瑰，完成了甜美又奢華的花圈。連繫玫瑰和玫瑰之間的繡球花，也使用粉紅色。 ●玫瑰（La Gioconda・Strawberry Parfait・Kae Cup・Manuel Noir）・繡球花 花／浦沢 攝影／山本

【 顏色搭配的祕訣 】

單一色彩會顯得太過單調，加入花瓣邊緣暈染著紅色的玫瑰 Manuel Noir，讓色彩更有深度。

玫瑰的世界中，最多的就是粉紅色
清純可人＆豪華豔麗，擁有多元的豐富風情

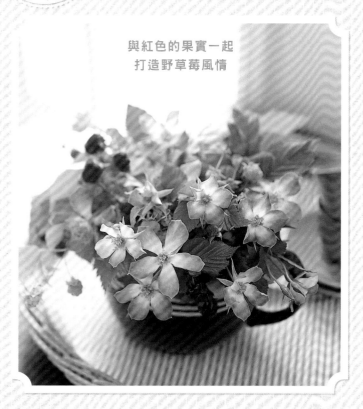

與紅色的果實一起
打造野草莓風情

玫瑰和蘭花
讓它們互競優雅

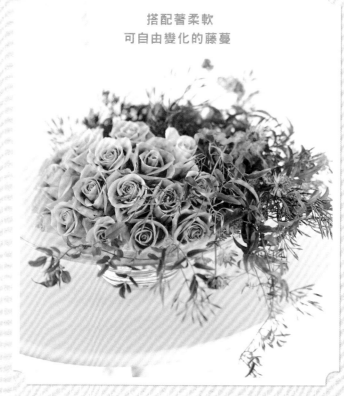

搭配著柔軟
可自由變化的藤蔓

雖然是切花卻擁有原野風情的Tea Time，平開的五片花瓣讓人聯想到草莓的花朵。搭配上小紅莓，一起插在茶壺裡。彷彿只要喚起Tea Time的花名，三兩好友的下午茶時光就會打開話匣子，而且一聊就聊不停。●玫瑰（Tea Time）‧白芨‧覆盆子 花／並木 攝影／山本

〔 顏色搭配的祕訣 〕

Tea Time是帶點黃色的粉紅色，本來就和紅色容易調和。選用小粒的紅色果實，添加少量即可。

帶有紫色的粉紅色玫瑰能讓人留下印象，是因為有著鮮明的豔澤感。意外的與蘭花非常相襯。牢固的插上萬代蘭後，再加入數朵玫瑰。平面的萬代蘭，成為能襯托出玫瑰華麗輪廓的最佳背景。●玫瑰（Maldamour）‧萬代蘭 花／細沼 攝影／落合

〔 顏色搭配的祕訣 〕

配色時，連花器顏色也一起考慮。與萬代蘭顏色接近的紫色玻璃花器。因為花器，而讓少少幾枝的玫瑰花顯得更鮮明清晰。

雖然是粉紅色，但似乎讓人很難親近的劍瓣高芯型。此時若加入多花素馨，就會讓印象轉變成柔和及舒服。將玫瑰綁束成半圓形倚靠在花器的一側，花器中剩餘的空間加入捲成圓形的多花素馨。●玫瑰（Rosita Vendela）‧多花素馨 花／平野 攝影／落合

〔 顏色搭配的祕訣 〕

多花素馨的花是粉紅色系，和玫瑰易調和，也是增添柔美氣氛的好幫手。但盛產季節只有初夏。

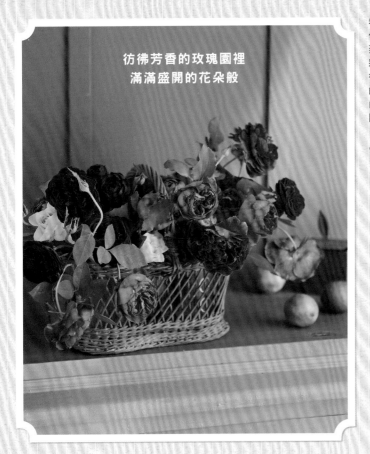

彷彿芳香的玫瑰園裡
滿滿盛開的花朵般

看起來似乎搭配了多種玫瑰，但其實只有一種。從淡粉紅色到紅色系皆具備，這是擁有多彩花色的Jardins Parfum才辦得到的。讓面朝四面八方伸展的花朵與隨興生長的花莖，自由不受拘束，描繪出庭園裡熱鬧充滿生氣的景色。●玫瑰（Jardins Parfum）　花／田島　攝影／落合

主色是深紅色和玫瑰粉紅。為了不要顯得沉重，讓幾朵淡粉桃紅色玫瑰藏身在較深的位置。

在水上滑行的姿態
彷彿跳著華爾茲

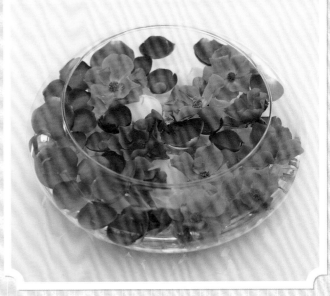

讓玫瑰漂浮在水面上。當花的壽命接近尾聲時，可利用此方法來欣賞花朵。花瓣上有著大波浪的玫瑰，在水面上也能展現出豐富表情。此外，在花瓣容易腐敗的夏天，要經常換水。●玫瑰（Permanent Wave等）　花／佐藤　攝影／中野

重點在巧妙地利用深色與淡色。漂浮在水面上的花朵選用淡粉桃紅色，而包圍在一旁的是帶有藍色系的粉紅色花瓣，展現出華麗氛圍。

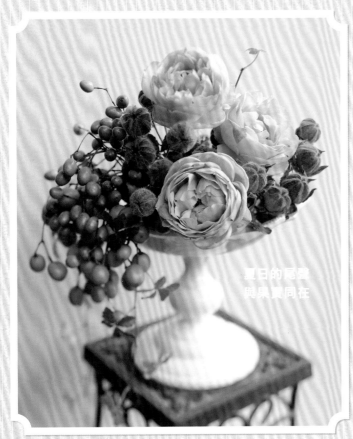

夏日的尾聲
與果實同在

只有少量的玫瑰，但想要讓人留下印象時，果實是最好的幫手。在秋天，芙蓉結出的果實，以及垂吊在細枝前端的苦楝果實。利用圓形的果實，襯托出玫瑰圓潤的表情。●玫瑰（Marble Parfait）‧苦楝子‧芙蓉果實等　花／浦沢　攝影／山本

玫瑰的色彩有點混濁不鮮明的米粉紅，搭配上帶有茶色的芙蓉果實，統一整體色調。

column

參考花瓣上的色調
來選擇搭配的顏色

常被用於喜慶時刻或場合的粉紅色，在市面上流通的切花中，是種類最為豐富的花色。雖然和任何花材都容易搭配，但若能多留意玫瑰的色調，就能讓美感層級更提升。粉紅色的色調可大分為，含有偏藍色、含有紅色兩種。搭配花材時，若能配合該色調，就能輕鬆調和整體氛圍。

紅色玫瑰，展現紅色的存在感
是日常使用少量花的好幫手

木炭＆花紋皺綢
濃濃的和風元素

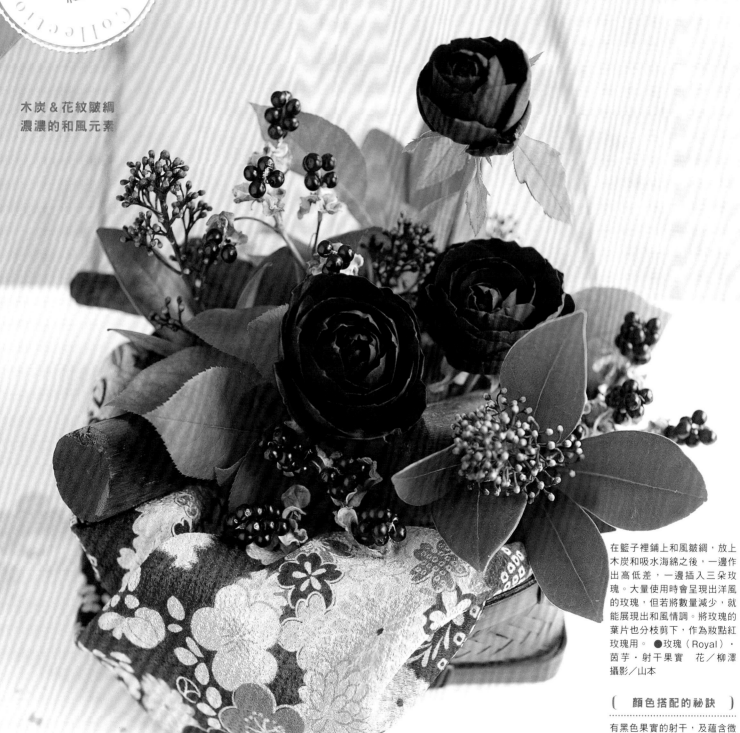

在籃子裡鋪上和風皺綢，放上木炭和吸水海綿之後，一邊作出高低差，一邊插入三朵玫瑰。大量使用時會呈現出洋風的玫瑰，但若將數量減少，就能展現出和風情調。將玫瑰的葉片也分枝剪下，作為妝點紅玫瑰用。 ●玫瑰（Royal）・茵芋・射干果實　花／柳澤　攝影／山本

（　顏色搭配的祕訣　）
有黑色果實的射干，及蘊含微量黑色的暗紅色玫瑰，利用這些花材讓木炭的黑色重複呈現。

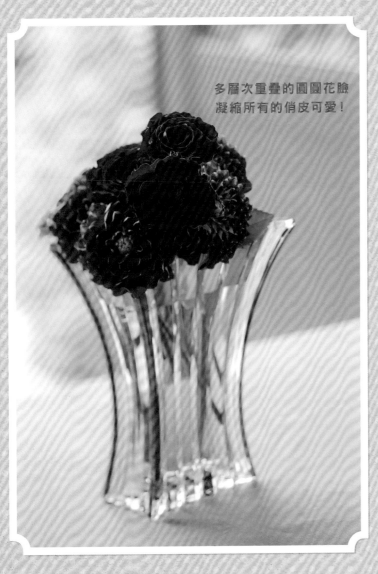

多層次重疊的圓圓花臉
凝縮所有的俏皮可愛！

將太蘭嵌入方形花器後，插上
一排玫瑰，完成了紅色和綠色
的強烈對比。讓蔓生百部和燈
台躑躅不受拘束地伸展，為
作品添加柔和的律動。●玫
瑰（Black Beauty）·蔓生
百部·太蘭·吊鐘花 花／相
澤 攝影／落合

（ 顏色搭配的祕訣 ）

如果只有綠色和鮮豔的紅色玫
瑰，會讓作品過於單調。但若
選擇帶有黑色且有深度，像圖
中的紅色，就能展現出奢華
感。

以清爽綠色描繪出
紅玫瑰的現代和風

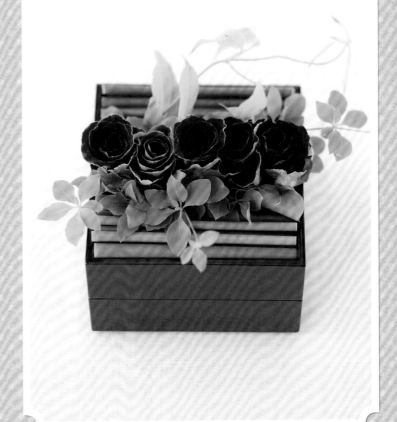

豐潤紅玫瑰的可愛氣息，搭配
上圓圓的大理花就能讓人如此
印象深刻。作法是，先插上大
理花，再將玫瑰堆疊上去。
這是能將玫瑰正面的美麗展
現出來的祕訣。●玫瑰（Ma
Cherie⁺）·大理花 花／細
沼 攝影／落合

（ 顏色搭配的祕訣 ）

這裡使用的玫瑰和大理花，紅
色的深度和質感皆不同。雖然
玫瑰較嬌小，數量也較少，但
能成為優秀且受矚目的主角。

透過顏色搭配來展現
變化自如的紅玫瑰魅力

彷彿幫待嫁的新娘
蓋上了白色頭紗

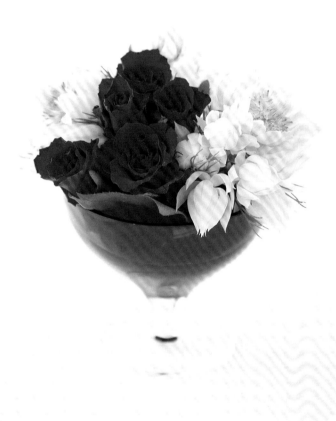

輕輕添上綠色果實
稍來的季節色彩

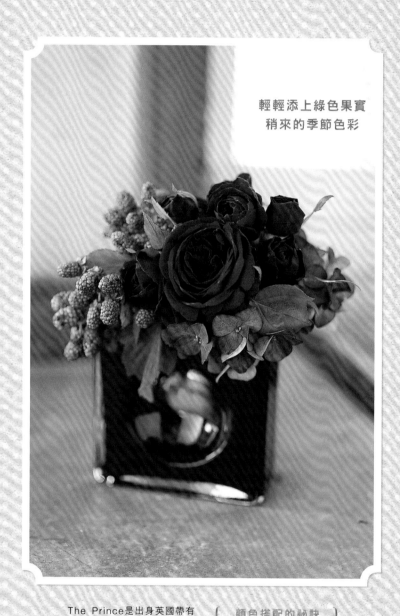

太有存在感而容易讓人敬而遠之的紅色，搭配上附著細毛的新娘花，讓顏色清楚的紅色玫瑰多了柔和感。如果全部都選用盛開的紅玫瑰會太過強烈，所以加入剛開始準備綻放的玫瑰，展現純真的柔嫩表情。●玫瑰（Rote Rose）・新娘花　花／小木曾　攝影／中野

(顏色搭配的祕訣)

接近白色的新娘花，盛開時會染上淡淡粉紅色。再加上花瓣上的細毛，讓紅色的鮮豔搶眼多了幾分柔和氛圍。

The Prince是出身英國帶有高雅紅色，一直備受喜愛的玫瑰花。要不要試著搭配上充滿季節感的果實，讓玫瑰彷彿在庭園中盛開呢？利用紫色的玻璃花器，增添高貴的感覺。●English Roses（The Prince）・黑莓等　花／谷口　攝影／山本

(顏色搭配的祕訣)

利用染上茶色，準備迎接成熟的黑莓果實，和玫瑰的紅色作調和。秋色繡球花也是相同用意。

熱情舞躍的紅色
搭配上銀葉的花圈

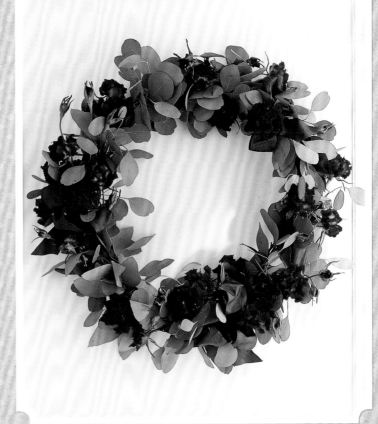

豪華紅玫瑰的
自然風格

為了玫瑰Andalucia所打造的華麗舞台，基底是尤加利葉搭配上濃綠色的緞帶，綠色能簡潔地展現出深紅色花朵。葉片有律動感的尤加利，搭配彷彿跳著舞般的玫瑰恰到好處。 ●玫瑰（Andalucia）・尤加利 花／南畝 攝影／山本

（ 顏色搭配的祕訣 ）

純淨的紅色玫瑰如果搭配鮮明的綠色，會給人僵硬的印象。利用泛白的銀綠色尤加利葉，讓顏色對比變得柔和。

紅玫瑰與配花的顏色之間
綠葉擔任著橋樑的角色

白色、粉紅色或紫色。就像這裡所介紹的，紅色玫瑰因為搭配的素材顏色，就能改變所呈現出來的印象。只是，亮眼的紅色系，因為鮮豔的程度多寡，容易造成和配色間的不協調，這時最好的幫手就是綠色葉材。就像所有的花都有葉片一般，葉片能將不同的色彩自然地調和在一起。

在植物們盡情嬉戲的森林裡，靜悄悄地染上紅色的果實。利用黑紅色的黑蝶[+]和有著天鵝絨般柔滑質感的Madre[+]兩種玫瑰，將森林裡紅色果實的景象表現出來。正式且端正的紅玫瑰也能享受自然的風趣。 ●玫瑰（黑蝶[+]・Madre[+]）・鐵線蓮等 花／柳澤 攝影／落合

（ 顏色搭配的祕訣 ）

配花的顏色，是紫色和螢光綠色，包括鐵線蓮和洋桔梗也選用含有這兩種色系的花朵，讓紅玫瑰的紅色顯得更加華麗。

不論搭配大量或少量
都能展現出優雅的紫色玫瑰

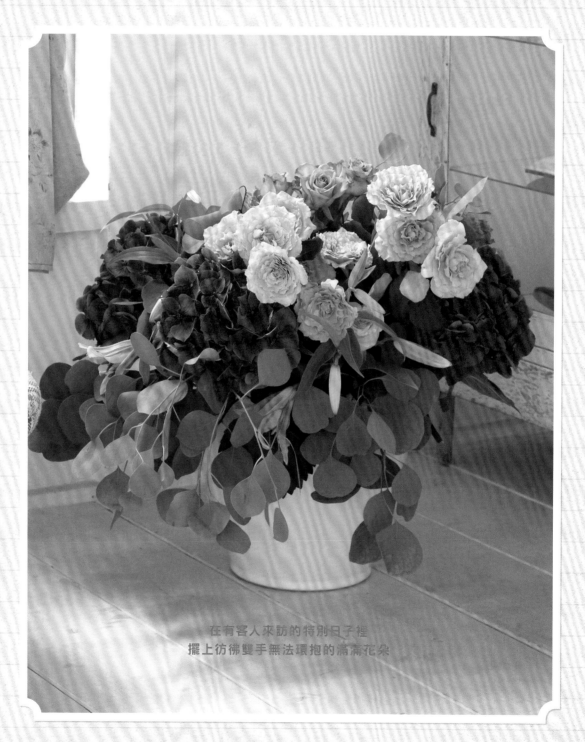

在有客人來訪的特別日子裡
擺上彷彿雙手無法環抱的滿滿花朵

擺放在地板上的大型花束,因為是紫色玫瑰,所以能打造出優雅氣息。尤加利的葉片就任由它又多又茂盛,再加上使用整朵的繡球花,製作出能成為室內焦點的分量感。●玫瑰(Forme・Halloween)・繡球花・尤加利 花/大高 攝影/中野

(顏色搭配的祕訣)

鮮豔紫色的的繡球花,襯托出了淡紫色的玫瑰。為了突顯對比效果,搭配在玫瑰旁邊。

分成兩邊
展現柔韌花莖

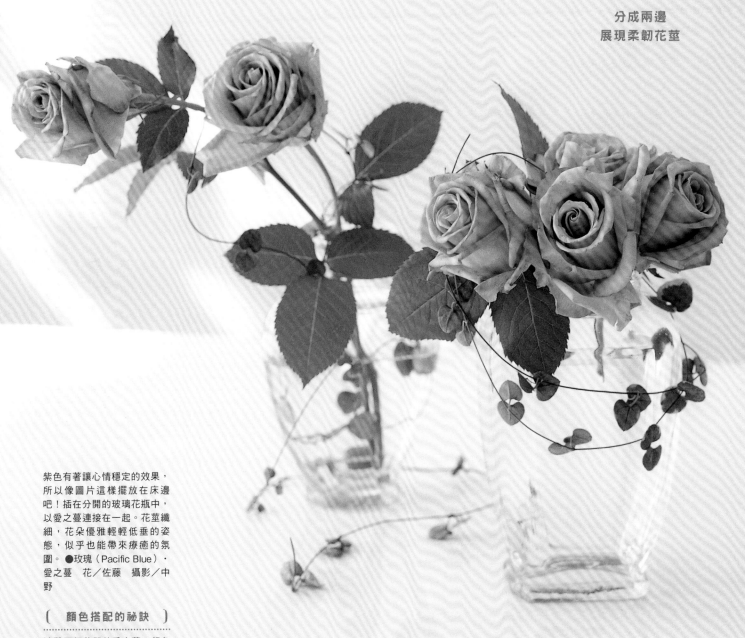

紫色有著讓心情穩定的效果，
所以像圖片這樣擺放在床邊
吧！插在分開的玻璃花瓶中，
以愛之蔓連接在一起。花莖纖
細，花朵優雅輕輕低垂的姿
態，似乎也能帶來療癒的氛
圍。●玫瑰（Pacific Blue）‧
愛之蔓　花／佐藤　攝影／中
野

(顏色搭配的祕訣)
‧‧‧‧‧‧‧‧‧‧‧‧‧‧‧‧‧‧‧‧‧‧‧‧‧‧‧‧‧‧
連繫兩個花器的愛之蔓，銀色
葉片上帶有淡淡粉紅色，而這
粉紅也為玫瑰增添了柔和感。

紫色，無法以言語形容
擁有豐富多彩的色調

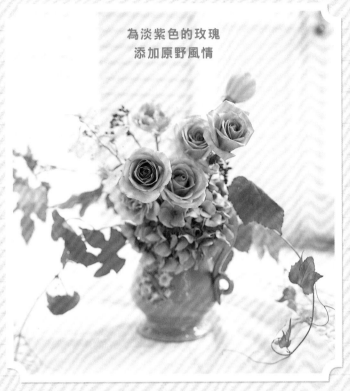

**為淡紫色的玫瑰
添加原野風情**

紫色的玫瑰是Madame Violet。改變每一朵玫瑰的高度，就能夠充分觀賞端正的花姿。加入山葡萄增添野趣，藤蔓的長度長，像是能蔓延在桌面般。高雅的玫瑰也舒緩地綻放著。●玫瑰（Madame Violet・Julia）・秋色繡球花等 花／浦沢 攝影／山本

【 顏色搭配的祕訣 】

將茶色Julia配置在後側，增添溫暖氛圍。Julia的花瓣輕薄且表情纖細，和Madame Violet很相襯。

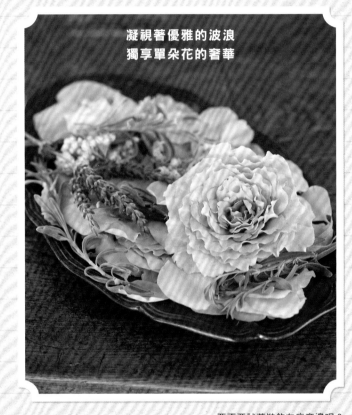

**凝視著優雅的波浪
獨享單朵花的奢華**

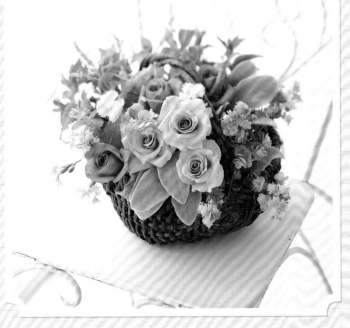

**和香草在一起
打造完美清涼感**

想要打造出潤澤感時，可以試著利用香草的葉片。將數種有著明亮綠色、不同質感的香草，組合在一起後插入玫瑰，香味也非常芬芳宜人。●玫瑰（Treasure・Maritim）・康乃馨・蘋果薄荷・奧勒岡葉等 花／齊藤 攝影／落合

【 顏色搭配的祕訣 】

如果只有綠色和紫色會感覺有些單調。搭配小輪的康乃馨和奧勒岡葉的粉紅色花朵，加入甜美色彩。

要不要試著裝飾在床旁邊呢？在香味美妙的紫色玫瑰當中，最芬芳的是Forme。花瓣有著如波浪般的優雅起伏，所以儘管只是擺放在盤子上，也能成為一幅美麗的畫。讓花瓣飄灑在盤子中，之後再放上香草，就彷彿像是一盤芬芳的香氣盤。●玫瑰（Forme）・薰衣草 花／大高 攝影／中野

【 顏色搭配的祕訣 】

與Forme帶有藍色的淡紫色最相稱的是，濃紫色的薰衣草。當季節進入到香草開花的初夏時，試著搭配看看吧！

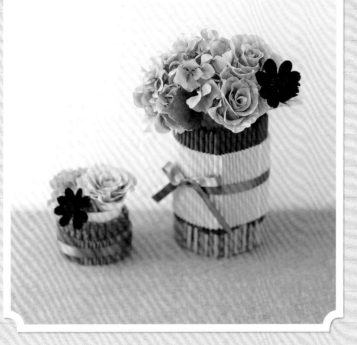

獻給喜歡甜點的她
一個小小的驚喜

以一根一根的巧克力棒將花器包圍起來！充滿玩心和幽默的作品主花是Stranger。因為有白色的絞紋，即使只有幾朵也能給人十分講究的感覺。固定巧克力棒的是，伸縮自如的包裝素材。●玫瑰（Stranger）·秋色繡球花·巧克力波斯菊花／內海　攝影／落合

一定要搭配上巧克力波斯菊，不僅可以襯托其他色彩，而且有香甜的巧克力香氣！讓收到驚喜的人，和真正的巧克力比較香味看看吧？

彷彿在夏日的朝霧裡
美麗綻放的花朵

先讓淡粉紫色的玫瑰靠在一側後，將水藍色和淡紫色小花擺設在其餘的空間中。不讓花莖露出來，只露出花朵表情。如此一來，玫瑰和小花也能柔和地融合成一體。●玫瑰（Purple Heart）·福祿考·藍星花·勿忘我　花／細沼　攝影／山本

（　顏色搭配的祕訣　）

最重要的是統一色調。紫色玫瑰帶點淡淡灰白色，因此藍色和紫色的配花，也要盡其可能選擇淡色調的花朵。

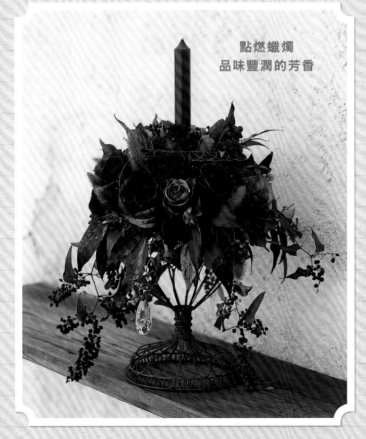

點燃蠟燭
品味豐潤的芳香

玫瑰DramaticRain若像圖中這樣裝飾，既高雅又美麗。被燭火輕輕加溫，飄散出的濃郁香味，充滿了整個房間。染上深深秋色的果實和葉片，捎來了晚秋的信息。●玫瑰（Dramatic Rain·Mysterious）·穗菝葜等　花／長塩　攝影／中野

（　顏色搭配的祕訣　）

使用的配材選擇和豔麗玫瑰花完全相反的枯葉和果實。因為對比效果，能提昇玫瑰柔滑的質感。

column

芳芳的紫色玫瑰
擺放在能放鬆的舒適場所

在玫瑰品種中擁有芳芳香氣的，以紫色玫瑰居多。而且多屬於藍色系香味，甜味較少，清爽舒服。如果要擺設在寢室或沙發旁，試著讓製作方式也輕鬆簡單，只要花量少就能呈現簡潔感。而紫色擁有的鎮靜心靈效果，似乎也能馬上直達內心。

純白的玫瑰＆綠色葉材
令人倍感清爽的完美組合

圓滾滾的小巧玫瑰＆
剛剛摘下的新鮮香草

圓圓的花朵，有著彷彿剛洗好的襯衫一般的潔淨感。花名為Cotton Cup的迷你玫瑰，將花莖長長地剪下分開後，插入香草植物中。如果配置得過於密實，就無法呈現出草原的清爽感。●玫瑰（Cotton Cup）・蕾絲花・義大利香芹等　花／柳澤　攝影／落合

〔　顏色搭配的祕訣　〕

以蕾絲花和松蟲草來連接空隙。如果想要呈現潔淨感，像圖中這樣搭配上花朵中心或花莖上有著像新芽般鮮嫩的黃綠色花朵們。

為純白玫瑰花Carte Blanche增添清涼感的是，有著明亮綠葉的蔓生百部。輕薄纖細的花瓣交織而成的美麗，加入像海芋等的厚實花朵形成對比，就能更加清晰明顯。●玫瑰（Carre Blanche・Haute Couture）・海芋等　花／細沼　攝影／落合

(顏色搭配的祕訣)

利用白色和綠色來配色。不論是後側隱約可見的仙履蘭紋路，或插在Carre Blanche後面的玫瑰，都是淡綠色的。

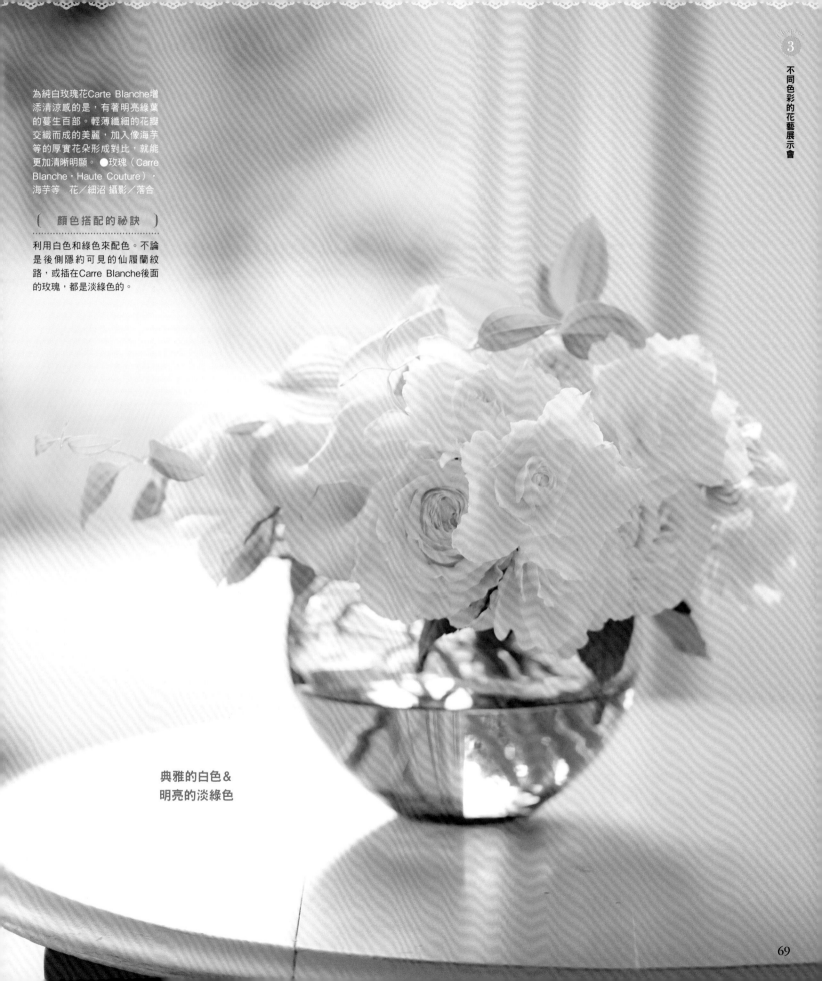

典雅的白色&
明亮的淡綠色

可以搭配各種顏色的白色玫瑰
增添色彩來打造嶄新表情

檸檬黃＆藍色
襯托出洗練的白色

玫瑰身後裝飾上一片片檸檬，並行排列的背景，更突顯玫瑰優雅的姿態。白色玫瑰、紫色繡球花，全都採並行排列，給人都會感的感覺。●玫瑰（Carre Blanche）・海芋・繡球花・火鶴　花／斉藤　攝影／落合

（　顏色搭配的祕訣　）

插在前面的紫色繡球花，能突顯出白色玫瑰的輪廓。搭配紫色和對比色的檸檬，增添洗練氛圍。

如嫩芽般的黃綠色
增添了清涼舒爽

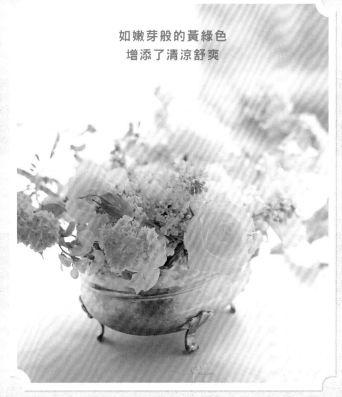

玫瑰的緞帶
飄散甜甜氣息

HAPPY BiRTHDAY

以圓滾滾花型的Spray Wit來玩耍吧！將分枝上的花朵剪下，緊密地插上後，就完成了可愛的花蛋糕！基底是利用吸水海綿。在側面綑上包裝紙，再綁上緞帶後就完成了。●玫瑰（Spray Wit）花／吉田　攝影／山本

（　顏色搭配的祕訣　）

為了讓玫瑰看起來像奶油一般，所以不搭配其他的花和綠色葉材。選用有花朵模樣的粉紅色緞帶來代替配花。

和純白的Bijou de Neige最相稱的是，亮綠色和白色的花朵。而其中又以聚集了許多小小花的雪球花和丁香花最為合適，能讓玫瑰圓形的輪廓變柔和，且能將略粗的花莖遮掩起來。●玫瑰（Bijou de Neige）・雪球花・丁香花等　花／田島　攝影／落合

（　顏色搭配的祕訣　）

雖然說亮綠色和白色的花朵很適合，但如果是大輪花，依然會減損玫瑰的透明感。所以選擇有小花聚集，鬆柔輕盈的花朵。

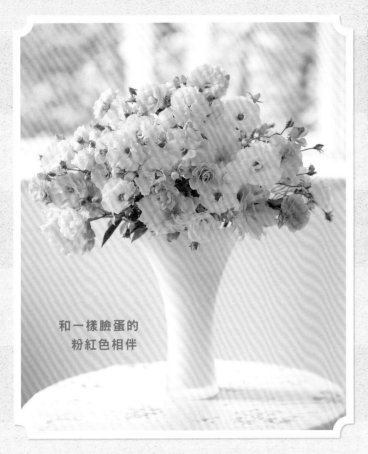

和一樣臉蛋的
粉紅色相伴

半重瓣花型，花芯的四周包圍著柔軟花瓣。花型相似，那是因為玫瑰們是親子關係。但都是圓形的花臉，容易產生出空隙，可讓鐵線蓮藏身在深處，調和整體輪廓。●玫瑰（Tomorrow Beauty・Ever Beauty）・鐵線蓮　花／細沼　攝影／落合

（　顏色搭配的祕訣　）

粉紅色的Ever Beauty，一枝花莖上也會有不同濃淡的花朵。能讓白玫瑰呈現自然的漸層，增添甜美色彩。

在淡綠色包圍下的
一朵白玫瑰花

大輪玫瑰也能作出迷你小品。在中間放置一朵，四周包圍上白色和淡綠色花朵。如果選擇不同形狀與質感的花材，更能襯托出玫瑰純白又美麗的姿態。●玫瑰（Chef-d'oeuvre・Spray Wit）・日本藍星花　花／相澤　攝影／落合

（　顏色搭配的祕訣　）

若是深綠色，會削減白色玫瑰的清爽感，因此利用淡綠色的九重葛來代替綠色葉材。

要表現強烈鮮明
可善用南國色彩

襯托玫瑰Wedding Dress的配花是火焰百合。因為南國花朵特有的風情，讓花朵展現出似乎從來沒見過的現代感表情。先將火焰百合插在較深的位置，再高高插上玫瑰。●玫瑰（Wedding Dress・Green Ice）・火焰百合　花／細沼　攝影／落合

（　顏色搭配的祕訣　）

火焰百合，建議挑選鮮豔橘色的大輪花朵。尖銳的火焰百合和飄逸的玫瑰，花瓣的形狀形成了鮮明的對比。

column

**想要嘗試不同配色組合時
可利用白色或透明的花器**

在搭配白玫瑰時，為了想要突顯白色的美麗，很容易只搭上綠色。但單純以色相來看，白色是能和多數色彩調和的無彩度顏色，能作出令人意外的配色組合。想嘗試不同配色時，試著搭配白色花器，或透明的玻璃花器一起使用吧！儘管加入數種色系的花朵，也依然能保持白玫瑰原有的潔淨感。

象徵著清爽的綠色玫瑰
該如何搭配呢？其實意外的簡單喔！

是蔬菜嗎？並不是……
是如假包換的玫瑰花

就像小小高麗菜般的Eclaire。一莖多花的玫瑰，只需將整枝花莖直接插入花瓶中，就能製造出自然的高低起伏。固定後，再將小小鈴鐺般的鐵線蓮，面朝四方八方地插在玫瑰之間。●玫瑰（Eclaire）・鐵線蓮　花／細沼　攝影／落合

（　顏色搭配的祕訣　）

除了紫色，還搭配上一朵鮮明的粉紅色鐵線蓮。在冷色系的整體色調中，加入一點溫暖可愛。

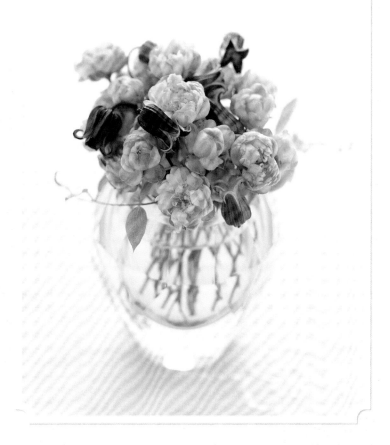

添加豐碩的寶石
鮮豔地閃爍著光澤

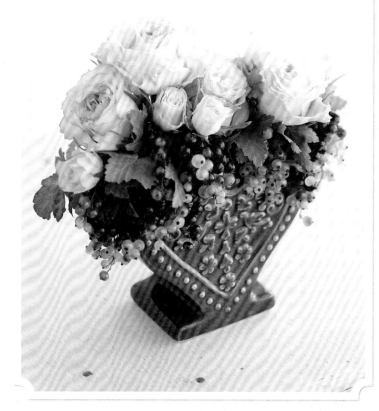

紅醋栗果實上還留著熟透變紅前的青綠色。重點是，利用細小果實上的顏色串連其他色系，就連對比色也能柔順地調和在一起。製作時使用大輪和小輪花朵，側面同時也要顧慮到。●玫瑰（Super Green・Green Arrow）・紅醋栗　花／筒井　攝影／落合

（　顏色搭配的祕訣　）

雖然綠色玫瑰常被打造成高雅時尚風格，但只要利用粉紅色的花器和紅色果實，就能增添一點俏皮可愛感。

搭配少量玫瑰時的不二法則是，選擇表情豐富的玫瑰。例如，有著魅力波浪花瓣的大輪玫瑰Haute Couture。將玫瑰插在四角花器的邊角後，利用有濃有淡的紫色配花將四周填滿。 ●玫瑰（Haute Couture）・火鶴・鐵線蓮等　花／牧內　攝影／落合

（ 顏色搭配的祕訣 ）

讓綠色玫瑰呈現時尚風的紫色花朵是，鐘形的鐵線蓮和平面的火鶴。改變不同形狀能為作品帶來強弱。

三朵大輪玫瑰
刻畫出柔順美麗波浪

column

有個性的類型
讓綠色更加有趣

不論性別，清爽的綠色都是廣受喜愛的花色。贈送給因為工作而疲累的親友時，也相當適合。這種情況，與其選擇端正花容的玫瑰，不如使用波浪狀或圓形等有個性的玫瑰。因為是冷色系，易給人冷酷的感覺，此時利用可愛的花容來彌補，讓綠色成為有親近感的小禮物。

彷彿太陽光般光彩奪目的黃色
既溫暖又高貴

正因為迷你
所以迷人！

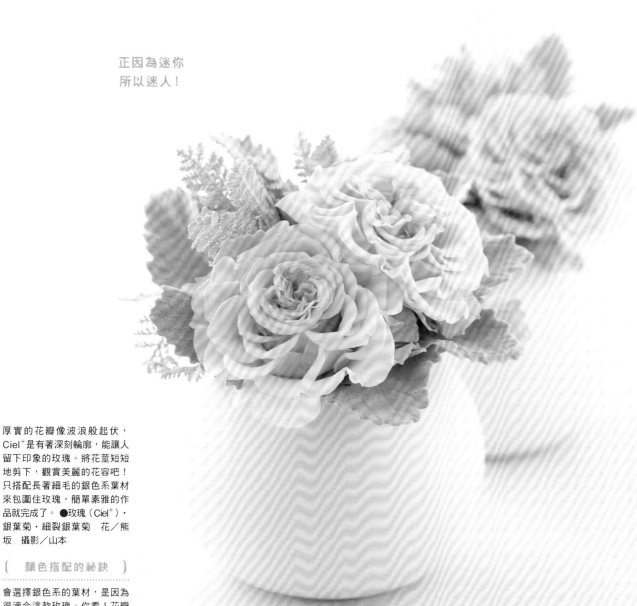

厚實的花瓣像波浪般起伏，Ciel⁺是有著深刻輪廓，能讓人留下印象的玫瑰。將花莖短短地剪下，觀賞美麗的花容吧！只搭配長著細毛的銀色系葉材來包圍住玫瑰，簡單素雅的作品就完成了。●玫瑰（Ciel⁺）・銀葉菊・細裂銀葉菊　花／熊坂　攝影／山本

[　顏色搭配的祕訣　]

會選擇銀色系的葉材，是因為很適合這款玫瑰。你看！花瓣外側的檸檬黃色，顏色淡雅又纖細呢！

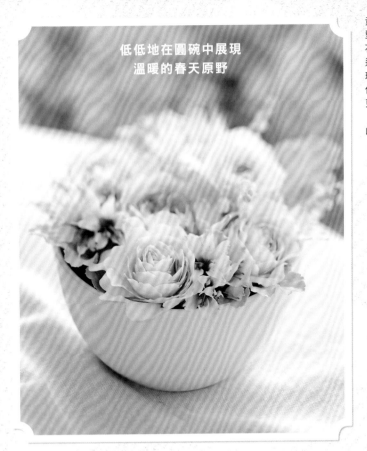

低低地在圓碗中展現
溫暖的春天原野

黃色玫瑰花如果也是圓圓的花型，就能打造甜甜的氛圍。配花選用清純可人的花朵最為合適。在刻意作出高低不平的玫瑰中間，插入鈴蘭和小輪的水仙百合。白色的圓碗可讓花色更顯水潤。●玫瑰・水仙百合・鈴蘭等 花／熊坂 攝影／山本

葉材選用是萊姆色的珊瑚鐘，在玫瑰和珊瑚鐘之間，則是白色和淡綠色的花。沒有使用任何強烈的顏色，所以乾淨又柔美。

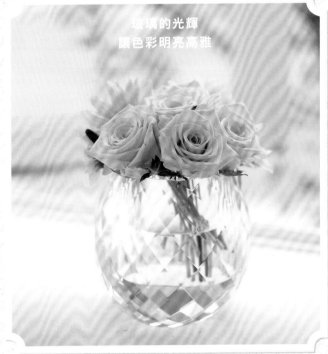

玻璃的光輝
讓色彩明亮高雅

鮮亮的黃色玫瑰和玻璃花器是最佳搭檔，能削減會讓人感到不舒服的顏色的濃度，讓花朵原有的高雅氣質展現出來。玫瑰的相反邊搭配的是向日葵，利用平面的向日葵來遮飾玫瑰花的背後。●玫瑰（Gold Rush）・向日葵 花／細沼 攝影／落合

搭配黃色的向日葵，呈現充滿活力的維他命色彩。但只有黃色會略顯單調，可利用玻璃花器中映襯出的花莖，增添綠色色彩。

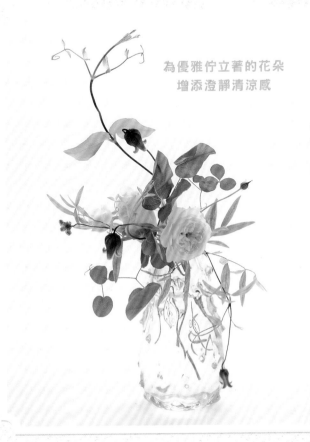

為優雅佇立著的花朵
增添澄靜清涼感

選用了清澄的檸檬黃色玫瑰。插入透明的玻璃花器後，讓鐵線蓮長長的花莖在空間中大大地畫出弧線。葉片的綠色和花器中的水色，讓黃色玫瑰更顯清涼。●玫瑰（Japanesque Imitation Gold）・鐵線蓮 花／森（美） 攝影／落合

搭配紫色的鐵線蓮也是能取得清涼感的因素之一。和黃色有著對比色的關係，所以也能打造出時尚感。

column

乾淨的水是為黃色
增加清爽氣息的好夥伴

明亮熱鬧的氛圍，可以增進快樂心情的黃色玫瑰。在法國是高貴的象徵。雖然是這樣的黃色玫瑰，但如果數量太多，也是容易讓人感覺到不舒服。稍微抑制搭配的數量，是通往時尚的原則。運用玻璃等可以看見水的透明花器，就能讓黃色變成清新的花色來盡情欣賞。

水潤多汁的橘色
& 時尚氛圍的茶色

濃郁的紫色打造出
大人風情的成熟美豔

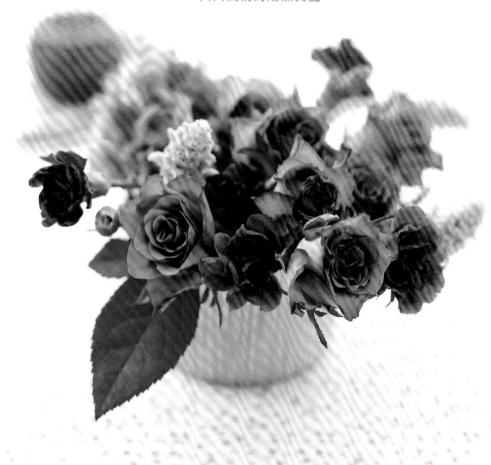

主花是彷彿混著玫瑰色和米色
的玫瑰。將花莖的長度調整，
讓花朵能從花器中滿溢出來
般。插好後再加入少量的紫色
康乃馨，讓人們視線目光能停
留在玫瑰微妙的花色上。 ●
玫瑰花・康乃馨・羊耳石蠶
等　花／深野　攝影／中野

[　顏色搭配的祕訣　]

大膽地加入濃郁的紫，如果
搭配淡紫色會給人薄弱的印
象，成為略顯單調的作品，花
色也會雜亂，沒有整體感。

搭配香草的作品
連香味也變得豐富

為了要襯托帶有棕褐色的橘
色玫瑰，選用深茶色的古典
帽盒當作花器。搭配的玫瑰是
香氣馥郁芬芳的大輪花，將
香草的葉片也一起加進來，
彷彿在製作香水般。●玫瑰
（M-Vintage Sepia）‧芳香天
竺葵‧黃櫨　花／熊坂　攝影／
山本

（ 顏色搭配的祕訣 ）

想讓橘色花色增添清爽時，搭
配明亮的綠色。鋸齒狀的芳香
天竺葵和圓形的黃櫨葉片，讓
葉片形狀有不同變化。

講究的花器搭配
襯托出水潤橘色的魅力

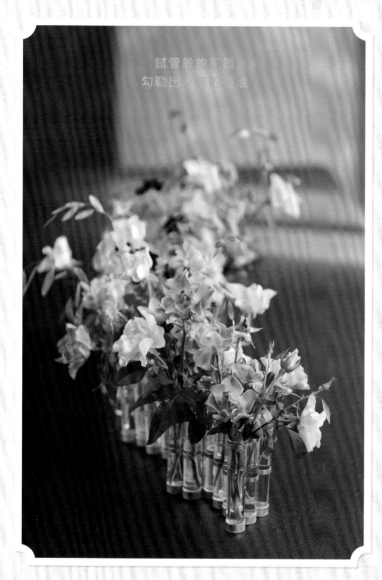

試管般的花器，
勾勒出橘色波浪

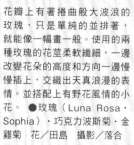

葉面的大面積
增強三朵玫瑰的印象

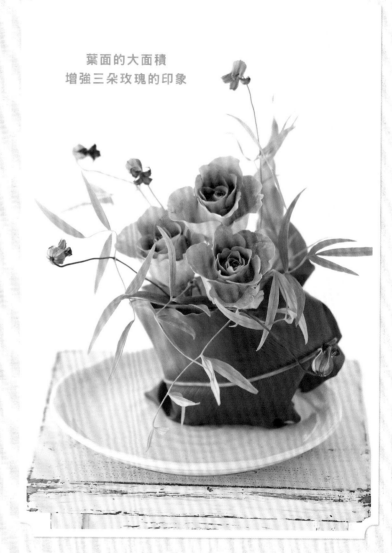

花瓣上有著捲曲般大波浪的玫瑰，只是單純的並排著，就能像一幅畫一般。使用的兩種玫瑰的花莖柔軟纖細，一邊改變花朵的高度和方向一邊慢慢插上，交織出天真浪漫的表情。並搭配上有野花風情的小花。●玫瑰（Luna Rosa・Sophia）・巧克力波斯菊・金雞菊 花／田島 攝影／落合

(顏色搭配的祕訣)

以玫瑰Luna Rosa和Sophia描繪出的是，看起來酸酸甜甜的濃淡橘色。襯托整體的深茶色草花，儘管量不多，但也有很有效果。

將花朵插在海綿上後，再以山蘇的葉片包捲起來。Marella的魅力是如水果般的水潤香甜感，甚至超越其他橘色玫瑰。雖然只有三朵，但只要搭配上鮮綠色葉片，就能展現出存在感。●玫瑰（Marella）・鐵線蓮・山蘇 花／斉藤 攝影／落合

(顏色搭配的祕訣)

只露出花臉的玫瑰，搭配上增添自由氛圍的對比色鐵線蓮，儘管只有少量也有凝聚整體的絕大效果！

Marella隨著開花，花色會更顯清澄，非常適合搭配有著輕薄花瓣的粉彩色系草花。彷彿像是讓陽光聚集在花間，提高了亮度一般，讓每一朵花都顯得鬆鬆柔柔。●玫瑰（Marella）·桔梗·麥仙翁等　花／斉藤　攝影／山本

〔　顏色搭配的祕訣　〕

總而言之，就是要選擇比Marella不搶眼、色彩柔細的草花。淡紫色的桔梗和麥仙翁有凝聚整體的效果。

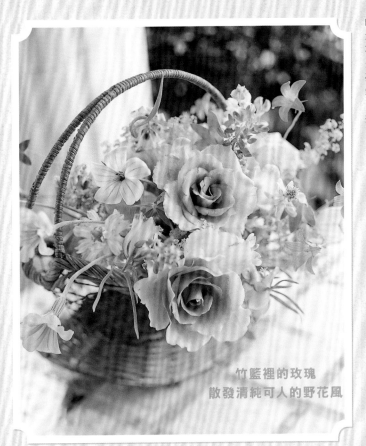

竹籃裡的玫瑰
散發清純可人的野花風

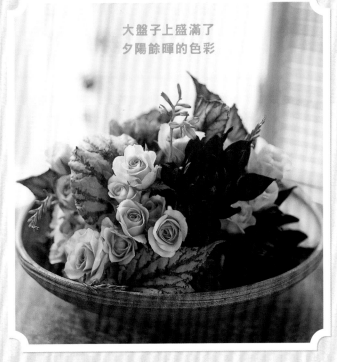

大盤子上盛滿了
夕陽餘暉的色彩

迷你尺寸的橘色中，相當具有時尚感，花色略顯暗沉的Ilse Bronze，讓人聯想到銅金屬。和大輪的大理花、秋海棠一起擺放在陶器上，享受濃郁厚重的氛圍。●玫瑰（Ilse Bronze）·大理花·觀音蘭·蝦蟆秋海棠　花／田中　攝影／山本

〔　顏色搭配的祕訣　〕

展露出正面的大理花，是黑紅色的黑蝶，雖然尺寸和玫瑰有差異，但因為擁有相近的色調，所以能自然地調和在一起。

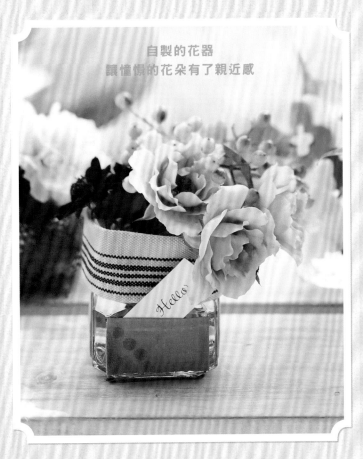

自製的花器
讓憧憬的花朵有了親近感

在玻璃瓶貼上布料的自製花器，這是為了想讓茶色玫瑰中的名花Julia，感覺更平易近人。預留長一點的花莖，倚靠在花器的一側後，會自然低垂輕柔俯視。●玫瑰（Julia）·巧克力波斯菊·莢蒾果　花／涉沢　攝影／落合

〔　顏色搭配的祕訣　〕

搭配上濃茶色的巧克力波斯菊，低低地放置在玫瑰後側，更突顯出玫瑰Julia的優雅輪廓。

column

橘色和茶色系
也可以混搭著利用

橘色如果漸漸變濃就會成為茶色。可以將兩色分開搭配，或因為同色調而將兩色混搭在一起也相當不錯。製造出顏色的漸層，或選用其中一種插入作品當中當作點綴等。顏色的多寡比例會帶給人不同的印象，加入顏色濃郁的花朵，會有凝縮整體氛圍的效果。

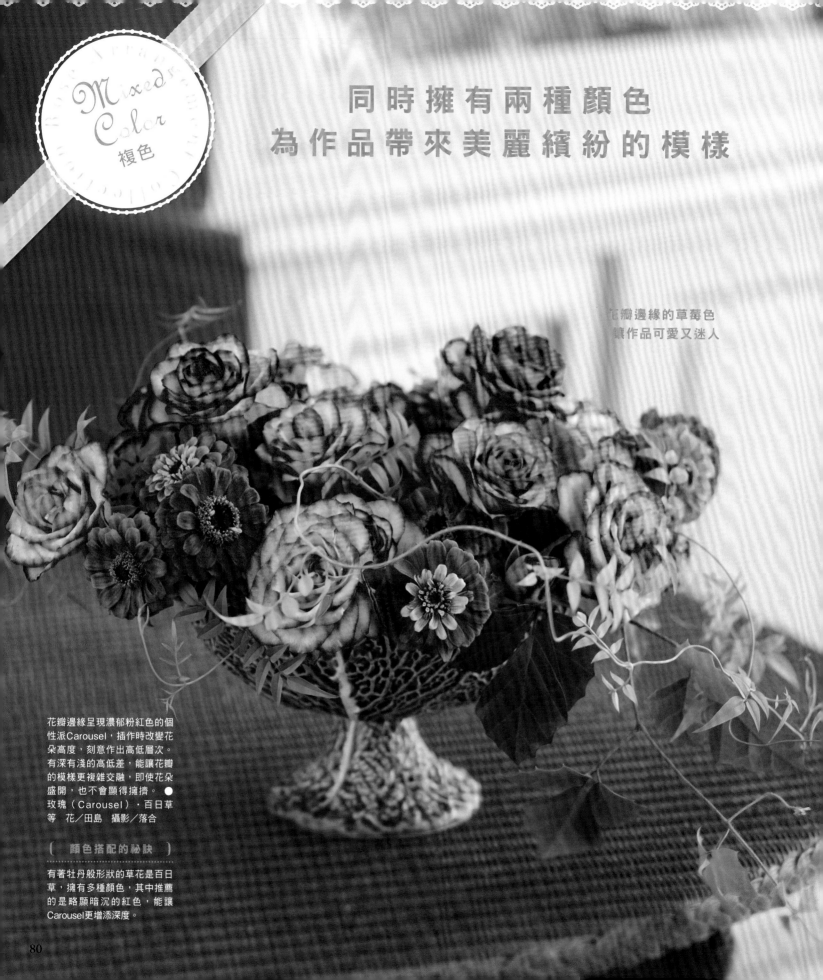

Mixed
Color
複色

同時擁有兩種顏色
為作品帶來美麗繽紛的模樣

花瓣邊緣的草莓色
讓作品可愛又迷人

花瓣邊緣呈現濃郁粉紅色的個
性派Carousel，插作時改變花
朵高度，刻意作出高低層次。
有深有淺的高低差，能讓花瓣
的模樣更複雜交融，即使花朵
盛開，也不會顯得擁擠。 ●
玫瑰（Carousel），百日草
等　花／田島　攝影／落合

（　顏色搭配的祕訣　）

有著牡丹般形狀的草花是百日
草，擁有多種顏色，其中推薦
的是略顯暗沉的紅色，能讓
Carousel更增添深度。

主花Party Ranuncula是奶油色
的基底加入紅色的絞紋。決定
配花時，選擇了能和主花製造
出漸層的花材。黑色的盒子，
能突顯出繽紛熱鬧的色彩。
●玫瑰（Party Ranuncula・
Bitter Ranuncula）・章魚蘭
等　花／並木　攝影／山本

(　顏色搭配的祕訣　)

將玫瑰蘊含的兩個顏色，利用
其他的花材反覆表現出來，這
是搭配複色玫瑰時的基本原
則。如果葉材也有斑紋圖樣，
整體就會呈現出大理石般的紋
路喔！

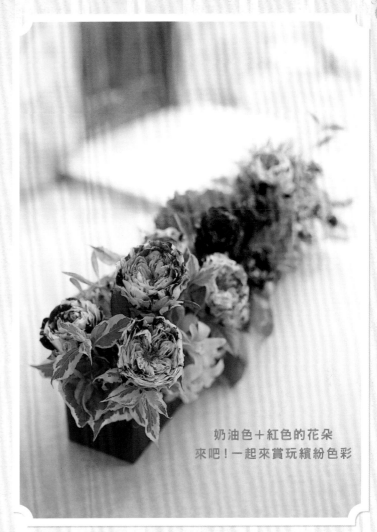

奶油色＋紅色的花朵
來吧！一起來賞玩繽紛色彩

色彩相似的同伴
玫瑰花＆安石榴

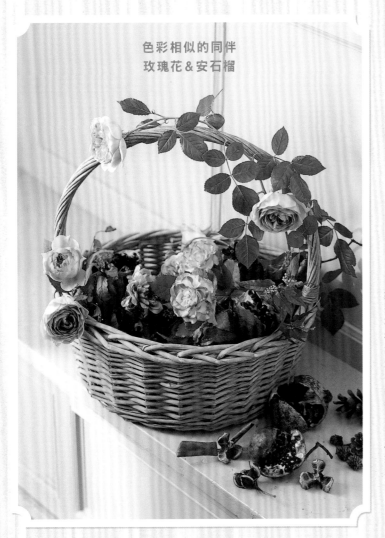

擁有黃色和粉紅色的複色玫瑰
是Sinti Roma，有著波浪狀的
花瓣。秋天時，和熟透的安石
榴一起裝飾在提籃上吧？為了
調和安石榴的厚重感，將有著
滿滿花瓣的玫瑰纏繞在提籃把
手上。●玫瑰（Sinti Roma・
Strawberry Parfait）・安石榴
等　花／並木　攝影／中野

(　顏色搭配的祕訣　)

纏繞在把手上的玫瑰，選用沉
穩的紅茶色大輪花，讓提籃裝
滿秋天的氣息。

Chapter 4

人氣的特別色系

玫瑰的世界，擁有豐富美麗的色彩。
其中有像將各色水彩加入一點後調和出來的顏色，
而這顏色就是現在高人氣的特別色系。
活用蘊含在花瓣上的色彩，或作為襯托色來搭配。
只要熟記6個原則，以纖細的色彩去彩繪，
就能完成大人般成熟氣息的花藝作品！

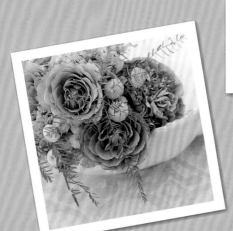

Rose
Arrangement
For
Beginner

6個活用原則

想要盡情賞玩美麗的特別

特別色系的玫瑰，就像這樣的花……

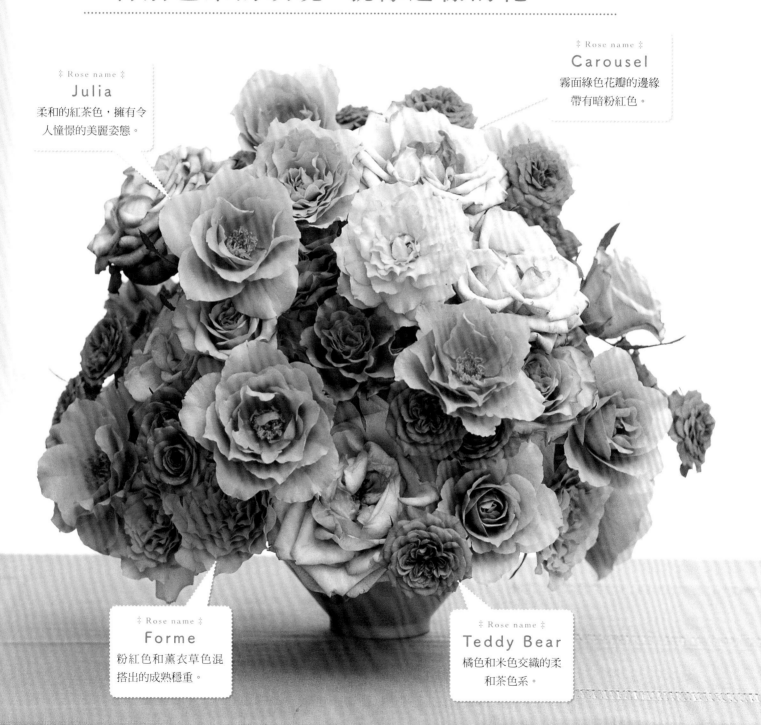

‡ Rose name ‡
Carousel
霧面綠色花瓣的邊緣
帶有暗粉紅色。

‡ Rose name ‡
Julia
柔和的紅茶色，擁有令
人憧憬的美麗姿態。

‡ Rose name ‡
Forme
粉紅色和薰衣草色混
搭出的成熟穩重。

‡ Rose name ‡
Teddy Bear
橘色和米色交織的柔
和茶色系。

色系的使用原則

特別色活用原則 ①
增加色彩數量
以同色系調和整體

使用特別色時,同色系的組合能讓作品更流暢地融為一體。花的色彩數越多,越能增加複雜氛圍,讓作品展現更有深度的表情。

特別色活用原則 ②
添加些許
深顏色的花材

特別色系與「曖昧」是一體兩面的關係,可能只會給人顏色不夠鮮明的感覺。添加少量深顏色的花材,凝聚整體的氛圍。若該顏色花材也是特別色系,整體感覺會更加統一。

特別色活用原則 ③
運用蘊藏在花朵中的
色系連接整體

正因為特別色系蘊含有許多顏色,因此能從中找到搭配的靈感。如果混有粉紅色,搭配的花材也可以重複選擇同色系。不只是花材,葉材或果實等也可廣泛利用。

特別色活用原則 ④
個性的對比色系
增添時尚感

只要搭配對比色系花材,就可以突顯搶眼效果。雖然這是搭配花材的王道,但搭配特別色系時有些不一樣。不選擇正對比色系,而是將色相稍微錯開來搭配,正是提升美感層級的法則。

特別色活用原則 ⑤
以同樣柔和的顏色
來搭配組合

特別色系中也有以甜美溫柔色彩為魅力的類型,此類不需要刻意添加個性化,直接運用其柔和的魅力。建議以相同色調的顏色來作搭配,初學者也可以輕鬆上手。

特別色活用原則 ⑥
添加白色花材
讓色彩更加柔和

顏色暗沉時,白色花材是最好的幫手。白色不僅中和了黯淡的色彩,也能在作品中添加清爽氣息。若想要維持沉穩的氛圍,只加入少量的白色,但若想要表現出柔和的情調時,可以多搭配一些。

特別色系的玫瑰，以 5 種代表

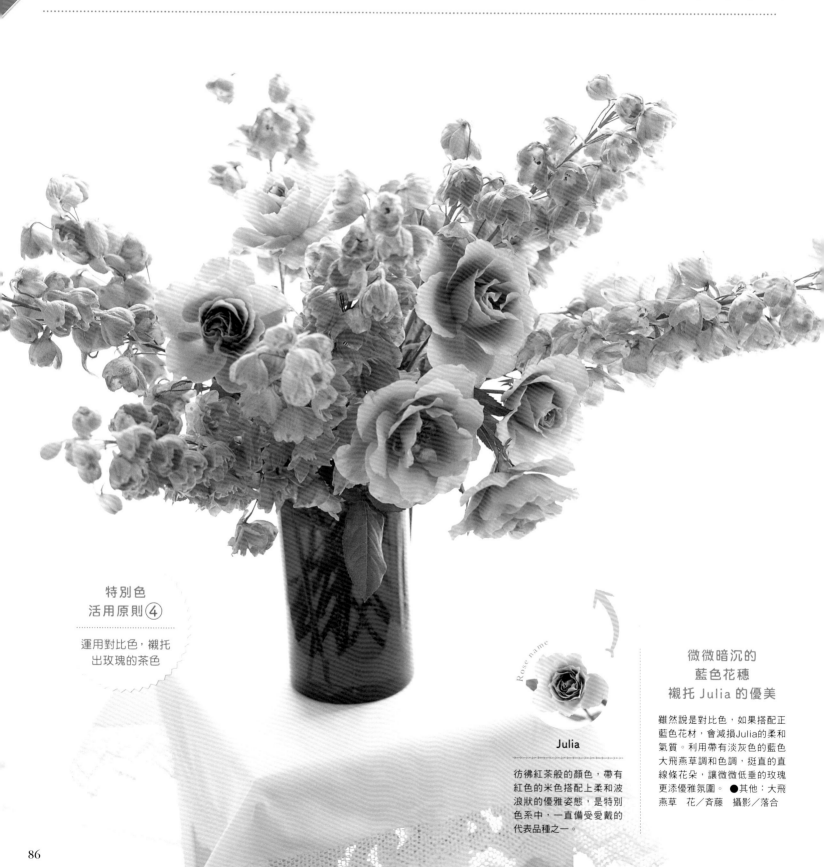

**特別色
活用原則④**

運用對比色，襯托
出玫瑰的茶色

Rose name

Julia

彷彿紅茶般的顏色，帶有
紅色的米色搭配上柔和波
浪狀的優雅姿態，是特別
色系中，一直備受愛戴的
代表品種之一。

**微微暗沉的
藍色花穗
襯托 Julia 的優美**

雖然說是對比色，如果搭配正
藍色花材，會減損Julia的柔和
氣質。利用帶有淡灰色的藍色
大飛燕草調和色調，挺直的直
線條花朵，讓微微低垂的玫瑰
更添優雅氛圍。●其他：大飛
燕草　花／齊藤　攝影／落合

類型來製作看看！

Desert

染有淡淡粉紅的奶油色，有沒有發現外側花瓣帶點淡綠色呢？因為是大輪花，儘管顏色甜美，盛開時依然能展現出高貴的姿態。

插在精美盒子裡
優雅綻放的花朵
撫慰了心靈

Desert的花瓣是無亮澤的霧面質感，為了調和出整體感，搭配上粉嫩粉紅色的玫瑰，再以尚未打開的玫瑰來裝飾盒子裡的剩餘空間。因為插得較低，能充分展現出正準備要綻放時的奢華表情。 ●其他：玫瑰（Crea・Gino Pink） 花／染谷 攝影／中野

**特別色
活用原則③**

運用花中微量的粉紅色來連接整體

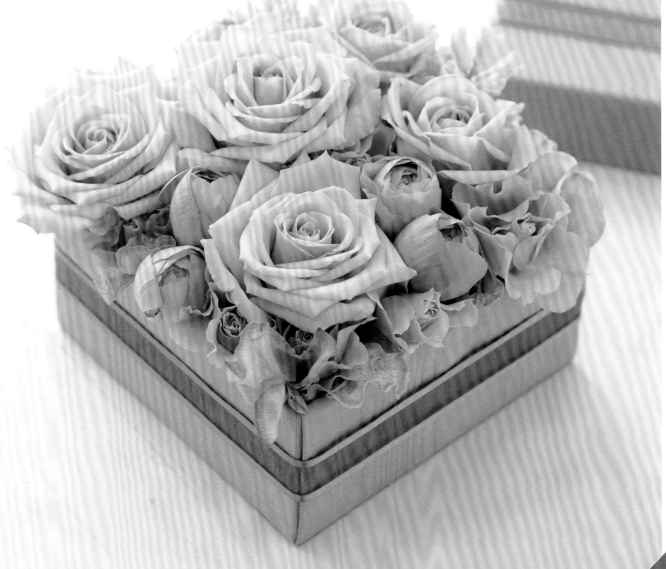

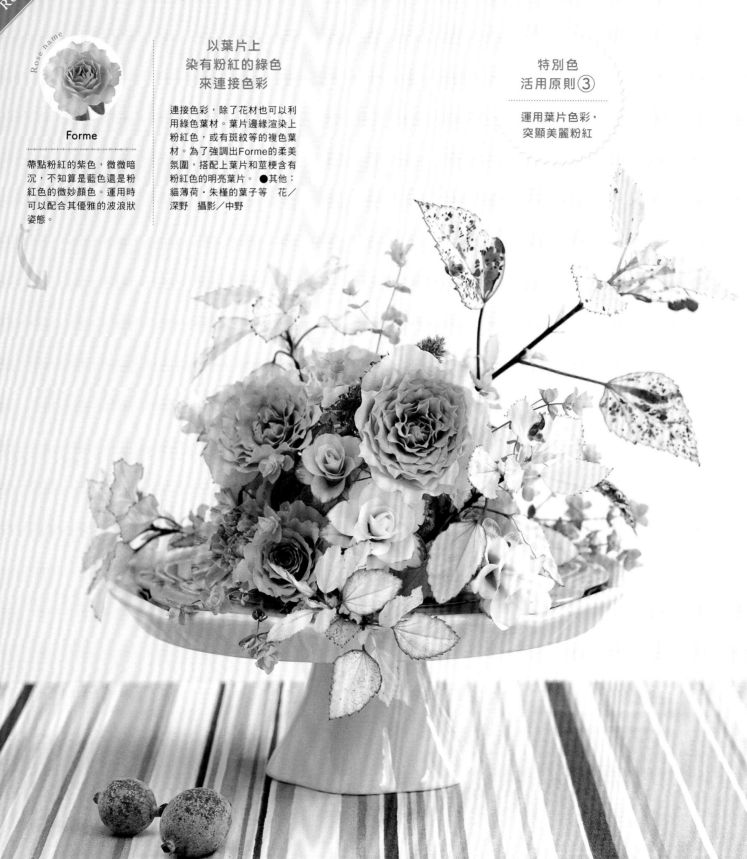

Forme

帶點粉紅的紫色，微微暗沉，不知算是藍色還是粉紅色的微妙顏色。運用時可以配合其優雅的波浪狀姿態。

以葉片上
染有粉紅的綠色
來連接色彩

連接色彩，除了花材也可以利用綠色葉材。葉片邊緣渲染上粉紅色，或有斑紋等的複色葉材。為了強調出Forme的柔美氛圍，搭配上葉片和莖梗含有粉紅色的明亮葉片。●其他：貓薄荷・朱槿的葉子等　花／深野　攝影／中野

特別色
活用原則③

運用葉片色彩，
突顯美麗粉紅

特別色系的玫瑰，以 5 種代表類型來製作看看！

Thé Nature

層次豐富的纖細波浪狀花瓣，帶著淡灰的茶色的時尚漸層色。花瓣背面帶著黃色的個性派玫瑰。

也想增添可愛感，那就讓白色果實輕盈跳躍吧！

在特別色系的繡球花旁，搭配上玫瑰，最後運用原則⑥調整亮度，加入白色果實的雪果。但為了不要過分削減灰紫色玫瑰的色澤，刻意只使用少量。
●其他：繡球花・雪果等　花／柳澤　攝影／落合

特別色
活用原則③
加入紅色讓奇妙的表情更加鮮明

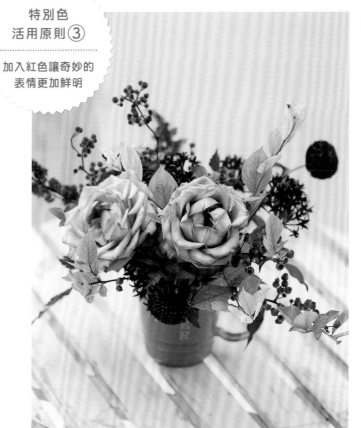

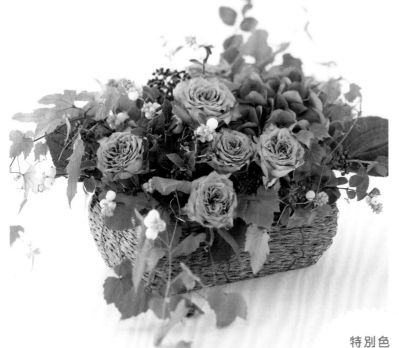

特別色
活用原則⑥
以白色讓暗沉特別色變明亮

Carousel

像似褪色的綠色花瓣，邊緣帶有粉紅色，越往外就越濃越深。再加上彷彿枯萎般的蕭瑟風情，擁有獨一無二的特殊魅力。

在四周加入幾種不同層次的深紅色系搭配看看吧！

擷取玫瑰花瓣邊緣的顏色，因此選擇粉紅色和深紅色的花材。圍繞著玫瑰配置，更能突顯出彷彿褪色般的綠色花瓣和深邃的輪廓。利用輕盈線條的小花，來與有著厚重感的玫瑰取得平衡。●其他：大理花・泡盛草・繁星花等　花／深野　攝影／中野

以溫柔美麗的花色交織出

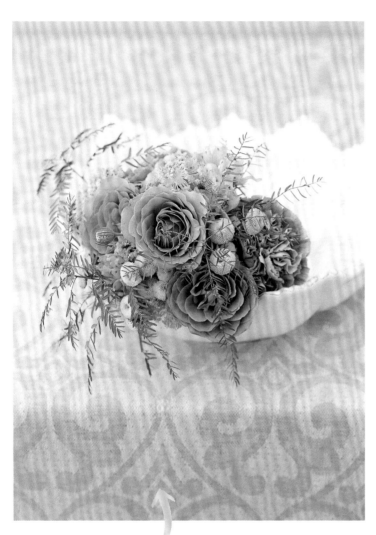

" Sasha "

×

特別色活用原則③

運用奶油米色中含有的淡淡粉紅色，來連接整體色系。

彷彿半夢半醒之間所看見的煙燻色彩

Sasha的魅力在於它的纖細嬌弱的色彩和花型。搭配粉紅色的花材，採淡灰色系，來統一色調。負責凝聚整體氛圍的銀葉菊，刻意只露出葉端。●其他：玫瑰（Forme・Libellula）・洋桔梗・黑莓的花・銀葉菊　花／並木　攝影／山本

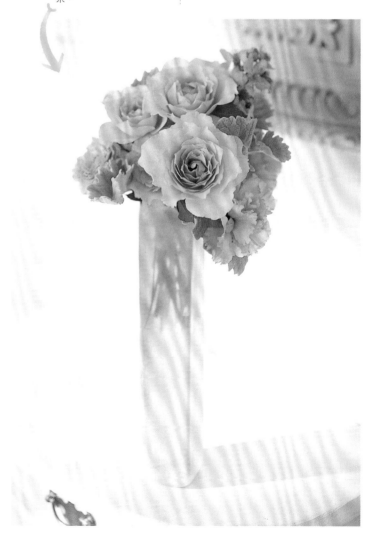

" Caffé Latte "

×

特別色活用原則⑤

此品種每一朵花的顏色不一，搭配時選擇顏色相似的濃紅磚色或濃粉紅色。

以圓圓的黃色小花試著稍微作出區隔

將玫瑰重疊配置後，為了要讓這美麗又微妙的濃淡變化，能一點一點地增大，加入同色調的花材和葉材來作搭配。但為了避免色相過於相似，玫瑰旁邊搭配上黃色的小白菊。●其他：翠珠花・小白菊・奇異油柑等　花／深野　攝影／中野

大人的浪漫情懷

" Schnabel "

×

特別色活用原則⑥

搭配白色花朵，讓含有茶色的灰紫色玫瑰更加明亮澄淨。

以飄逸飛舞的白色花朵讓玫瑰更加楚楚動人

白色花朵溫柔包圍著低低插上的Schnabel。半重瓣玫瑰和法絨花，因為花瓣的溫和律動感，更增添了輕盈的感覺。●其他：玫瑰（Audrey）・法絨花・米花　花／柳澤　攝影／中野

" Thé Nature "

×

特別色活用原則⑤

Thé Nature搭配上柔和的色系，馬上增添溫柔的氛圍。

製作成花圈更加強調出美麗的玫瑰花臉！

在花圈的內外圈加入甜美粉紅和橘色的小輪玫瑰，整體嬌柔可愛充滿女性氣息，像雕刻品般深邃的表情也是Thé Nature的魅力之一。為了能清楚展現花臉，以正面進行配置。●其他：玫瑰（Fancy Lora・Orange Dot）等　花／澤田　攝影／山本

 column

覆蓋上小花或葉片的面紗，更添甜美

請回頭看看Caffé Latte和Thé Nature的作品，花朵上輕輕覆蓋著小花或葉片。這是為了要柔和深沉顏色，利用在玫瑰上描繪像是細膩的雕刻圖般的方法。盡可能選用極纖細的材料。

活用小花・葉材・果實，打

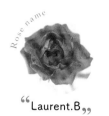

"Laurent.B"

×

特別色活用原則④

明亮的茶色花瓣上帶點淡淡的紅色，以對比色的綠色來作搭配。

運用藍莓的枝葉
讓濃郁的玫瑰
增添綠色的滋潤感

將成熟前的藍莓枝葉剪短分枝，和玫瑰一起作出小小裝飾。葉片和果實描繪出自然的濃淡色彩，讓濃郁的玫瑰也增添出了水潤質感。插入玻璃花器裡，裡面的清水也滋潤了整體氛圍。●其他：藍莓　花／豬又　攝影／中野

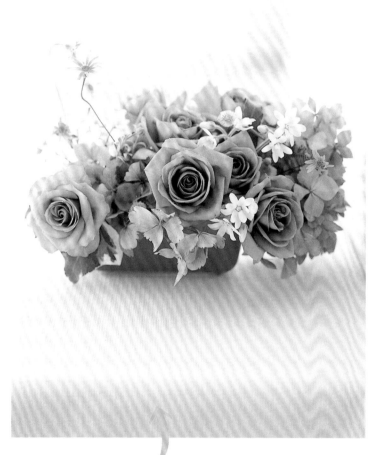

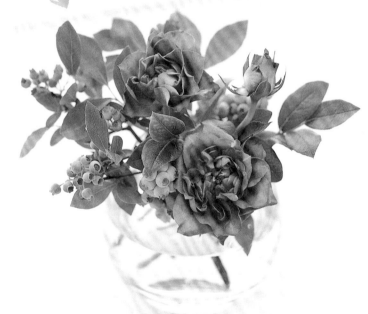

"Amnesia"

×

特別色活用原則⑥

增添白色花朵，讓Amnesia融合了紅茶色和淡紫色的奇妙色彩更加搶眼。

加上白色小花
彷彿是透射進來的
一線光芒

以混著複雜顏色的秋色繡球花為基底，橫向作出分量感，描繪出滿滿盛開的感覺。有打光效果的藍星花同玫瑰一起斜斜插上。●其他：玫瑰（Manaki）・秋色繡球花・藍星花（白花品種）等　花／森（春）　攝影／山本

`column`

想打造季節感就善用果實吧！

果實，能為整年都有販售的玫瑰帶來自然的季節感。Laurent.B搭配上藍莓展現初夏色彩，而X-treme為了表現秋天的來臨，則搭配上開始要變色的穗菝葜。

造自然風格

Rose name

"X-treme"

×

特別色活用原則③

融合了粉紅和淡茶色的玫瑰，運用帶有茶色的花材連接色彩。

倚身在變紅枝葉裡的
一朵玫瑰
描繪柔和清麗的風情

要表達恬靜的美，可搭配帶有沉穩色彩的葉片和果實。因為搭配的花材顏色是稍微深色，雖然只有一朵，但表情清晰可見。如果搭配深茶色系，會減弱玫瑰微妙的色澤，因此在顏色的選擇上要留意。●其他：穗菝葜・鵝莓的葉片・車桑子 花／深野 攝影／中野

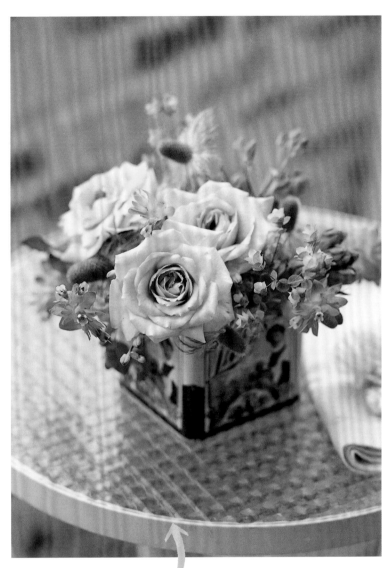

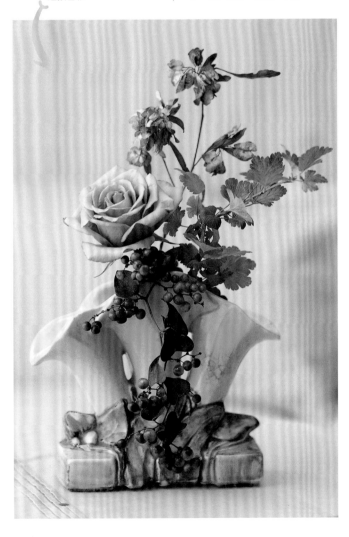

Rose name

"Stainless Steel"

×

特別色活用原則②

淡淡薰衣草色花瓣帶點灰色調，添加一些濃郁色系吧！

紫色的龍膽
讓玫瑰的淡色
——甦醒

右後側的紫色龍膽，幫作品添加了大人的成熟氣息，也讓帶有憂鬱感色澤的玫瑰有了整體感。搭配同樣也是特別色系的奧勒岡葉與小花，展現輕盈的動感。●其他：藍蠟花・油點草・龍膽等 花／深野 攝影／中野

減少搭配的花材和花色數量

"Desert"

×

特別色活用原則②

利用有凝聚整體效果的濃郁色系,讓P.87的花朵大變身,給人時尚氛圍!

近似黑的暗色系增添絕妙的對比效果

越往中心,玫瑰的柔和米色漸漸增加。能製造出如此濃淡層次效果的是黑色系的花材。因為顏色強烈,稍微避開中心位置,且不要搭配太多。 ●其他:巧克力波斯菊・山葡萄・Blackie glottis 花/大高 攝影/中野

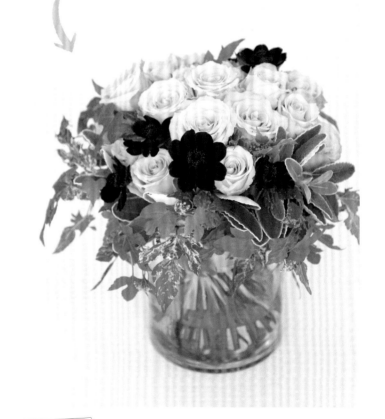

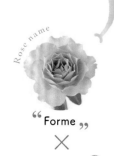

"Forme"

×

特別色活用原則①

讓Forme變流行時尚的是同色系花材,搭配一點濃郁色系,會更有效果。

滿溢盛開的一輪玫瑰裡加入自由的線條

同色系的花材是紫色的鐵線蓮,在露出正面的Forme一旁描繪出自由不受拘束的線條。利用一緩一急的效果,打造出恰到適中的緊張感。搭配明亮綠色的葉片,讓玫瑰更添清涼舒爽的氣息。 ●其他:鐵線蓮 花/大久保 攝影/中野

column

玻璃花器選擇同色系或透明款式

和清新冷靜氣息最搭的是玻璃花器,依照想呈現的風格來選擇花器的顏色。想增加豔澤,和左側Forme的作品相同,利用同色系花器。若想善用水的清涼水潤感,則建議使用透明款式。

，展現清新俐落

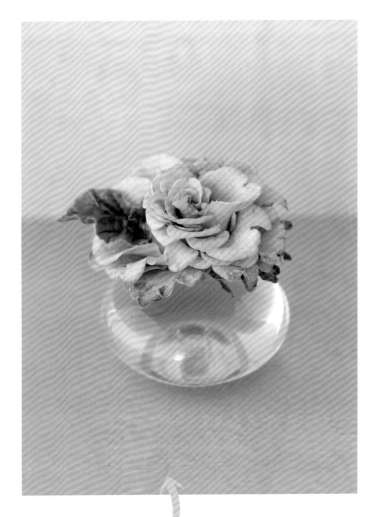

Rose name

" Eve "

×

特別色活用原則⑥

淡米色中蘊含淺淺紫色的花朵，增添白色來提升優雅色彩。

玫瑰＆晚香玉
空氣中飄散著
兩種芬芳氣息

裝飾在化妝室看看吧！白色花朵是晚香玉，讓米色色調的Eve更顯明亮，且包覆在馥郁甜美的香氣中。和慢慢綻放的玫瑰，是最相稱的混合香氛。●其他：晚香玉・羊耳石蠶　花／落　攝影／中野

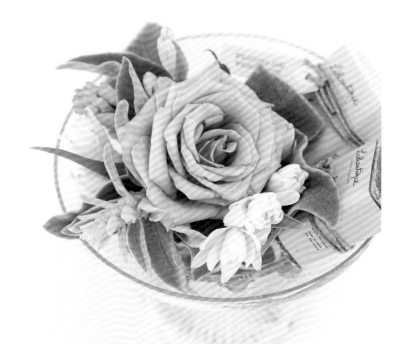

Rose name

" Gypsy Curiosa "

×

特別色活用原則①

彷彿枯萎般的蕭瑟綠色，是這玫瑰的最後階段。只加入葉片，享受花朵所展現的風情。

加入化身成花瓣的
一片葉子來完成
優雅一輪花

帶有茶色的粉紅隨著花開漸漸變成綠色，相當不可思議的玫瑰。那一片濃郁綠色的花瓣，是蝦蟆秋海棠的葉子，像皮革一般厚實又堅硬的葉片，即使澆到水也不用擔心。噴水讓水珠留在花瓣之間，再將葉片插入。●其他：蝦蟆秋海棠　花／藤井　攝影／栗林

在有宴會的特別日子，多層

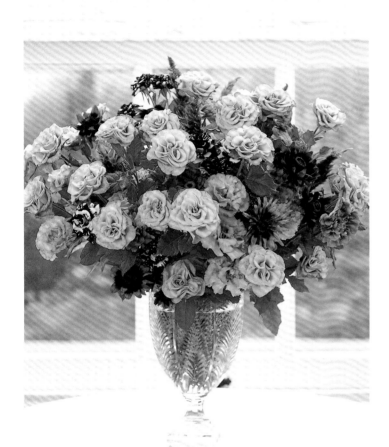

" Julia "

×

特別色活用原則⑥

在茶色系中相當優美的玫瑰。想要簡單地突顯盛開的姿態時，可加入白色花朵。

圓滾可愛
鬆柔綻放的白玫瑰
帶來了溫柔氛圍

在濃茶色為主的作品中，白色玫瑰是重要的花材。圓圓造型，溫暖象牙白色的Chef-d'oeuvre，引出了Julia的柔美。輕柔盛開的Julia，連陰影也是不可錯過的重點。●其他：玫瑰（Caffé Latte・Chef-d'oeuvre）・風箱果　花／田島　攝影／落合

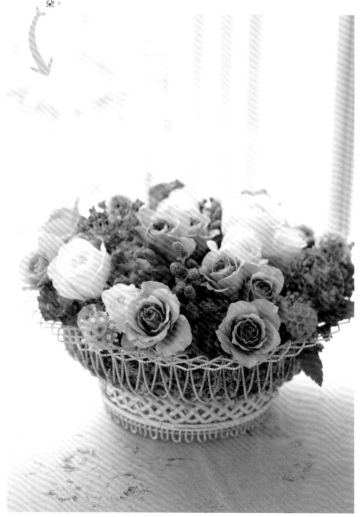

" Gypsy Curiosa "

×

特別色活用原則③

褪色般的綠色花瓣，外側染有淡淡粉紅。首先要作的就是重複這顏色！

充滿野性的玫瑰表情
在豐富色彩中
顯得清晰明顯

洋桔梗運用了蘊藏在玫瑰中的粉紅色，即使搭配多種色系，只要有此共通的色彩，就能統一整體氛圍。將能呈現陰影的茶色花朵們插深一些，如此一來，玫瑰深邃的輪廓表情將更加清晰有印象。●其他：玫瑰（Aburacadabra）・洋桔梗・金光菊等　花／深野　攝影／中野

次搭配打造奢華美麗

Rose name

" Helios Romantia "

×

特別色活用原則④

橘色中融入綠色的玫瑰。為了保留清爽氣氛,搭配對比色和綠色。

左右兩側
清楚地分界
提引出明亮感

插上玫瑰的另一側,搭配上形狀也多樣的紫色花朵。製造出陰影,突顯出玫瑰甜美的色彩。為了避免印象過於強烈,利用玫瑰花中蘊含的綠色,來調和整體氛圍。●其他:玫瑰(Eclaire)・天人菊・大飛燕草等 花/田中 攝影/山本

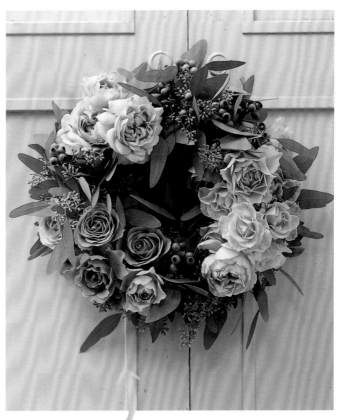

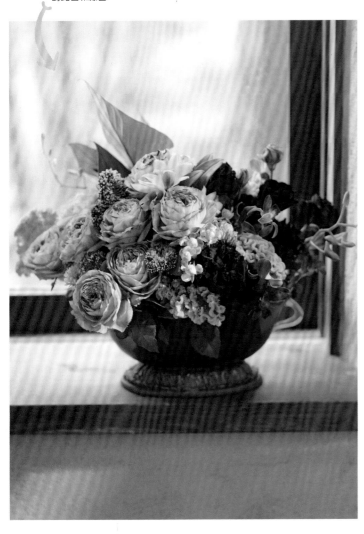

Rose name

" Sasha "

×

特別色活用原則⑤

加入柔和顏色的花材,是最適合帶有憂鬱感的Sasha的搭配方法。

特別色的花圈
將 5 種玫瑰
柔順地混搭在一起

將不同花型的甜美特別色系的玫瑰聚集後,分成三區來配置。每個分區稍微改變色調,打造出豐潤的表情。●其他:玫瑰(Julia・Wonderwall・其他2種)・尤加利等 花/並木 攝影/山本

○ column

製作陰影創造出深度色彩

豪華的顏色如果沒有陰影搭配,就無法顯現出立體感。Gypsy Curiosa的作品中利用暗茶色系。以淡色調融合整體的五種玫瑰的花圈也是,在不過分削減其柔和美感的程度下,利用顏色的濃淡和凹凸感作出陰影。

和玫瑰
當朋友的祕訣，

只是製作出美麗的花藝作品，
會不會覺得有些美中不足呢？
花的構造和種類、事前處理、每天的保養工作等……
為了可以和喜愛的玫瑰，共處愉快的時間，
有很多需要知道的知識技巧喔！

全部教給你！

Rose
Arrangement
For
Beginner

玫瑰的基本構造

在享受花藝的同時，一定要知道的知識，就是玫瑰的基本構造。玫瑰，有些什麼構造呢？花莖的主要功能是？知道這些植物的生態，更能接近美麗的玫瑰。

多過於 5 片的花瓣 其實是來自花蕊的變化

於玫瑰的發祥地，有傳聞說是來自喜瑪拉雅溪谷。玫瑰品種經過改良，園藝品種增加的結果，現在已經超過三萬多種。依照不同品種花瓣數也會不同，但基本的花瓣數是五片。和同樣是薔薇科的草莓和蘋果的花相同，原生種玫瑰花瓣只有五片，而多出來的花瓣其實是由花蕊變化而來。擁有一百片以上花瓣的玫瑰不會結出玫瑰果，就是因為沒有產生花粉的花蕊所致。

花萼

附在花朵下方綠色的小葉，在花瓣基部支撐著花朵整體。仍是花苞時，包覆並保護著花瓣。隨著花開，會分離並下垂展開。花萼下方膨起的部分又稱萼筒，連接著雌蕊。

花

一般稱作花的部分就是花瓣。為了要保護負責繁殖的雄蕊和雌蕊，並且在開花後吸引授粉媒介的昆蟲而進化得來。中心的雌蕊旁有多數負責生產花粉的雄蕊，部分雄蕊有突變成花瓣的可能性。

果實

雌蕊授粉後，花萼下的萼筒會膨脹，形成裡面有種子的果實。此外，能結出果實的是，在庭院或盆栽中，根部已經紮實生長的玫瑰。開花結束後若將殘花留下，就會結出綠色果實，漸漸變成紅色。依照品種不同有多樣的顏色和形狀。

果實裡的種子有多少呢？

果實的內側，通常有約5至20粒的種子，被柔軟的果肉包覆在果實中。

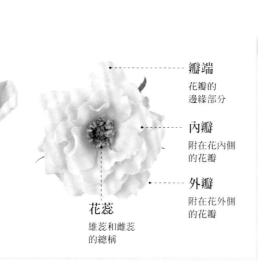

表瓣 ──── 花瓣的內側（表面）

裡瓣 ──── 花瓣的外側（背面）

瓣端 ──── 花瓣的邊緣部分

內瓣 ──── 附在花內側的花瓣

外瓣 ──── 附在花外側的花瓣

花蕊 ──── 雄蕊和雌蕊的總稱

葉片

負責進行光合作用的是葉片表面。由花莖吸取上來的水分，從葉片背面釋放出水蒸氣，進而促進生長。葉柄順著花莖呈螺旋狀排列，一葉柄上基本上是有五片小葉，若是三片小葉，表示接近花莖頂端。在花莖最頂端結出花苞。

各式各樣的葉片形狀

如竹葉般的形狀或圓形，前端有尖角或沒那麼尖的，其他還有如鋸齒狀的呢！

花莖

玫瑰生長出葉片和花朵的中心主軸，花莖內有稱為導管的纖維狀輸水管道，將從根部吸取上來的水分和養分運送到整體。最頂端的葉片至花朵下方稱為花莖，此段容易折損，握拿時請低於花莖以下。

Flower Data

科／薔薇科
屬／薔薇屬
原產地／歐洲・亞洲
學名／Rosa
英文名／Rose
日本名／薔薇
花色／●●●●●○○●●●◎
開花期／5至11月
切花流通期／全年
花語／我最適合你
　　　熱烈的愛

刺

由葉片變化而來。新生長出來的綠色的刺，有協助花莖變粗壯的功能。刺為何會出現的原因不明，可能是為了防止被草食動物吃食，或要勾住其他植物讓自己生長得更高等，有各種不同的說法。

刺的種類

尖銳且長的刺，或乍看之下不會發現的刺，種類千差萬別。越接近花莖基部越硬且大。

Memo

不可能實現的藍色玫瑰也誕生了

藍色玫瑰一直是人們永遠的憧憬。在2009年，最接近藍色的APPLAUSE（右圖）誕生了。活用三色菫，成功地將藍色色素導入遺傳基因中。現在沒有的，只剩下完全黑色的玫瑰。

玫瑰擁有不同的美麗名字

知道玫瑰都擁有浪漫的名字嗎？美麗的白色玫瑰，常被使用在婚禮用途，圖中的Spend a Lifetime（伴隨你一生一世），就是個充滿了浪漫和夢想的名字。

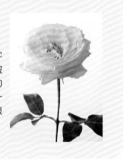

花型＆香味
擁有豐富多彩的魅力

玫瑰的系統

玫瑰可大致分成三個系統。作為品種改良基礎的原生種玫瑰，用其交配得來受到園藝家熱愛的古典玫瑰，還有現代玫瑰。品種眾多的現代玫瑰，經過年年的改良，變得更加豐富多彩。

玫瑰基本的 6種花型

原生種玫瑰 Wild Rose

Wild所指的是沒有經過人工交配的意思。世界各地約有150種自生的原生種，其中的數十種是誕生出現代玫瑰的親本。在日本的為濱梨薔薇（Rosa rugose・如圖）和野薔薇（Rosa multiflora）。

古典玫瑰 Old Rose

19世紀中四季開花性的大輪玫瑰誕生，在這以前的玫瑰總稱為古典玫瑰。大多屬於一季開花性的半蔓性樹型。有著被改良過的現代玫瑰所沒有的自然氛圍，而其氛圍受到園藝家們的喜愛。圖中為Chloris。

現代玫瑰 Modern Rose

歐洲一季開花性的古典玫瑰，和中國的月季花交配後，誕生出的四季開花性大輪品種的拉法蘭西（La Fance）為現代玫瑰的第一號。之後，眾多的現代玫瑰陸續誕生。圖中為Avalanche⁺。

英國玫瑰 English Rose

屬於現代玫瑰的一種。繼承了古典玫瑰的姿容和香味，同時實現了現代玫瑰豐富多樣的色彩和四季開花性，由英國育種家David Austin所育出。圖中為Miranda。

高芯型

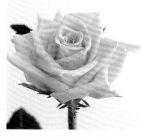

花芯高捲的花型稱作高芯型。即使外側花瓣打開，緊密捲起的中心部位仍維持高捲的姿態。輪廓深且端正的表情極有魅力，切花中以此花型最多，可說是代表現代玫瑰的花型。圖中為Jupiter。

杯型

擁有數量多的花瓣，從側面看起來，就像杯子般的圓形。中心花芯不高。部分品種隨著花開會轉變成簇生型。花瓣會稍微反摺的也可稱作盃型。圖中為Angenieux。

淺杯型

同樣是杯型，但特徵是外側花瓣打開，內側則呈現像凹陷般的姿容。與杯型相較，花瓣更加緊密結合。圖中為Pas de Deux，以切花型式開始流通於市面的新類型。

簇生型

大小花瓣複雜緊密地層疊出豪華的花型。在古典風情的玫瑰中常有的類型。圖中為Romantic Antike。花瓣分成四等分呈放射狀重疊排列的，稱為四分簇生型。

彩球型

小輪的庭園玫瑰品種多此花型，細小的花瓣密集，鬆柔且帶有圓弧的花型。用在切花時，連同漂亮葉片和纖細花莖，令人想要好好珍惜其整體姿態的可愛玫瑰。圖中為Green Ice。

平開型

如同名稱般，花瓣平展打開。從單瓣、半重瓣、到重瓣都具備，清麗的表情充滿魅力。可以窺見花蕊，是平開型特有的迷人之處。圖中為Wedding Dress，特徵是黃色花蕊。

" 多樣的 花瓣形狀 "

劍瓣

現代玫瑰中多此種花瓣形狀，給人鮮明俐落的印象。花瓣兩端朝向背面捲曲，形成像劍一般有尖角的形狀。劍瓣搭配上高芯型，形成被稱為劍瓣高芯型的標準正統花型。圖中為Grande Amore。

半劍瓣

此瓣型也是切花用途的現代玫瑰中，常見的花瓣形狀。與左邊的劍瓣相比，花瓣捲曲的彎度淺一點的是半劍瓣型，以此作為區分。銳利感減少，給人較為溫和的印象。圖中為半劍瓣型的代表Rustique。

圓瓣

花瓣邊緣無反摺，向內側輕微彎曲是主要特徵。圓瓣杯型和圓瓣平開型等，都是最近人氣玫瑰中常見的花型。即使是大輪玫瑰，如果是圓瓣，也能給人輕柔溫和的印象。圖中為Yves Clair。

波浪瓣

花瓣上有如波浪般的起伏，因此稱為波浪瓣。在花瓣邊緣有波浪狀的，能給人輕盈飄逸的印象；而花瓣整體都有波浪的，則給人華麗的美感。圖中為花瓣整體有波浪狀的La Campanella。

玫瑰花香的 7 種類型

花香，只有簡單的兩個字，但其實分成了數個不同種類。濃郁華麗的大馬士革系、芳香的紫色玫瑰多有的藍色系等，共7種系統。一般市面上流通的切花，大約混合著二至三種香氣。

古典大馬士革

古典玫瑰特有的強烈、華麗甜美的香味，現代玫瑰的切花很少屬於此種香味。庭園玫瑰的芳純（如圖）是此類香味的代表品種。

現代大馬士革

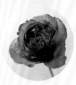

除了繼承了古典大馬士革的香味外，更加去蕪存菁，展現馥郁且熱情的香味。大家熟悉的切花Yves Piaget（如圖）就是這種香味。

茶香

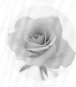

讓人聯想起新鮮紅茶茶葉的清爽香味，源頭是中國的原種Rosa gigantea。Titanic（如圖）等，四季開花性的大輪品種多為此香味。

水果香

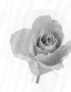

水潤成熟的水蜜桃、杏桃、蘋果等水果的香氣。融合了古典大馬士革和茶香的特徵成分。代表品種是Marella（如圖）。

藍色系

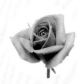

在現代大馬士革中融入茶香和檸檬皮的香味，清爽且香甜。紫色玫瑰多為此類香氣，如切花品種APPLAUSE（如圖），還有如Blue River等。

辛香

古典大馬士革中融合了丁香的香味，此類香味的品種稀少，濱梨薔薇（Rosa rugose（如圖）和Antique Lace分類於此。

沒藥

獨特的甜美香氣，近似香料大茴香的香味。英國玫瑰中多此類香味，代表品種為Fair Bianca（如圖）、Wise Portia等。

如何選擇新鮮的玫瑰？

大家是否有剛購買的玫瑰卻馬上凋謝枯萎的經驗呢？為了避免發生這種事，購買時檢查玫瑰的健康狀態。以下記載花瓣、花萼、葉片、花莖等各個部位的檢查重點。

〈 購買時的檢查重點！ 〉

檢查花瓣

注意花瓣的基部是否出現枯茶色

有數種原因，但最常發生的原因是悶熱，這是由於花瓣潮溼所造成。就像從冰箱拿出冷飲，容器上會產生水珠一樣，冷藏室內的溫度變化也會導致相同問題發生。水滴在花瓣上形成汙斑，裝飾在溫度較高的場所時，就會像圖中NG的玫瑰般馬上擴散開來。購買時請仔細觀察花瓣狀態。

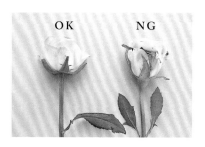

花瓣的前端如果有傷口較容易損壞

若仔細觀察，有時會發現花瓣的前端有著細小的折傷等。這是因為從栽培處到市場或花店等地的運送過程中，花朵在紙箱內受到碰撞等所造成。如此一來即使是新鮮的花朵也容易損壞。如下圖，中央是受到損傷的玫瑰。右邊是放置不管，花朵壞損部分擴散後的狀態。

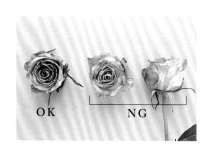

檢查花萼

花萼如果向外翻折就是NG狀態

一莖一花的大輪玫瑰，隨著開花時間增長，花萼會逐漸向外翻折。但生產者為了讓大輪的玫瑰在之後能順利盛開，會讓花朵稍微打開後才出貨。若是進口切花則和鮮度無關，多呈現外翻的狀態。為了能長時間欣賞，選擇花萼和花瓣密合的最好，但還是需要依照開花的情況來作判斷。

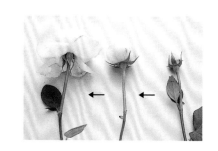

Memo

花瓣多且密實的玫瑰請選擇稍微綻放的花朵

簇生型（如上圖左Yves Piaget）或杯型（如上圖右Baby Romantic）等花瓣數量多的玫瑰，請挑選已經可以稍微看到中心花瓣的花朵。開花需要極大的能量，如果選擇仍堅固包覆著的花朵，可能會出現沒有打開就凋謝的情況。

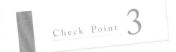

檢查葉片

葉片前端是水潤綠色表示鮮度OK

連葉片前端都水潤挺直就是新鮮的證據。但若是沒有充分使其吸水，葉片就會失去張力。購買時仔細觀察葉片前端是否呈現茶色、葉片是否下垂等。此外，葉片背面若是呈現紅色，請記住這是健康的徵兆（如圖左），和紅色的新芽相同，充滿著生命力。

即使葉片有點泛白也沒有關係

如果葉片表面有點泛白也請安心，這是因為沾附了噴灑的農藥而已。如果有種植經驗應該就可以了解，玫瑰是非常敏感纖細的花。為了防止病蟲害，在生產時會噴灑農藥。製作花藝時只要以水清洗，就不會有任何問題，但是請勿作成玫瑰花茶飲用或灑在浴缸中使用。

Check List

檢查這些細節
之後再購買吧！

Check Point 4

檢查花莖

不小心折損花莖
就會留下黑色痕跡

這是在運送時間太長的玫瑰身上，常會出現的NG標誌。運送途中玫瑰含有的水分變少，花莖（花朵正下方的花莖部分）彎折，因此花萼下方浮現出黑色痕跡。若出現此情形，玫瑰可觀賞的花期就會減短。購買前，請先檢查花朵下方的花莖是否也呈現漂亮的綠色。

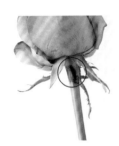

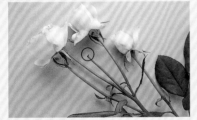

Memo

迷你品種的前端
沒有花朵也請安心

這是因為在生產階段中，將最初打開的第一朵花摘除所造成。如果留下第一朵花，養分會集中在此朵花上，造成其他花朵無法順利成長。這是一莖多花的迷你品種才會留下的切痕。在製作時，將留下的花莖剪掉即可。

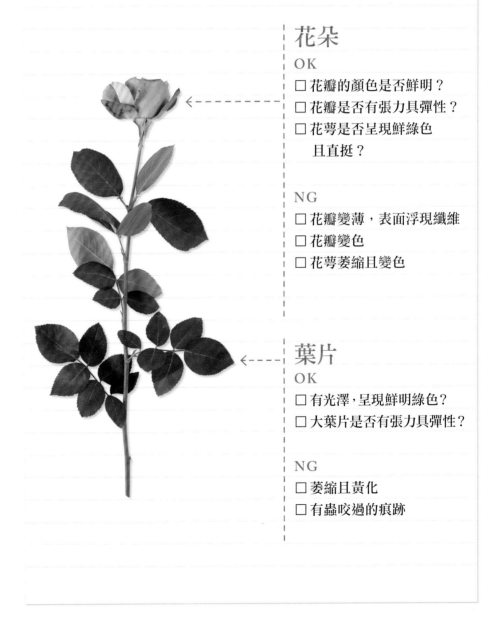

花朵
OK
- □ 花瓣的顏色是否鮮明？
- □ 花瓣是否有張力具彈性？
- □ 花萼是否呈現鮮綠色
　　且直挺？

NG
- □ 花瓣變薄，表面浮現纖維
- □ 花瓣變色
- □ 花萼萎縮且變色

葉片
OK
- □ 有光澤，呈現鮮明綠色？
- □ 大葉片是否有張力具彈性？

NG
- □ 萎縮且黃化
- □ 有蟲咬過的痕跡

事前處理&每天的保養工作

想讓玫瑰到最後都維持美麗,仔細的事前處理和每天的保養工作是相當重要的。放置在空調吹不到之處,每天確認花朵的狀態,好好照顧。

【 事前處理 】

【 吸水程序 】

拔除花刺

會傷害到其他花朵
所以一開始就先拔除

如果花店沒有將花刺處理乾淨,一開始請先將刺拔除。如果沒有處理直接使用,會傷害到其他花朵的花莖,也是造成衰弱的原因。將浸泡在水中部分的花刺拔除,也能從此處吸收水分。使用手或剪刀都OK,注意拔取時不要傷到表皮。

以手拔取

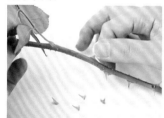

捏住花刺尖端,往側面扳倒後小力地使其分開,如此便不會使花莖損傷。

以剪刀剪除

無法以手拔除時,以剪刀將尖端剪除。如此就不會傷害到其他花朵。

拔取多餘的葉片

將浸水部分的
葉片預先拔除

多餘的葉片,會加速水分的蒸散和能量的耗損。此外,製作花藝時如果葉片浸泡在水中會造成腐爛,成為細菌滋生的原因。約以整體的一半為基準,將下半部的葉片拔除。作品中不使用的花苞,或太過堅硬無法打開的花苞,也在此時一併處理。

捏住葉片基部往側面扭轉。若是往下拉拔,則會剝下花莖的表皮。

Before　　　After

整理到此就OK。葉片若過於密集,會悶熱且通風不良,花期也會縮短。

水切法

將花莖浸至水中
以花剪斜剪

在水中剪切花莖是有理由的,切口處不會產生空氣薄膜,在剪下的瞬間,能利用水壓而讓水分向上流動。在有深度的容器中裝入水,將花莖浸至水中,斜面剪切(如下圖)。如此一來斷面的面積擴大,可以吸取更多的水分。剪除後繼續浸泡在水中約2秒以上。

水切之後
馬上移至其他容器

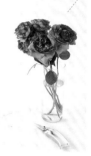

水量須充足,注滿到能浸泡至葉片下方為止。水切後為了要保持吸取水分的能力,作業要迅速。

△　　　○

如果依然沒有元氣就放至深水中

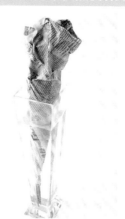

使用水切法後花朵還是沒有元氣時,請試著放至深水中。預留花莖末端10cm左右,其餘以報紙完全包覆起來,再以膠帶固定。以這個狀態進行水切法之後,迅速移至深水中,放置約1小時。花材長度的一半以上,都能浸泡在水中的容器最為理想。

1

2

預留花莖末端,其餘以報紙完全包覆起來(如圖1),連花朵頂部都要包覆(如圖2)。

購買之後的處理和保養非常重要！
多一道步驟，
就能增長花的持久度。

{ 每天的保養工作 }

1
剪出新的切口
最好每天都進行

重新剪出新的切口，恢復花朵的吸水力。這是因為花朵在插進花器後，儘管經常換水，但吸收水分的導管還是會漸漸堵塞。請養成每天換水的同時一起進行的習慣。修剪前先將花莖表面的黏液沖洗掉，再依照左頁水切法的步驟進行。

2
經常清洗容器
保持裝水環境的清潔

如果只有更換水，容器底部會累積細菌的滋生。觸摸看看，有點濕滑黏膩的感覺正是因為如此。請養成每天換水的同時一併清洗容器的習慣。可使用清洗杯子的長形海綿或刷頭較為方便。加入中性洗劑，連角落都要仔細清洗，在更換容器時，使用廚房用漂白劑進行殺菌。

3
摘下受損的花瓣
維持整體的美觀

花朵整體雖然仍有元氣，但有部分的損傷會漸趨明顯。這有可能是花朵老化，或搬運時造成的損傷。若放置不管，損壞的部分會影響到其他花瓣。摘取時，捏住花瓣基部（如圖1），朝下輕輕扭轉即可（如圖2）。如果是捏住花瓣中間拉扯，可能使花瓣撕裂，事後的處理會更加麻煩。

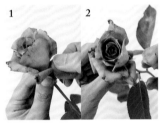

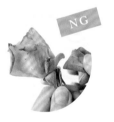
NG

4
善用切花專用的
保鮮劑

多數的切花保鮮劑，具備了讓花朵能美麗綻放的營養補給效果，以及抑止細菌滋生的效果。但是並不能消滅水中的細菌。也就是說如果沒有乾淨的容器和新鮮的水，即使使用保鮮劑也不會達到預期效果。請將換水和清洗容器視為必須活動，每天進行。

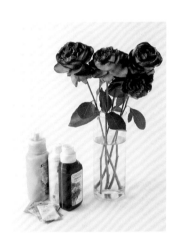

Step Up

製作精油乾燥花pot-pourri
享受更長久的芬芳香氣

精油乾燥花別名Rose Bowl，分成乾式和濕式兩種。乾式是放在通風良好的地方使其乾燥，是一般熟知的製作方式。濕式的Moist pot-pourri，是將花瓣和玫瑰精油浸在粗鹽中熟成後的精油乾燥花。芬芳香氣，裝在小瓶罐中，不僅美觀，作為禮物也會令人相當開心。

將花瓣平展開來使其乾燥二至三天。瓶底鋪上粗鹽後，將乾燥後的花瓣、粗鹽交互層疊，最後滴入玫瑰精油。

Memo

更換花器
享受到最後一刻

花莖剪出新的切口之後，長度變短，而且隨著時間變長，花朵也漸漸出現枯萎的情況。這時請重新改變設計，更換花器，挑戰不同的花藝設計。既不會感到厭煩，也能再次展現該花朵的魅力。最後當花莖只剩下短短一段時，可以製作成浮花。雖然變短，但水分可直接送達花朵，花朵能恢復原有的元氣。

第一次重新製作時

花莖還很長，花朵數量也多，使用有深度且大型的花器。

再次重新製作時

經過數次的修剪而越變越短，使用小型的花器。

封面&介紹頁中的花朵們

接著來欣賞封面上的華麗作品，以及在介紹頁中，描繪出兩種不同場景的花朵們。

淡淡紅色的美麗複色讓成熟可愛的粉紅更迷人

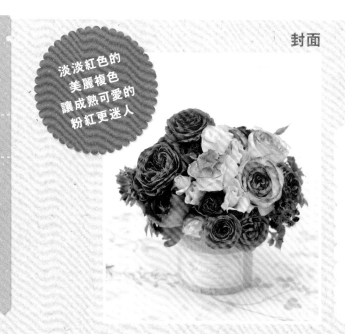

搭配在華麗玫瑰中的複色玫瑰是大輪的Dolce Vita⁺，以及有著波浪邊的Strawberry Monroe Walk。將兩種花互相依偎，讓花瓣邊緣的粉紅漸層，描繪出了纖細的濃淡變化。 ●玫瑰（Dolce Vita⁺・Strawberry Monroe Walk・Milford Sound・友禪・Yves Piaget）・紫花藿香薊・白頭翁・康乃馨等

熱鬧盛開的花朵馥郁芬芳彷彿置身於玫瑰庭園中

介紹頁 ① ≫ P.8至P.9

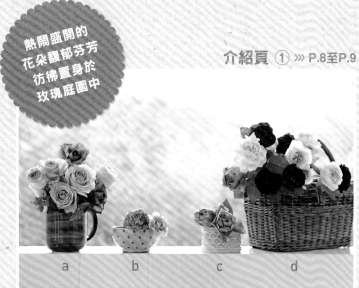

a b c d

透著柔和光線的美麗玫瑰都聚集在這裡了

介紹頁 ② ≫ P.10至P.11

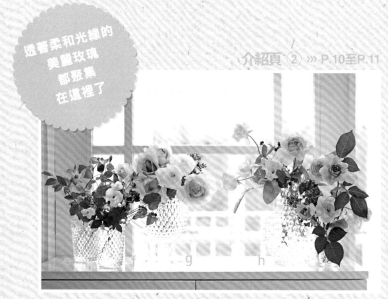

e f g h

a
正統派端正的玫瑰，卻給人親近友善的感覺，最大功臣應該是格紋圖案的馬克杯。為了避免花朵和花器太過融合，刻意搭配上八寶景天的葉片作區隔。 ●玫瑰（Rhapsody⁺・Purple Rain・Dolce Vita⁺）・八寶景天

b
俏皮可愛的兩朵玫瑰，花瓣翩翩起舞。花瓣邊緣有複色的是Sinti Roma，深色玫瑰是La Campanella。搭配上藍色圓點小碗，自然的展現相對色系的融合。 ●玫瑰（Sinti Roma・La Campanella）

c
這兩朵花是相同品種，花名是茜。在溫暖陽光的照耀下，展現出開始慢慢綻開時的可愛模樣。也多虧了紫丁香色的花器，更增添了柔和氣息。 ●玫瑰（茜）

d
庭園玫瑰常見的簇生型品種。讓滿滿盛開的玫瑰溢出竹籃外，彷彿就像是剛剛才從庭園裡摘下般。 ●英國玫瑰（The Prince）・玫瑰（Orphiec・Jeanne d'Arc・Portosnow・Caramel Antike・茜・一心）

e
完全打開的五片粉紅花瓣，這是單瓣品種Tea Time。稍稍低著頭的模樣，是此品種柔軟纖細花莖才能呈現出的。包括小小的漂亮形狀的葉片，都想要一起搭配進去。 ●玫瑰（Tea Time）

f
所謂光線可以穿透指的就是這個樣子吧！白色和杏色，杯型玫瑰花兩種，充滿透明感，彷彿柔和地融合在一起。 ●玫瑰（Bijou de Neige）・英國玫瑰（Ambridge Rose）・紫丁香

g
這裡正在舉辦小小玫瑰們的品評會，像彩球般圓圓可愛的白色玫瑰是Green Ice，彷彿紅色果實般的是Radish。再搭配上庭園一角的藤蔓。 ●玫瑰（Green Ice・Radish）・豆科的花・蛇莓。

h
花瓣有輕盈波浪的纖細玫瑰，想要詮釋它的美，所以刻意讓花朵自由不受拘束。為了不讓自然柔和顏色的玫瑰顯得寂寞，在花朵中間搭配上草莓。 ●玫瑰（Sasha・Misty Purple・Monroe Walk）・蛇莓

依照色彩分類的人氣玫瑰圖鑑

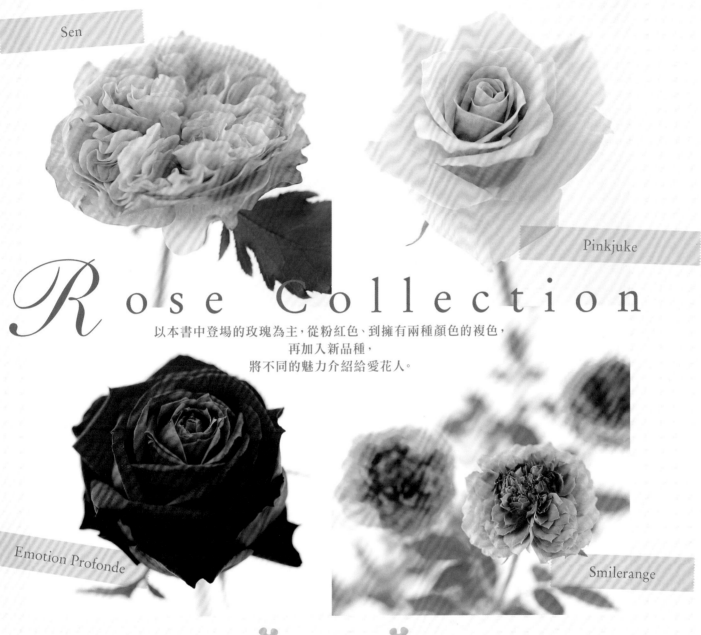

Sen

Pinkjuke

Rose Collection

以本書中登場的玫瑰為主，從粉紅色、到擁有兩種顏色的複色，
再加入新品種，
將不同的魅力介紹給愛花人。

Emotion Profonde

Smilerange

圖鑑的使用法

花徑／花朵綻放至最完美狀態時的花徑尺寸，如下
方標註。但是，受到種植方法・季節與氣候的影
響，尺寸大小會有所不同。

香味／以三種層次來表
示香味的強弱。

巨大 ……… 13cm以上	小 ……… 3至5cm
大 ……… 8至13cm	極小 ……… 3cm以下
中 ……… 5至8cm	

＊＊＊ ……… 強香	
＊＊ ……… 香	
＊ ……… 微香	

粉紅色

粉紅色是玫瑰中人氣最高的顏色。
從甜美的花色至濃郁粉紅色，
擁有相當豐富多彩的顏色變化。

Old Fantasy

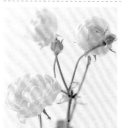

白底上染有淡淡粉紅，色澤清澈，可愛的圓瓣杯型花。在Spray Wit（白）的同類中，屬於花期長的迷你品種。

花徑／小　香味／＊

Fancy Lora

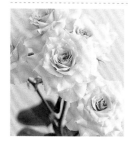

中心渲染的淡淡粉紅色，能讓單一花朵有深度及空間感，是此品種的特徵。外側花瓣鬆柔，輕盈的花型是增添華麗感的好幫手。

花徑／小　香味／無

Rhapsody⁺

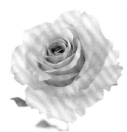

淡淡高雅的銀粉紅色，外側花瓣上纖細的切口為玫瑰更添優雅。越接近花瓣邊緣，顏色越濃，形成柔美的漸層。

花徑／巨大　香味／＊＊

綾（Aya）

清透的粉紅花色讓人聯想到櫻花，非常適合當配花的迷你品種。屬於杯型花型。滿開時露出花芯的姿態也相當迷人可愛。

花徑／小　香味／＊

Orphiec

輕盈波浪邊花瓣的簇生型。淡淡米粉紅色的花瓣散發透明感，擁有如同花名的含意般「令人陶醉」的姿態。具有沒藥的香味。

花徑／大　香味／＊＊＊

Sheryl

外側花瓣有如波浪般，約有100片花瓣的華麗簇生型花。淡淡粉紅色中帶有淺淺的藍色。購買時即使是花苞，也能確實綻放。

花徑／大　香味／＊＊＊

Manuel Noir

花瓣邊緣渲染著粉紅色細邊，展現優雅的米粉紅色。花瓣瓣數不多，隨著花朵打開，會呈現鬆柔與空氣感的花型。

花徑／大　香味／＊

Pinkjuke

劍瓣高芯型花型，充滿透明感的粉紅花色展現高雅。花朵大小容易利用，若搭配上不同花型的玫瑰，更能突顯出其端正的表情。

花徑／大　香味／＊

M-Vintage Pearl

雖然花徑是4至5cm的小輪迷你品種，但有著高雅的珍珠粉紅色的杯型花。充滿光澤和透明感的色彩，能帶給作品柔和的氛圍。

花徑／小　香味／＊＊＊

Crea

花瓣帶有藍色和茶色，暗沉的粉紅色充滿時尚感。花瓣外側是劍瓣，中心為簇生型。花朵大小適中，容易與其他花材搭配，花期持久也是其魅力點。

花徑／中　香味／＊＊

Titanic

從誕生以來就一直擁有高人氣，原因在於此品種兼具了高雅的正統派花型，和乾淨清澄的柔和粉紅花色。花期持久，作為婚禮花卉也相當受歡迎。

花徑／大　香味／＊＊

M-Vintage Coral

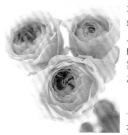

花瓣背面顏色濃，內側淡粉，隨著花朵綻放，會給人甜美的印象。相當耐看的美麗杯型花，濃郁的香氣也是此迷你品種的魅力之一。

花徑／中　香味／＊＊＊

Angenieux

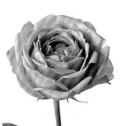

花瓣不易掉落且花期持久，是此品種的特徵。淡淡鮭魚粉紅色的杯型花，花朵大小適中，容易與其他花材搭配。

花徑／中　香味／＊

Tea Time

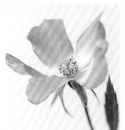

粉紅的單瓣花充滿野玫瑰的風情。迷你品種，花朵在不同高低的分枝上結花，小小的花苞也會陸續開花。也可利用於和風的裝飾上。

花徑／小　香味／＊

Yves Miora

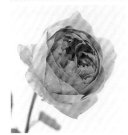

與親本Yves Piaget一樣有著如同芍藥般豪華盛開的花姿，但更加甜美，粉紅花色充滿著透明感。與親本擁有相同濃郁芳醇的花香。

花徑／巨大　香味／＊＊＊

Smilerange

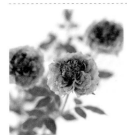

粉紅色的平開型花，隨著花開花瓣會漸漸反摺，露出中心的綠色花蕊。惹人憐愛的迷你品種，搭配時可以善用其長花莖和纖細花莖，及小葉片的特性。

花徑／小　香味／＊

友禪 (Yuzen)

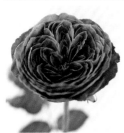

整齊的簇生型花，花瓣與葉子厚實堅固。紅色花苞綻放後，呈現出粉紅色中帶紫色的花色。尤其是低溫期時紫色更為明顯。

花徑／大　香味／＊＊

Rustique

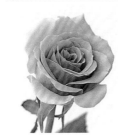

工整的半劍瓣高芯型花型，微帶有茶色的暗粉紅色系。花朵的大小，全年幾乎一致。夏季時尤其推薦的品種。

花徑／大　香味／＊

Yves Clair

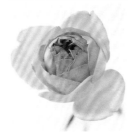

Yves Piaget的芽變種，繼承了濃郁的香氣。充滿濃淡不同的自然粉紅色。Clair的意思是「如同月光般溫柔的光芒」。

花徑／大　香味／＊＊＊

千 (Sen)

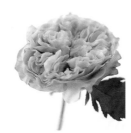

花朵會打開直到花面整個平整為止，是巨大輪的簇生型花型。帶點杏色系的粉紅色花瓣，花瓣邊緣有著明亮的螢光橘色。

花徑／巨大　香味／＊＊＊

Jardins Parfum

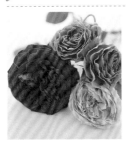

散發著芬芳香味，以「芬芳庭園」為主題而誕生的玫瑰花。花色從淡粉紅色到濃郁紅色皆有，每種顏色都散發出杯型或簇生型的優雅魅力。

花徑／大　香味／＊＊＊

Yves Piaget

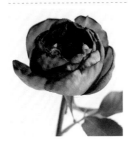

粉紅色系中最有人氣的品種。深濃帶有紅紫色的粉紅色，華麗再加上清透的透明感，也可媲美芍藥。香味濃郁強烈的品種。

花徑／巨大　香味／＊＊＊

Miranda

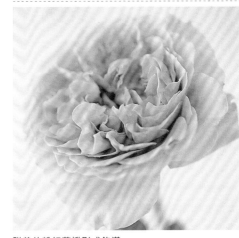

甜美的粉紅花瓣形成飽滿的簇生型花。英國玫瑰花藝專用品種。花朵易打開，花期持久。花莖結實。

花徑／大　香味／＊＊＊

Romantic Antike

40至50片的小片花瓣漂亮排列成簇生型花型。花色是有深度的杏粉紅色，有香味。是Caramel Antike的芽變品種。

花徑／大　香味／＊＊

Maldamour

有亮澤的紅紫色粉紅花瓣給人搶眼印象。圓瓣杯型的大輪花朵，此類的花型少有如此華麗的色系，因此備受矚目。花期持久。

花徑／大　香味／＊

Pas de Deux

以杯型花來說，鮮豔濃郁的粉紅色並不多見。中心花瓣細小的淺杯型花型。盛開時可以窺探奶油色的花蕊。花期持久。

花徑／大　香味／＊

紅色

給人奢華印象的紅色玫瑰。
擁有飽滿花瓣的玫瑰・充滿神祕氛圍的
紅黑色玫瑰……各種風情的花朵種類齊全。

Emotion Profonde

法語的花名是「深深的感動」。重疊的劍瓣形成有分量感的花型，散發高貴風情。隨著花開，花朵中心是濃粉紅色，外側花瓣帶有紫色，呈現漂亮漸層。

花徑／大　香味／＊＊

一心（Issin）

圓形花瓣重疊的簇生型花表情豐富。搭配上濃郁的大馬士革系香味，更傳遞出花朵強烈的印象。花名是在上花育教學課程時，由小學生所命名。

花徑／中至大　香味／＊＊＊

Andalucia

捲曲熱情的單瓣花朵，姿態常被比喻為像火焰般的迷你品種。花莖細且柔軟。有特色的深綠色細長葉片，可善加呈現於花藝作品上。

花徑／中　香味／＊

Rote Rose

在日本最廣為人知的紅色玫瑰。大輪的深紅色半劍瓣高芯型，花瓣有如同天鵝絨般的柔滑質感。也是常被利用於婚禮的品種之一。

花徑／大　香味／無

Red Ranuncula

花瓣密實呈現出極有分量感的簇生狀花型。最盛開時，花瓣邊緣稍稍捲曲，可善用其可愛氛圍。是具有自然輕鬆風情的紅玫瑰。

花徑／大　香味／無

The Prince

有厚重感的花色和姿態，是受人喜愛的英國玫瑰，濃郁的深紅色花瓣，漸漸轉變成深紫色。杯狀的簇生型花朵，散發古典玫瑰的香氣。

花徑／大　香味／＊＊＊

Royal

帶有紫色的深紅色花色，絲絹般的質感更添高級奢華感。從圓形花苞綻放出漂亮形狀的簇生型花。盛開時可窺探到綠色的花蕊。有著濃郁的大馬士革香味。

花徑／大　香味／＊＊＊

Intrigue

讓人難以忘懷的現代大馬士革系的強烈濃郁香氣，有著格外出眾的酒紅花色。半劍瓣形的花瓣，邊緣有纖細的切口，更是此品種優美的特點。

花徑／中　香味／＊＊＊

Ma Cherie+

有光澤的深紅色花瓣，整體呈現出華麗的波浪狀。兼具高級感與時尚感，是此品種的魅力所在。秋天到春天時波浪弧線明顯，夏天時弧度較緩。

花徑／大　香味／＊

Black Beauty

適合用於展現秋冬厚重感的黑紅花色，散發出溫柔光澤。雖然無法說是花期非常持久的品種，但吸水性強，鬆柔綻放，連堅硬的花苞也可以開花。

花徑／中　香味／＊

Grande Amore

花名的意思是「偉大的愛」。有光澤的深紅色大輪花。劍瓣高芯型，花瓣捲曲呈尖的劍瓣，直到凋謝，花型也不會崩壞，是相當可靠的品種。

花徑／大　香味／＊

黑蝶+（Kokucho+）

帶有濃黑色的花瓣，充滿豔麗的光澤。花期相當持久，花朵打開成劍瓣高芯型之後，依然能長時間維持端正的姿態。散發的奢華感備受歡迎。

花徑／大　香味／＊

紫色

氣質高貴的花藝作品,所不可或缺的紫色玫瑰。
不像紅色玫瑰般搶眼有個性,
與其他花色能柔和地相互調和搭配。
香氣芬香濃郁的品種相當多。

Silver Fountain

帶有淡淡薰衣草色或銀色,很特別的花色。工整端正的劍瓣高芯型花朵,可以讓花藝作品或捧花更顯高雅。散發清雅香味。

花徑／大　香味／*

Silence

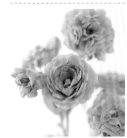

紫色花系中罕見的迷你品種,花朵微大。不帶紅色的薰衣草色非常高雅。小片的花瓣輕柔打開,花朵中心呈簇生型狀。

花徑／中　香味／無

SUNTRY blue rose APPLAUSE

花瓣含有約100%的藍色色素,可說是現今最接近藍色的品種之一。鬆柔綻放的劍瓣高芯型,花瓣飄散出芳醇的香氣。

花徑／大　香味／**

Forme

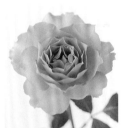

帶有青藍色的灰粉紅色,渲染在如同波浪般輕柔起伏的花瓣上。盛開時的高雅魅力相當具有人氣。飄散出清爽香甜的藍色系花香。別名New Wave。

花徑／大　香味／***

Cool Water!

紫色系玫瑰的花瓣大多較為嬌弱,但這品種花期持久且結實。40至50片花瓣層疊出具有分量感的花朵。花色如同花名般,帶有藍色的清爽色系。

花徑／大　香味／**

Little Silver

明亮的藤色花瓣帶有波浪般的起伏,中心有黃色花蕊。盛開時是相當迷人可愛的玫瑰。花徑4至5cm,在迷你品種中屬於花朵較大者。

花徑／中　香味／*

Madame Violet

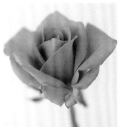

若說到花型美麗的紫色玫瑰,就是此款花了。染有淡紫色的花瓣,花朵中心高高捲起成漂亮的劍瓣高芯型。花瓣脆弱,使用時請小心留意。

花徑／中　香味／無

Pacific Blue

最大的魅力在於,巨大輪才有辦法呈現出的分量感。花瓣邊緣反摺,花型鬆柔有圓弧感。花色是雅緻帶有淡灰色的紫色。散發出迷人的古典風情。

花徑／巨大　香味／*

Purple Rain

帶有粉紅色的紫色花,作為親本衍生出了數款紫色的玫瑰。其濃郁的藍色系香味也廣為人知。高雅的劍瓣高芯花型。花瓣脆弱,使用時須小心留意。

花徑／中　香味／***

和花(Waka)

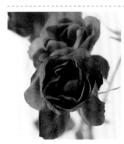

融合紫色與濃粉紅色,有著鮮豔花瓣的迷你品種。半劍瓣花瓣打開時,會展露黃色的花蕊,呈現與山茶花相似的和風情調。花期相當持久。

花徑／中至大　香味／*

Japanesque Autumn Rouge

輕薄的花瓣帶有光澤,深紫紅色大輪花,盛開成簇生型時也能保有清麗的風情。現代大馬士革系的香氣。儘管只有單一朵花,也能形成一幅美麗的畫。

花徑／大　香味／***

Chanteur+

彷彿像是微帶點藍色的櫻桃色,非常有深度的紫色。在新品種中已經不常見的劍瓣高芯型大輪花,花朵盛開時依然能夠保持工整端正的花型。

花徑／大　香味／*

橘色・黃色

能為花藝作品展現出明亮氣息的
橘色&黃色玫瑰。
有多種品種擁有酸酸甜甜的水果香味。

Ambridge Rose

溫暖柔和的杏色，在婚禮捧花的使用上也相當具有人氣。花型從圓滾滾的杯型轉變成鬆柔的簇生型。散發出沒藥的香味。

花徑／大　香味／＊＊＊

La Campanella

此品種的魅力在於，讓人聯想到水蜜桃果肉的淡橘色花瓣，如波浪般輕盈起伏的華麗感。100至130片的花瓣厚實有張力，能長時間欣賞也是其特徵。

花徑／大　香味／無

Pareo⁹⁰

從遠方看也能馬上就映入眼簾的明亮橘色。花莖長，花型工整，因此常被花店運用於大眾出入場所等的花藝裝飾上。在海外也是橘色系玫瑰的必備品種。

花徑／大　香味／＊

茜（Akane）

能讓人聯想到晚霞的天空般，帶有紅色的橘色花色，也能勾勒出沉穩的和風色彩。綻放時有如芍藥般豪華絢麗。能展現大輪玫瑰才能表達出的存在感。

花徑／大　香味／＊

Orange Dot

柔和的杏米色迷你品種，和任何花色都容易搭配。圓滾可愛的杯型小花，一枝花莖上約有4至5朵，全部都會開花。

花徑／小　香味／＊＊

Marella

充滿透明感的橘色花瓣，輕柔飄逸且優雅地綻放。能讓人聯想到香甜水果的香味，更為此品種聚集人氣。花瓣會於白天時打開，晚間時閉合。

花徑／大　香味／＊＊＊

Luna Rosa

飄逸起舞般的花瓣，如果仔細看會發現是由黃色、橘色、杏色所組成的美麗漸層。甜美花色和姿態，如同散發出女性氣質魅力般的迷你品種。

花徑／小　香味／＊

Ciel⁺

細小的花瓣叢生如彩球般，花朵更綻放時，呈現出具有分量感的大輪花朵。濃郁的明亮鮮黃色。花瓣厚實，因此花期持久。

花徑／大　香味／＊＊

Sophia

橘色花苞綻放後，開出淡黃色花朵。花瓣會呈現多種樣貌的捲曲，是相當有趣的迷你品種。想要妝點出鮮潤色調和輕盈感時，可善加利用。

花徑／中　香味／＊

Caramel Antike

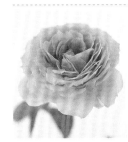

花色從蜂蜜黃至杏色。兼具杯狀花型、明亮花色、甜美花香的大輪玫瑰。花朵更加打開後，會呈四分簇生型花型。

花徑／大　香味／＊＊＊

Jeanne d'Arc

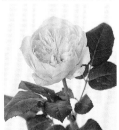

花瓣約有100片以上。中心是清新綠色的花蕊，擁有庭園玫瑰風情的四分簇生型花型。充滿芬芳的水果香味也是此品種的一個優點。

花徑／大　香味／＊＊＊

Jupiter

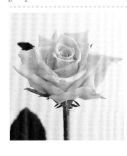

濃郁的黃色。中心高高捲起，花瓣邊端漂亮反摺，形成相當典型的劍瓣高芯型。花期持久，中大輪的花朵尺寸容易與其他花材搭配。

花徑／中至大　香味／＊＊

米色・茶色

柔和自然的米色和茶色色調，
讓人享受屬於大人的優雅風情。
請仔細觀賞其中微妙的顏色變化，
來選擇搭配作品。

Sasha

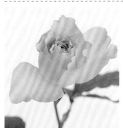

散發金屬光澤的粉紅米色，也可說是奶油米色，充滿自然柔和的花色。優雅的姿態又帶有纖細感。混合了現代大馬士革系和辛香料系的香氣。

花徑／大　香味／＊＊＊

Wonderwall

花期相當持久的品種。淡米色系為基底，外側花瓣染有淡淡的綠色，時尚別緻的氛圍更添魅力。花朵剛綻放時是圓瓣，漸漸變成尖的劍瓣。

花徑／大　香味／＊

Julia

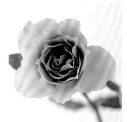

優美的茶系代表品種，人氣歷久不衰。如波浪般輕柔起伏的花瓣，是帶有紅色調的米色。花莖柔細，微微低頭綻放的姿態，更增添幾分楚楚動人。

花徑／大　香味／＊

M-Vintage Sepia

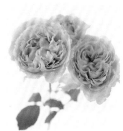

花瓣邊緣如鋸齒般凹凸的淺杯型迷你品種。杏橘色的花色，外側花瓣挑染著紅色。花朵大，一枝花莖可開出花徑8至9㎝的花朵，約3至4朵。

花徑／大　香味／＊

Eve

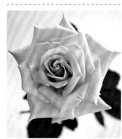

充滿個性且沉穩的色彩，若仔細一看會發現，淡茶色中帶有淺淺的紫色。花型是鬆柔且花瓣外擴的劍瓣高芯型。到凋謝為止，都能維持工整端正的姿態。

花徑／大　香味／＊＊

Caffé Latte

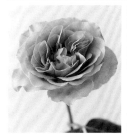

厚實的花瓣，讓人聯想到咖啡拿鐵的明亮茶色。剛綻放時是高芯型花型，盛開後中心略呈簇生型。散發出辛香料系的花香。

花徑／大　香味／＊＊

Schnabel

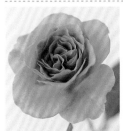

帶茶色的花色，飄逸柔美的花瓣，彷彿像是Julia的縮小版。一莖多花，每一朵皆能綻放，都能表現其個性。花香芬芳怡人。

花徑／中　香味／＊＊

X-treme

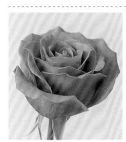

稍微帶點銀色的獨特茶色。花瓣背面染有紅色，越接近邊緣，越與內側的茶色融合一致。優雅的花型，是相當容易搭配的花材。

花徑／中　香味／＊＊

Teddy Bear

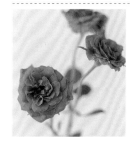

因為惹人憐愛的姿態和可愛的名字，相當具有人氣。分枝上的紅色花苞開花後，花色從磚紅色轉變成深膚色。搭配時可善用此品種如草花般的柔軟花莖。

花徑／小　香味／＊

Helios Romantica

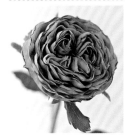

簇生型花型，因散發出的古典氣息而備受喜愛。暗沉的橘色花色，花瓣邊緣挑染上綠色。市面上也有販賣露出綠色花蕊的品種。

花徑／中至大　香味／＊

Laurent.B

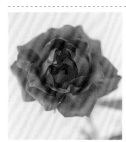

濃郁的茶色中帶有橘色的纖細花瓣。依季節不同花色會有些微的變化。花名來自於法國巴黎的花藝家Laurent.Borniche。

花徑／中　香味／＊

Thé Nature

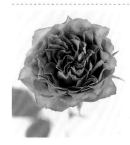

纖細的波浪狀花瓣緊密重疊，中心呈簇生型。有著時尚感別緻的濃茶色與淡茶色，花瓣背面為黃色，極具獨特個性的花色。花期持久也是一大魅力。

花徑／大　香味／＊

白色

白色是結婚典禮中擁有最受歡迎的顏色,因此,白色玫瑰擁有各式各樣的姿態。無論是高貴、柔美或可愛,樣樣俱全。

Bijou de Neige

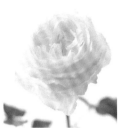

純白的圓形花苞綻放出鬆柔的杯型花朵。高溫期時花瓣會略帶波浪邊,花色也會帶有綠色。花名為「雪之寶石」的意思,也是結婚典禮的人氣品種。

花徑/大　香味/＊

Carte Blanche

像白雪般純白的花色,細膩起伏的波浪花瓣,是白色玫瑰花中的名花。雖然花朵大小略小,但優雅地綻放,作成花束時的花期持久。

花徑/中　香味/＊＊

Audrey

半重瓣花瓣帶有輕柔的波浪狀,白色基底上染有淡淡綠色。花瓣結實,花期可以維持10天以上,強健的迷你品種。

花徑/中　香味/＊

Chef-d'oeuvre

冠上法語名稱「傑作」之意的玫瑰,有著象牙白的花色

花徑/大　香味/＊＊＊

Spray Wit

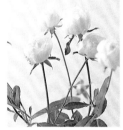

像糖果般圓滾可愛的乳白色花朵備受喜愛,在白色迷你品種中的販售量,是不變的第一名。花朵正下方的花莖柔弱,使用時要握拿下側的花莖。

花徑/小　香味/＊

Tomorrow Beauty

兼具野花的楚楚可憐和高雅氣質的白色迷你品種。花朵打開時,中心的黃色花蕊相當可愛。花莖細緻柔美,因此可善用於會展露花莖的花藝作品上。

花徑/中　香味/＊

Spend a Lifetime

花瓣邊緣有細小的波浪起伏,此特徵和花徑的大小在夏季時尤其明顯。花期極為持久。花名的意思是「伴隨你一生一世」。

花徑/大　香味/無

Wedding Dress

半重瓣平開型的花朵可以清楚看到黃色花蕊。純白的花瓣如波浪般輕盈起伏,讓人聯想到新娘的禮服。連同花莖的清秀感,也想一起利用的迷你品種。

花徑/中　香味/＊

Avalanche+

此品種的巨大輪花正是帶動大輪玫瑰風潮的先鋒,擁有壓倒性的高人氣。花瓣相當厚實,花期持久,劍瓣高芯型的高貴姿態能長時間欣賞。

花徑/巨大　香味/＊

Princess of Wales

高雅清麗,是獻給已故黛安娜王妃的玫瑰。一莖多花,分枝上綻放出白色杯型花,花朵中心是淡淡奶油色。銷售的部分所得,會捐贈給英國肺病基金。

花徑/大　香味/＊＊

Fair Bianca

接近奶油色的白色英國玫瑰,是結婚典禮的人氣品種。剛綻放時呈杯型,花朵開到最後,花瓣邊緣會輕柔向外反摺。散發出古典玫瑰和沒藥的香氣。

花徑/中　香味/＊＊＊

Desert

奶油白色為基底,外側花瓣帶有微量的綠色調。有霧面質感的波浪邊花瓣。花期持久。以柔和自然的花色為靈感,取了「沙漠」這個名稱。

花徑/大　香味/＊＊

綠色・複色

若說到什麼玫瑰能為作品增添個性化，那絕對是綠色玫瑰，和一朵花中兼具兩種顏色的複色玫瑰。只需加入數朵，就能創造出引人注目的作品。

Haute Couture

帶有透明感，清爽的淡綠色玫瑰，花瓣如波浪般輕柔起伏，綻放出華麗的大輪花。花期持久，欲創造出清新沉靜氣息的作品時，可以善加利用。

花徑／大　香味／*

Super Green

彷彿螢光色般清晰明亮的綠色。再搭配上波浪起伏的花瓣，片片層疊出飽滿的姿態，更突顯出此品種獨一無二的存在感。花期極為持久也是魅力之一。

花徑／大　香味／無

Eclaire

親本為白色迷你品種的Spray Wit，花型接近彩球型。花瓣和花莖結實。花朵打開時，可以窺見橘色的花蕊，更為它增添迷人可愛的表情。

花徑／小　香味／無

Green Ice

淡綠色的迷你玫瑰的品種，依照栽培方式不同，花色時而呈現白色，時而綠色。纖細花莖上綻放出如小手毬般的玫瑰，搭配時可善用其清秀可人的氛圍。

花徑／小　香味／無

Lime

約50片的波浪邊花瓣，層疊出分量感的大花。花色就如同花名般，有著清新的綠色，花朵中心為白色。花期持久。

花徑／大至巨大　香味／*

Gypsy Curiosa

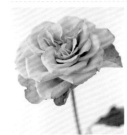

此品種最不可思議之處，在於它會改變的花色，從帶有紅色的橘色，隨著花開紅色漸漸變淡，轉變成深沉的綠色。因花瓣厚且結實，花期極為持久。

花徑／大　香味／**

Mimi Eden

獨特的花臉，非常適合當作點綴的花材。中心為鮮明的粉紅色，外側花瓣是帶有綠色的白色。小型杯型花的迷你品種。

花徑／小　香味／*

Dolce Vita+

花徑可以大到約15cm，但鬆柔的花型不易崩壞，是不可或缺的花材。花色以白色基底，鮮豔的粉紅色勾勒出花邊。花瓣纖細，使用時須小心留意。

花徑／巨大　香味／*

Stranger

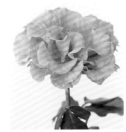

絞染模樣的花瓣，明亮的薰衣草色帶點白色斑紋。不太搶眼的絞紋，給人高雅的印象。花瓣數很少，花朵輕柔綻放時花瓣會呈現波浪狀。

花徑／中　香味／*

Bitter Ranuncula

Ranuncula系列的其中一種。暗沉的濃粉紅色基底，搭配上奶油色的絞紋是主要特徵。從大且圓的花苞中綻放出多瓣數的花朵。

花徑／中　香味／無

Party Ranuncula

在同系列中屬於花朵較大的品種。簇生型的奶油色花瓣，融入了紅色絞紋，正適合利用在令人喜悅躍動的場面上。中心的花蕊為綠色。

花徑／中　香味／*

Carousel

令人驚訝的持久花期，且期間花色會變化。白色基底的花瓣上挑染紅色滾邊，之後紅色褪去，轉變成像是褪色後的綠色。滿開後依然能持續觀賞一段時間。

花徑／中　香味／*

襯托玫瑰的最佳幫手
花圖鑑88種

精選88種廣受花店歡迎，且頻繁使用的花材。玫瑰要與什麼植物搭配呢？
就在這裡挑選吧！市面上販售的花色種類和季節也一目瞭然。

Data 使用方法

花色／葉色／果色＊流通的花材和葉材
常見的顏色。

紅色 ● 粉紅 ● 橘色 ● 黃色 ●
白色 ○ 紫色 ● 藍色 ● 綠色 ●
茶色 ● 黑色 ● 灰色 ● 複色 ◎

上市季節＊流通於市面上的時節，會因
氣候或區域的不同產生差異。

花期／葉期／果期＊購入之後可以鑑賞
的時間，會因氣候或區域的不同產生差
異。

襯托出玫瑰的美

花材
Flower

白芨

Data
科＊纈形花科
屬＊花土當歸屬
花期＊
5至7日

花色＊● ● ○ ○ ◎
上市季節＊全年

能作成乾燥花材。花名源自希臘語aster星
星的意思。花莖柔軟使用時須小心留意。

蔥花

Data
科＊百合科
屬＊蔥屬
花期＊
1至2週

花色＊● ● ○ ○ ○ ◎
上市季節＊12至8月

聚集成傘狀或球狀的小花會陸續開花，花
期長。為了要抑制洋蔥般的臭味，請經常
換水。

火鶴

Data
科＊天南星科
屬＊火鶴花屬
花期＊
約2週

花色＊● ● ● ● ○ ● ● ◎
上市季節＊全年

充滿熱帶風情的心形花朵。若經常換水，
夏天也能保有優秀的持久花期。葉片亦為
心形，與花朵分開在市面上販賣。

繡球花

Data
科＊八仙花科
屬＊八仙花屬
花期＊
5至7天

花色＊● ● ○ ● ● ● ◎
上市季節＊6至8月・12至2月

看似小花的部分，其實是花萼。因為水分
易流失，盡可能將葉片拔除。蕭瑟氣息的
秋色繡球花，則全年皆有。

白頭翁

Data
科＊毛茛科
屬＊銀蓮花屬
花期＊
4至5日

花色＊● ● ○ ○ ● ◎
上市季節＊10至4月

花瓣與黑色花芯呈現美麗對比，是華麗的
球根花卉。看似花瓣的花萼對光及溫度的
反應敏銳，會反覆開啟閉合。

斗蓬草

Data
科＊薔薇科
屬＊羽衣草屬
花期＊
5至7日

花色＊● ◎
上市季節＊全年

黃綠色小花開滿在花莖頂端。不僅花色明
亮，葉片也輕盈，能為作品增添律動感，
突顯主花的魅力。

天鵝絨

Data
科＊百合科
屬＊天鵝絨屬
花期＊
10至15日

花色＊● ● ○ ○ ◎
上市季節＊全年

秀麗可愛的星形球根花卉。拔除已開完的
殘花，換水時將花莖上的黏液洗淨並修剪
末端，如此一來花苞也會開花。

泡盛草

Data
科＊虎耳草科
屬＊落新婦屬
花期＊
5至7日

花色＊● ● ○ ○
上市季節＊全年

花穗形狀有如蓬鬆的泡沫，因此被稱作泡
盛草。水分流失時花穗會下垂，因此使用
時將葉片拔除。須充分讓花材浸水。別名
落新婦。

孤挺花

Data
科＊石蒜科
屬＊孤挺花屬
花期＊
7至10日

花色＊● ● ● ● ○ ● ● ◎
上市季節＊全年

樣貌類似百合的華麗花朵，會從花莖頂端
往四方綻放。因花莖中空，容易折斷，使
用時須小心留意。

水仙百合

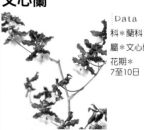

Data
科＊百合科
屬＊水仙百合屬
花期＊
10至15日

花色＊● ● ● ● ○ ○ ● ● ◎
上市季節＊全年

能搭配任何花材，適用於任何場所，利用
範圍相當廣泛的花材。花瓣結實，但葉片
易受損，使用時可將葉片去除。

文心蘭

Data
科＊蘭科
屬＊文心蘭屬
花期＊
7至10日

花色＊● ● ● ● ○ ○ ● ◎
上市季節＊全年

柔細的花莖上，會開出很多直徑1.5至2.5
cm的可愛小花。花朵怕乾燥，可一天噴水
一次，進行水分補充。

康乃馨

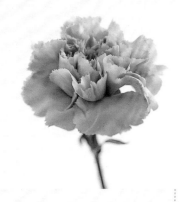

Data
科＊石竹科
屬＊石竹屬
花期＊1至2週

花色＊●●●●○●●●◎
上市季節＊全年

顏色豐富，是任何花藝作品都很適合的萬用花材。花瓣結實，但花莖容易折斷，使用時需小心留意。也有散發香味的品種。

火焰百合

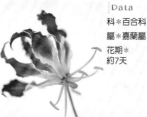

Data
科＊百合科
屬＊嘉蘭屬
花期＊
約7天

花色＊●●●○○●●○
上市季節＊全年

花瓣反摺捲曲，讓人聯想到火焰般的華麗花朵。卷鬚狀的葉片前端，會纏繞住旁邊的枝或花，請小心地解開。

宮燈百合

Data
科＊百合科
屬＊宮燈百合屬
花期＊
7至10日

花色＊●●
上市季節＊全年

剪下分枝個別使用，或直接使用皆可，輕盈搖曳的小花能帶給作品律動感。英文花名為Christmas Bells。

非洲菊

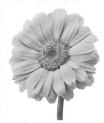

Data
科＊菊科
屬＊嘉寶菊屬
花期＊
4至10日

花色＊●●●●○●●●◎
上市季節＊全年

除了有如圖般豐潤的花型，也有尖瓣，或球狀等個性化的花型。花莖上的細毛容易污染水，使用時水量少少的較好。

菊花

Data
科＊菊科
屬＊菊屬
花期＊
2至3週

花色＊●●●●○●●●◎
上市季節＊全年

擁有豐富多樣的種類，無論和風或洋風都能搭配利用。要讓花材浸水時，將花莖在水中折斷，可吸取更多的水，且花期維持更久。有清爽的香氣。

雞冠花

Data
科＊莧科
屬＊青葙屬
花期＊
7至10日

花色＊●●●●○●●◎
上市季節＊6至12月

中秋（8月）後，顏色會更加鮮明，可以大膽利用展現此花的野性感。圖中為球形的雞冠花，花穗呈槍矛狀的是青葙。

百日草

Data
科＊菊科
屬＊百日草屬
花期＊
5至10日

花色＊●●●○●○○◎
上市季節＊5至11月

在夏季庭院中能長時間盛開，因此被稱為百日草。除了藍色之外，幾乎所有花色都具備。單瓣、重瓣、彩球型等花型也豐富多樣。

滿天星

Data
科＊石竹科
屬＊滿天星屬
花期＊
7至10日

花色＊●○
上市季節＊全年

要表現深度或立體感時不可缺少的花材，和任何花都能搭配，柔和地相互調和。也能作成乾燥花材。

白玉草

Data
科＊石竹科
屬＊蠅子草屬
花期＊
5至10日

花色＊●○
上市季節＊11至6月

別名為蠅子草。澎起的袋狀花萼上，綻放白色或粉紅色的花朵。使用時可讓花莖延伸，展現出花朵輕柔搖曳，楚楚可人的姿態。

大波斯菊

Data
科＊菊科
屬＊波斯菊屬
花期＊
5至10日

花色＊●●●○○
上市季節＊8至10月

除了單瓣外，還有重瓣、筒狀花瓣、如鋸齒凹凸的花瓣等。購買時要選擇花莖細且結實者。

芍藥

Data
科＊芍藥科
屬＊芍藥屬
花期＊
4至6日

花色＊●●●●○◎
上市季節＊4至7月

無論和風或洋風都很適合，姿態雅致優美的大輪花。將堅硬花苞上的糊狀液體清洗後，比較容易開花。葉片要整理過後再使用。

海芋

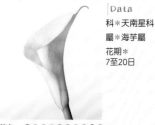

Data
科＊天南星科
屬＊海芋屬
花期＊
7至20日

花色＊●●●●○●●●●◎
上市季節＊全年

有大小不同尺寸，花藝用途建議使用小尺寸品種。花莖以手指捏拉即可彎曲。因為容易有黏液，需經常換水。

鐵線蓮

Data
科＊毛茛科
屬＊鐵線蓮屬
花期＊
5至7日

花色＊●●○○●●●○
上市季節＊3至11月

無論是單瓣或重瓣，都展現令人憐愛的氛圍，相當有人氣。蔓性類型，可攀附於支柱上製造出高度，短枝使用也很漂亮。

蝴蝶蘭

Data
科＊蘭科
屬＊蝴蝶蘭屬
花期＊
10至14日

花色＊●●○○●●○
上市季節＊全年

像飛舞蝴蝶般的優雅姿態，是送禮常見的花材之一。容易搭配的迷你版品種，近年也在增加中。

東亞蘭

Data
科＊蘭科
屬＊惠蘭屬
花期＊
約1個月

花色＊●●●○○●●●◎
上市季節＊全年

花瓣有著如同蠟製工藝品般的質感。花期長且花瓣結實，可以放入水中當作水中花欣賞。也有小輪品種。

香豌豆花

Data
科＊豆科
屬＊香豌豆屬
花期＊
5至7日

花色＊●●○○◎
上市季節＊全年

擁有甜蜜香氣和宛如蝴蝶翩翩起舞般的可愛花瓣，是春天的代表花種之一。想表現輕盈溫柔的氛圍時，是不可或缺的重要花材。

千日紅

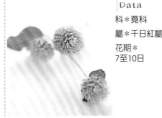

Data
科＊莧科
屬＊千日紅屬
花期＊
7至10日

花色＊●●●○●上市
季節＊全年

儘管經過千日也能保持紅色，因而取名為千日紅。相當結實，乾燥後依然能維持美麗顏色。也推薦用於炎熱季節。

大飛燕草

Data
科＊毛茛科
屬＊飛燕草屬
花期＊
5至10日

花色＊●●○○●●●◎
上市季節＊全年

花呈穗狀，有豪華的重瓣、可愛的單瓣兩種。藍色系花色尤其豐富，可展現清爽透明感。

納麗石蒜

Data
科＊石蒜科
屬＊納麗石蒜屬
花期＊
約7天

花色＊●○●○●●○◎
上市季節＊全年

捲曲的花瓣很有時尚感。花瓣表面會發亮的品種，鑽石麗麗Diamond Lily也是同類。莖上的7至10朵花全部都會開花。

水仙

Data
科＊石蒜科
屬＊水仙屬
花期＊
3至5日

花色＊●●○○○◎
上市季節＊10至4月

冬天插花時，可讓花的高度低於葉片，春天時則相反，如此可製造出季節感。從切口會流出黏液，要以水清洗過後再使用。

大理花

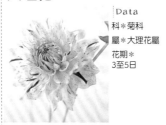

Data
科＊菊科
屬＊大理花屬
花期＊
3至5日

花色＊●●○○○◎●
上市季節＊全年

擁有豐富多樣的花型，如單瓣、絨球形等。花瓣易受傷，且花莖容易折損，使用時須小心留意。冬天時能長時間欣賞。

石斛蘭

Data
科＊蘭科
屬＊石斛蘭屬
花期＊
10至14日

花色＊●●○○●●◎
上市季節＊全年

強調線條輪廓更顯纖長。花莖分段剪下，將花朵聚集也能製造可愛氛圍。價格平易，在蘭花品種中流通量為第一名。

三色菫

Data
科＊菫菜科
屬＊菫菜屬
花期＊
3至6日

花色＊●●●○●●●◎
上市季節＊11至3月

一般在花園裡低低開的三色菫，也有花莖長的一莖多花型、花瓣有波浪邊的大輪花等。複色品種多，也有黑色花色。

松蟲草

Data
科＊川續斷科
屬＊山蘿蔔屬
花期＊
3至5日

花色＊●●○○●●●●○
上市季節＊全年

可愛清麗的模樣惹人憐愛，有一莖一花（大輪）型和一莖多花型。很怕濕氣與悶熱，因此葉片處理過後再使用。

鬱金香

Data
科＊百合科
屬＊鬱金香屬
花期＊
5至7日

花色＊●●●○○●●○●○
上市季節＊11至4月

可說是代表春天的球根花卉。擁有豐富的花色和花型，也有散發香味的品種。依光線與溫度的變化，花瓣會開啟閉合或改變方向。

洋桔梗

Data
科＊龍膽科
屬＊洋桔梗屬
花期＊
10至14日

花色＊●●○○○●●●◎
上市季節＊全年

有波浪狀花瓣的大輪花，或如玫瑰般重瓣的花型等，品種豐富多樣。連花苞也能綻放，花期相當長。是耐夏季高溫的花材。

萬代蘭

Data
科＊蘭科
屬＊萬代蘭屬
花期＊
10至15日

花色＊●●○○◎
上市季節＊全年

切花用途上，紫色花瓣帶有網狀花紋（如圖）的類型是代表品種。花朵厚實且大的姿態，充滿異國風情與華麗感。

鈴蘭

Data
科＊百合科
屬＊鈴蘭屬
花期＊
約5天

花色＊●○
上市季節＊10至7月

純白如鈴鐺般的可愛小花。市面上流通作為花藝用途的是，花朵大的德國鈴蘭（如圖），特徵是花莖纖長，香味濃郁。

巧克力波斯菊

Data
科＊菊科
屬＊波斯菊屬
花期＊
5至7日

花色＊●●
上市季節＊全年

細長的花莖很有魅力。無論是花色或香味都讓人聯想到巧克力。善用清麗的花莖線條來作造型，可以給人輕盈的印象。

黑種草

Data
科＊毛茛科
屬＊黑種草屬
花期＊
4至5日

花色＊●○○●●◎
上市季節＊全年

彷彿在風中搖曳，充滿自然風味的草花。單瓣花瓣容易凋謝，因此建議選擇重瓣品種。花謝後會結出獨特的袋狀果實，市面上也有販賣。

雪球花

Data
科＊忍冬科
屬＊莢蒾屬
花期＊
3至7日

花色＊●○○
上市季節＊全年

像是縮小版繡球花的球狀花朵。可以連枝條一起使用，或只單獨使用花朵，搭配方式變化多。花色會隨著時間漸漸變白。

向日葵

Data
科＊菊科
屬＊向日葵屬
花期＊
7至10日

花色＊●●●●◎
上市季節＊全年

市面上販售的是，將大輪花改良變小後，當作切花用途的品種，時尚的茶色花色也登場了。從花莖切口處盡可能將白色芯刮出，能增長花期。

聖誕玫瑰

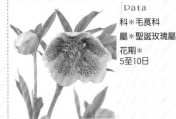

Data
科＊毛茛科
屬＊聖誕玫瑰屬
花期＊
5至10日

花色＊●●○○○●○◎
上市季節＊10至6月

花朵稍微朝下綻放的模樣，散發出浪漫氣息。時尚的紅色、粉紅、綠色、斑點模樣等，種類豐富多樣。

葡萄風信子

Data
科＊百合科
屬＊
葡萄風信子屬
花期＊
約5天

花色＊○○○
上市季節＊12至4月

就像是將葡萄縮小後顛倒過來的模樣。有清涼感的花色，能為作品增加視覺焦點。花名來自於希臘語麝香的香味。

陽光百合

Data
科＊百合科
屬＊陽光百合屬
花期＊
5至7日

花色＊●○●●○◎
上市季節＊全年

春天的球根花卉。在細長的花莖前端，朝向四方綻放出優雅星形花朵。亭亭玉立的美麗姿態與芬芳香氣，更增添魅力。

風信子

Data
科＊百合科
屬＊風信子屬
花期＊
約7天

花色＊●●●●○○○
上市季節＊11至5月

不僅散發濃郁香味，剪下作為切花後仍能繼續生長。花朵重，故挑選時選擇結實的花莖，來支撐花朵重量。須經常換水。

瑪格麗特

Data
科＊菊科
屬＊菊屬
花期＊
5至10日

花色＊●●●○○◎
上市季節＊11至5月

花朵稍微朝下綻放的模樣，散發出浪漫氣息。時尚的紅色、粉紅、綠色、斑點模樣等，種類豐富多樣。

百合

Data
科＊百合科
屬＊百合屬
花期＊
5至7日

花色＊●●○○○●○○
上市季節＊全年

芬芳且優雅的百合，本來就是夏季的花，因此也相當適合用於炎熱季節。為了不讓花粉沾附到衣物等，可在使用前先去除。

蕾絲花

Data
科＊繖形花科
屬＊阿米屬
花期＊
5至7日

花色＊○●
上市季節＊全年

細細花莖上，綻放出像是以纖細蕾絲編織出的傘一般的花。使用時先摘除葉片與新芽，並放置在花瓣掉落也不會有影響的場所。

法絨花

Data
科＊繖形花科
屬＊絨花屬
花期＊
約7天

花色＊○
上市季節＊全年

花和葉片擁有法蘭絨般的質感，給人高雅印象。特別在冬天時能帶來溫暖的氛圍。水分易流失，使用時需小心留意。

法國小菊

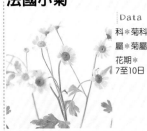

Data
科＊菊科
屬＊菊屬
花期＊
7至10日

花色＊●○○◎
上市季節＊全年

擁有清晰花容的單瓣花朵，香草的一種。像鈕釦的圓型花型，或粉紅和黃色的花色也很有人氣。別名解熱菊。

丁香花

Data
科＊木樨科
屬＊丁香屬
花期＊
3至7日

花色＊●○○○◎
上市季節＊全年

能作為襯托其他花材的配角，若聚集在一起也能成為華麗的主角，是相當容易用來搭配的花木。將切口割開可增加吸水力。

勿忘我

Data
科＊紫草科
屬＊勿忘我屬
花期＊
約5天

花色＊●○○
上市季節＊1至6月

因擁有其他花材罕見的藍色而受喜愛，常被用於小型花藝作品上。水分易流失，建議使用鮮度保持劑。

日本藍星花

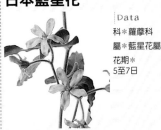

Data
科＊蘿藦科
屬＊藍星花屬
花期＊
5至7日

花色＊●○○◎
上市季節＊全年

星形花朵迷人可愛。藍色花色會漸漸變深，最後會帶有紅色。從切口流出的白色黏液，要清洗乾淨後再使用。

金合歡

Data
科＊豆科
屬＊金合歡屬
花期＊
3至5日

花色＊●
上市季節＊11至3月

黃色彩球形的花朵，在歐洲是春天的象徵。花苞不開花的情形多，因此購買時要挑選已經開花的。

陸蓮花

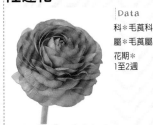

Data
科＊毛茛科
屬＊毛茛屬
花期＊
1至2週

花色＊●●●●○○●●○◎
上市季節＊10至5月

花瓣有著如薄絹般的光澤，層層疊疊華麗盛開的圓形花朵。花莖容易折損，選購時要挑選花莖結實強韌者。

蠟梅

Data
科＊桃金孃科
屬＊蠟花屬
花期＊
5至7日

花色＊●●○○◎
上市季節＊全年

花瓣有著如同蠟製品般的質感，因而得名。將細枝分開使用時，可將松葉般的細葉間隔拔除，展露可愛的花朵。

葉材

Green

佛手蔓綠絨

Data
科＊天南星科
屬＊蔓綠絨屬
葉期＊
約2週

葉色＊●
上市季節＊全年

質地厚且有亮澤，大小尺寸具備。如羽毛狀的深形裂痕，散發出熱帶植物的氣息。若有傷痕會很明顯，使用時要小心留意。

細裂銀葉菊

Data
科＊菊科
屬＊菊蒿屬
葉期＊
5至7日

葉色＊●
上市季節＊全年

霧面的質感和蕾絲般的輪廓，適合與楚楚可愛的花朵搭配。水分容易流失，使用時需小心留意。

五彩千年木

Data
科＊龍舌蘭科
屬＊虎斑木屬
葉期＊
約2週

葉色＊●●●○○
上市季節＊全年

龍舌蘭科的葉子形狀五花八門，從細線到橢圓形皆有。也有綠色葉面上有白、黃、紅色斑紋等品種，是擁有漂亮葉色的觀葉植物。少量花材時可以增添色彩。

常春藤

Data
科＊五加科
屬＊常春藤屬
葉期＊
約1個月

葉色＊○●◎
上市季節＊全年

柔細有律動感的線條，和任何花材都能搭配的萬用葉材。從盆栽中剪下的常春藤，更為生動自然。

綠之鈴

Data
科＊菊科
屬＊千里光屬
葉期＊
7至10日

葉色＊●
上市季節＊全年

就像是珍珠般的綠色圓珠串在一起的多肉植物。將其下垂或捲起，可為作品增添躍動感。也有形狀如新月形的品種。

芳香天竺葵

Data
科＊牻牛兒苗科
屬＊天竺葵屬
葉期＊
約7天

葉色＊●◎
上市季節＊全年

散發玫瑰與薄荷香氛的天竺葵的總稱，擁有多樣的葉色、質感、葉片缺口等。可直接從盆栽剪下來使用。

斑葉海桐

Data
科＊海桐科
屬＊海桐屬
葉期＊
約10天

葉色＊●◎
上市季節＊全年

葉片茂密且分枝多，能依需求調節葉量，是方便利用的葉材。怕乾燥和高溫，在葉面上噴水，可以延長葉期。

鐵線蕨

Data
科＊鐵線蕨科
屬＊鐵線蕨屬
葉期＊
5至7日

葉色＊●
上市季節＊全年

纖細線條加上明亮的綠色，給人涼爽印象的觀葉蕨類植物。怕乾燥，使用前再從盆栽中剪下，並且噴水保持濕潤。

銀荷葉

Data
科＊岩梅科
屬＊銀荷草屬
葉期＊
約1個月

葉色＊●
上市季節＊全年

有光澤的濃綠色葉片相當結實，秋天時會帶有紅色。葉片柔軟，也可捲曲起來使用，是相當容易利用的葉材。

銀葉菊

Data
科＊菊科
屬＊千里光屬
葉期＊
5至7日

葉色＊●
上市季節＊全年

細毛覆蓋的銀白色葉子，可以和各種花材搭配。吸水性不佳，選擇堅固的花莖並進行水切法。

太藺

Data
科＊莎草科
屬＊莞屬
葉期＊
約7天

葉色＊●
上市季節＊5至11月

生長在濕地的水草，筆直往上生長約90㎝的莖，相當清爽。另外也有莖上有縱向或橫向白斑的品種。也可彎摺作造型。

玉簪

Data
科＊天門冬科
屬＊玉簪屬
葉期＊
7至10日

葉色＊●●◎
上市季節＊全年

特徵是葉片上縱向的葉脈紋路。有斑紋或黃色、灰綠色的葉色等，擁有豐富多樣的顏色和尺寸。莖很脆弱，使用時需小心留意。

Suger Vine

Data
科＊葡萄科
屬＊地錦屬
葉期＊
1至2週

葉色＊●
上市季節＊全年

就像5瓣的花朵般，葉片輕盈。在藤蔓植物中屬於莖梗特別柔軟的葉材，能塑造出柔和的氛圍。

木賊

Data
科＊木賊科
屬＊木賊屬
葉期＊
7至10日

葉色＊●
上市季節＊全年

表面粗糙的質感，莖為中空，筆直的莖可彎摺，能塑造出想要的形狀。若強調其筆直的線條，可用於時尚風格的作品。

熊草

Data
科＊百合科
屬＊蓴屬
葉期＊
約1個月

葉色＊●
上市季節＊全年

柔軟細長的葉片長度約50至80㎝。可讓它自由展現其流線，或綁束在一起，隨喜好去塑造，是相當容易利用的葉材。

灰光蠟菊

Data
科＊菊科
屬＊蠟菊屬
葉期＊
3至5日

葉色＊●●
上市季節＊全年

有著法蘭絨般的觸感。葉色有萊姆色、銀綠色兩種。將新芽前端剪下後再使用，可延長葉期。

蔓生百部

Data
科＊百部科
屬＊百部屬
葉期＊
7至10日

葉色＊●
上市季節＊全年

有光澤的明亮綠色，搭配上呈現螺旋狀的藤蔓，有著自然氣息。日本名稱為利休草，是茶道、花道時常使用的花材。

迷人可愛的裝飾

果實

Berry

藍莓果

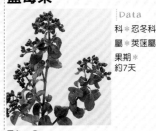

Data
科＊忍冬科
屬＊莢蒾屬
果期＊
約7天

果色＊●
上市季節＊9至2月

枝條的前端有著朝上生長的果實，藍黑色果實美麗又有光澤，處理時使用切口法將切口割開。

電信蘭

Data
科＊天南星科
屬＊電信蘭屬
葉期＊
10至14日

葉色＊●◎◎
上市季節＊全年

像藝術品般大膽的輪廓線條非常搶眼。葉片大小和缺口的形狀，會有個別差異。可塑造出熱帶的氛圍。亦稱龜背芋。

春蘭葉

Data
科＊百合科
屬＊麥門冬屬
葉期＊
1至2週

葉色＊●◎
上市季節＊全年

以手指纏繞，就能像緞帶般簡單地拉出彎曲度。想讓花朵更顯優雅時可以搭配。條紋模樣的斑葉蘭也很有人氣。

常春藤果

Data
科＊五加科
屬＊常春藤屬
果期＊
約2週

果色＊●
上市季節＊10至3月

果實集合成球狀，結在枝條的前端。黑色果實，霧面無亮澤的質感，能作為凝聚作品整體氛圍的好幫手。

火龍果

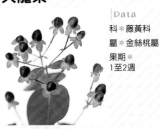

Data
科＊藤黃科
屬＊金絲桃屬
果期＊
1至2週

果色＊●●●●●
上市季節＊全年

狀似堅果的果實，綠色的大萼片會一直附著。也有色形有些微差異的品種。適合搭配淡色系花朵時可使用淡色果實。

尤加利

Data
科＊桃金孃科
屬＊桉屬
葉期＊
10至20日

葉色＊●●
上市季節＊全年

特徵是銀綠色或可說是青銅色的暗沉葉色。葉片的形狀依照品種不同而有差異，但都非常高雅。具有獨特的氣味。

北美白珠樹

Data
科＊杜鵑花科
屬＊白珠樹屬
葉期＊
約2週

葉色＊●
上市季節＊全年

細枝交錯排列，形狀如檸檬果實般的常綠葉片很堅實，吸水性非常好。也能將葉片一片一片分開使用。

穗菝葜

Data
科＊百合科
屬＊菝葜屬
果期＊
1至2週

果色＊●●●
上市季節＊全年

有光澤的果實，使用在作品中，能讓美感層次更加提升。綠色果實或成熟的紅色果實皆有亮澤，請注意枝條上的刺。

黑莓

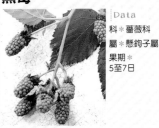

Data
科＊薔薇科
屬＊懸鉤子屬
果期＊
5至7日

果色＊●●●●
上市季節＊5至8月

半蔓性的枝條上結出充滿自然風味的果實。成熟的黑色果實果期短，購買時建議選擇未成熟的綠色果實。

羊耳石蠶

Data
科＊唇形科
屬＊水蘇屬
葉期＊
5至7日

葉色＊●
上市季節＊全年

覆著白色絨毛，就像天鵝絨般的觸感，葉片厚，即使少量也能製造出分量感。香草的一種，有著芬芳香氣。

鈕釦藤

Data
科＊蓼科
屬＊竹節蓼屬
葉期＊
約10天

葉色＊●
上市季節＊全年

紅茶色的莖上長著圓圓小小的綠色葉片，輕盈線條容易搭配任何花材。容易乾燥，使用前再從盆栽中剪下，並進行噴水。

雪果

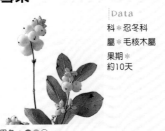

Data
科＊忍冬科
屬＊毛核木屬
果期＊
約10天

果色＊●●○
上市季節＊8至11月

飽滿的圓形果實是展現甜美柔和氛圍的好配角。大小果實聚合成串。葉片易受損，摘取後再使用。

巴西胡椒木

Data
科＊漆樹科
屬＊胡椒木屬
果期＊
2週以上

果色＊●
上市季節＊全年

枝條為蔓性容易利用，甜美的粉紅色具有人氣。不易褪色，市面上販賣的多為乾燥果材，另外也有染成金銀色的。

INDEX 索引

[玫瑰花的品種]

請利用此索引尋找本書中介紹過的玫瑰品種
所作出的花藝作品或圖鑑（紅色數字）

A

Abracadabra ···················· 96
茜（Akane）·············· 108・114
Ambridge Rose（E）····· 108・114
Amnesia ························· 92
Andalucia ················· 63・112
Angenieux ··············· 102・111
Audrey ···················· 91・116
Avalanche⁺ ·············· 102・116
綾（Aya）················· 55・110

B

Baby Romantica ················ 104
Beauty Flower ················· 27
Bijou de Neige
··············· 47・70・108・116
Bitter Ranuncula ·········· 81・117
Black Beauty ··············· 61・112

C

Caffé Latte ········· 90・96・115
Caramel Antike ··········· 108・114
Carousel ·········· 80・84・89・117
Carte Blanche ········· 69・70・116
Chance Zebra ··················· 34
Chanteur⁺ ···················· 113
Chef-d'oeuvre ········· 71・96・116

D

Chloris ······················ 102
Ciel⁺ ····················· 74・114
Cool Water ! ·················· 113
Cotton Cup ····················· 68
Crea ····················· 87・110

D

Desert ············ 26・87・94・116
Dolce Vita⁺ ·············· 108・117
Dramatic Rain ·················· 67

E

Eclaire ············· 26・72・97・117
Eden Romantica ················· 20
Emotion Profonde ··············· 112
Esta ························· 56
Eve ······················ 95・115
Ever Beauty ················· 57・71

F

Fair Bianca（E）········· 103・116
Fancy Lora ················ 91・110
Flower Box ····················· 24
Forme
20・64・66・84・88・90・94・113
Fragile ······················· 55
Fuwari ························· 55

G

Gino Pink ····················· 87
Gold Rush ····················· 75
Grande Amore ············· 103・112
Green Arrow ···················· 72
Green Ice ······ 71・102・108・117
Gypsy Curiosa ········· 95・96・117

H

Halloween ················· 24・64
Haute Couture ········· 69・73・117
Helios Romantica ·········· 97・115
芳純（Hoh-Jun）················· 103

I

Ilse Bronze ···················· 79
Intrigue ·············· 14・20・112
一心（Issin）·············· 108・112

J

Japanesque Autumn Rouge ····· 113
Japanesque Imitation Gold ········ 75
Jardins Parfum ············ 59・111
Jeanne d'Arc ············· 108・114

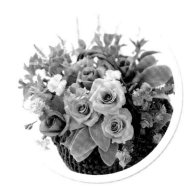

Julia ···································· 50・66・79・84・86・96・97・115

Jupiter ························· 102・114

K

Kae Cup ······························· 57

黒蝶⁺（Kokucho⁺）········ 63・112

L

La Campanella ······ 103・108・114

La Gioconda ·························· 57

Laurent.B ······················ 92・115

Libelulla ······························· 90

Lime ································· 117

Little Silver ···················· 17・113

Luna Pink ···························· 18

Luna Rosa ······················ 78・114

M

Ma Cherie＋ ················ 61・112

Machiyo ······························· 17

Madame Violet ··············· 66・113

Madre⁺ ································ 63

Maldamour ···················· 58・111

Manaki ······························· 92

Manuel Noir ··················· 57・110

Marble Parfait ······················ 59

Marella ·········· 78・79・103・114

Maria Theresia ······················ 50

Maritim ································ 66

Menage Pink ·························· 16

Milford Sound ····················· 108

Mimi Eden ····················· 22・117

Miranda（E）·············· 102・111

Misty Purple ······················ 108

M-Magic Phrase ···················· 56

Monroe Walk ······················ 108

M-Premiere Honeymoon ·········· 56

M-Strawberry Mille-feuille ······· 23

M-Vintage Coral ············· 19・110

M-Vintage Pearl ············· 18・110

M-Vintage Sepia ············· 77・115

Mysterious ·························· 67

O

Old Fantasy ························
19・21・22・55・110

Old Petit ····························· 19

Orange Dot ······· 32・48・91・114

Orphiec ················· 38・108・110

P

Pacific Blue ···················· 65・113

Pareo⁹⁰ ························· 23・114

Party Ranuncula ·············· 81・117

Pas de Deux ·················· 102・111

Permanent Wave ···················· 59

Pinkjuke ···························· 110

Portosnow ··························· 108

Princess of Wales ····· 27・57・116

Purple Heart ························ 67

Purple Rain ··················· 108・113

R

Radish ····························· 108

Red Ranuncula ················· 26・112

Rhapsody⁺ ·················· 108・110

Romantic Antike ···· 48・102・111

Rosa rugosa ··············· 102・103

Rosita Vendela ····················· 58

Rote Rose ······················ 62・112

Royal ····················· 24・60・112

Rustique ······················ 103・111

S

櫻（Sakura）······················· 41

Sakurazaka ·························· 56

Sasha ············· 90・97・108・115

Schnabel ························ 91・115

千（Sen）·························· 111

Sensual ······························· 45

Sheryl ··························· 30・110

Silence ····························· 113

Silhouette ···························· 22

Silvana Spek ························· 27

Silver Fountain ····················· 113

Sinti Roma ····················· 81・108

Smilerange ·························· 111

Sophia ···························· 78・114

Spend a Lifetime ··········· 101・116

Spray Wit ········· 43・70・71・116

Stainless Steel ······················ 93

Stranger ························ 67・117

Strawberry Monroe Walk ······· 108

Strawberry Parfait ····· 15・57・81

末姫（Suehime）·················· 27

SUNTRY blue rose APPLAUSE
························· 101・103・113

Super Green ··················· 72・117

Sweet Old ···························· 21

Tamango ·················· 27
Tea Time ······· 25・58・108・111
Teddy Bear ············· 84・115
The Dark Lady（E）········ 17
Thé Nature ·········· 89・91・115
The Prince（E）···· 62・108・112
Titanic ············ 56・103・110
Tomorrow Beauty ········ 71・116
Treasure ················· 66

和花（Waka）············· 113
Wanted ··················· 14
和集（Washu）············· 36
Wedding Dress ······ 71・102・116
Wonderwall ············· 97・115

X-treme ················ 93・115

Y

友禪（Yuzen）·········· 108・111
Yves Chanter Marie ·········· 54
Yves Clair ············ 103・111
Yves Miora ·········· 21・54・111
Yves Piaget
···· 32・46・103・104・108・111

［花材種類］

請利用此索引尋找本書中玫瑰以外的花材所作出的花藝作品或圖鑑（黃色數字）

花材

八寶景天 ············· 56・108
白玉草 ················· 119
百日草 ············ 28・80・119
百合 ···················· 121
白芨 ·········· 26・27・58・118
白頭翁 ············· 108・118

泡盛草 ······ 19・22・47・89・118
葡萄風信子 ············ 43・121

瑪格麗特 ············· 50・121
麥仙翁 ·················· 79
梅花空木 ················· 17
貓薄荷 ·················· 88
滿天星 ·················· 119
米花 ···················· 91

法絨花 ·············· 47・91・121
非洲菊 ············ 26・45・119
繁星花 ·················· 89
福祿考 ·················· 67
風信子 ··············· 17・121

風箱果 ················· 96

大波斯菊 ················ 119
大飛燕草 ·········· 19・86・120
大理花 ········· 61・79・89・120
大紅香蜂草 ··············· 56
袋鼠花 ·················· 18
斗篷草 ·················· 118
豆科的花 ················· 108
丁香花 ······· 48・70・108・121
多花素馨 ················· 58
東亞蘭 ·············· 20・119

鐵線蓮 ······· 63・71・72・73・
········· 75・78・94・119
天人菊 ·················· 97
天鵝絨 ·················· 118

納麗石蒜 ················ 120

ㄌ

蠟梅 ···················· 121
蕾絲花 ··············· 68・121
耬斗菜 ·················· 19
藍蠟花 ·················· 93
藍花鼠尾草 ··············· 18
鈴蘭 ················· 75・120
魯冰花 ·············· 19・79
陸蓮花 ·············· 17・121
龍膽 ···················· 93

ㄍ

孤挺花 ……………………………… 118
瓜葉菊 ……………………………… 23
觀音蘭 ……………………………… 79
宮燈百合 …………………………… 119

ㄎ

康乃馨 ……… 14・66・76・108・119

ㄏ

海芋 ………………………… 69・70・119
黑莓的花 …………………………… 90
黑種草 ……………………………… 120
蝴蝶蘭 ……………………………… 119
火鶴 …………………………… 70・73・118
火焰百合 …………………………… 71・119

ㄐ

雞冠花 ……………………………… 119
桔梗 ………………………………… 79
九重葛 ……………………………… 71
金光菊 ……………………………… 96
金合歡 ……………………………… 121
金雞菊 ……………………………… 78
菊花 ………………………………… 119

ㄑ

巧克力波斯菊
……… 38・67・78・79・94・120
鞘冠菊 ……………………………… 22
秋色繡球花 ……… 62・66・67・92
球吉利 ……………………………… 56
千日紅 ……………………………… 120

ㄒ

小白菊 ……… 19・23・25・90・121
蠅子草 ………………………… 24・30
仙履蘭 ……………………………… 69
新娘花 ………………………… 16・62
香菫菜 ……………………………… 16
香豌豆花 …………………………… 120
向日葵 ………………………… 75・121
雪球花 ………………………… 38・70・120
薰衣草 ……………………………… 66
繡球花 ……… 57・64・70・89・118

ㄓ

章魚蘭 ……………………………… 81

ㄔ

長蔓鼠尾草 ……………………… 23
車桑子 ……………………………… 93

ㄕ

石斛蘭 ………………………… 97・120
石竹 ………………………………… 14
芍藥 ………………………………… 119
聖誕玫瑰 …………………………… 17・121
水仙 ………………………………… 120
水仙百合 …………………………… 75・118

ㄖ

日本藍星花 ………………………… 67・121
日本藍星花（白花品種）…… 71・92

ㄗ

紫花藿香薊 ………………………… 108

ㄘ

翠珠花 ……………………………… 90
蔥花 ………………………………… 118

ㄙ

三色菫 ………………………… 50・120
松蟲草 ………………………… 68・120

ㄠ

奧勒岡葉 ……………… 26・66・93

ㄧ

野莧菜 ……………………………… 20
油點草 ……………………………… 93
茵芋 ………………………………… 60
洋桔梗
……… 24・57・63・90・96・120
陽光百合 …………………………… 121

ㄨ

勿忘我 ………………………… 46・67・121
萬代蘭 ………………………… 58・120
文心蘭 ………………………… 34・118
晚香玉 ……………………………… 95

ㄩ

鬱金香 ……………………………… 120

葉材

ㄅ
貝利氏合歡 ····················· 50
斑葉海桐 ················· 18・122
北美白珠樹葉 ·················· 123

ㄆ
蘋果薄荷 ····················· 66

ㄇ
麥 ························· 17
蔓生百部 ················· 61・123
木賊 ························ 122

ㄈ
佛手蔓綠絨 ·················· 122

ㄉ
吊鐘花 ······················ 61
電信蘭 ····················· 123

ㄊ
太藺 ···················· 61・122
鐵線蕨 ····················· 122

ㄋ
鈕釦藤 ····················· 123

ㄌ
蠟菊 ······················ 123
綠之鈴 ················· 20・122

ㄏ
黃櫨 ························ 77

ㄑ
奇異油柑 ····················· 90

ㄒ
西瓜皮椒草 ··················· 24
細裂銀葉菊 ··············· 30・122
蝦蟆秋海棠 ·············· 79・95
懸鉤子 ······················ 25
熊草 ······················· 122

ㄓ
朱槿的葉片 ··················· 88

ㄔ
常春藤 ··············· 24・48・122
春蘭葉 ················· 36・123

ㄕ
山苔 ······················· 16
珊瑚鐘 ················· 27・75
山蘇 ······················· 78
水芹菜（斑紋）················· 22

ㄖ
絨柏 ······················· 21

ㄘ
草莓的葉片 ··················· 22

ㄜ
鵝莓的葉片 ··················· 93

ㄞ
愛之蔓 ······················ 65

ㄧ
義大利香芹 ··················· 68
尤加利 ····················· 123
銀荷葉 ····················· 122
銀葉菊
·············· 26・55・74・90・122
羊耳石蠶 ·············· 76・95・123

ㄨ
五彩千年木 ·················· 122

ㄩ
玉簪 ······················· 122

其他
Blackieglottis ··············· 94
Suger Vine ·················· 122

果實

ㄅ
巴西胡椒木 ……… 21・26・41・123

ㄆ
蘋果 ………………………… 27

ㄈ
芙蓉的果實 ………………… 59
覆盆子 ……………………… 58

ㄉ
多花尤加利 ………… 63・64・97
冬草莓 ……………………… 27

ㄋ
檸檬 ………………………… 70

ㄌ
藍莓 …………………… 23・92
藍莓果 ………… 27・36・79・123

ㄎ
苦楝子 ……………………… 59

ㄏ
黑莓 …………… 22・57・62・123
紅醋栗 ……………………… 72
火龍果 ……………………… 123

ㄒ
雪果 …………………… 89・123

ㄔ
常春藤果 ……………… 46・123

ㄕ
蛇莓 ………………………… 108
射干的果實 ………………… 60
麝香葡萄 …………………… 20
山葡萄 ……………………… 94

ㄙ
穗菝葜 ………… 17・67・93・123

ㄢ
安石榴 ……………………… 81

{玫瑰花藝設計者一覽表}

A

相澤美佳
「Design Flower花遊」首席設計師
E-mail：hanayu@hanayu.co.jp

H

林 聡子
「ミニ•エ•マキン」負責人

平野智子
「RAINBOW」
Hotel New Otaniザ メイン店店長

深野俊幸
「COUNTRY HARVEST」負責人

藤井弘子
「PITZ」負責人

細沼光則
「花弘」Executive FLOWER Artist

I

磯部浩太
「Landscape」負責人

猪又俊介
「Blue Water Flowers」負責人

岩橋美佳
「一会Carpe Diem」負責人
E-mail：info@flowers-ichie.com

K

北山けい子・北山いつ子
「Berry Bouquet」負責人

熊坂英明
「Bear」負責人
E-mail：info@fs-bear.com

小木曽めぐみ
「KaraKaran＊」負責人

M

牧内博文
「MIDORI」負責人

増田由希子
「F+studio」負責人
E-mail：f-plus-studio@jcom.home.ne.jp

マミ山本
「anela」負責人

森 春雄
「FLOWER SHOP花森」負責人

森 美保
「Arriere cour」負責人

N

長塩由実
「Les Mille Feuilles東京」店長

並木容子
「gente」負責人

南畝隆顯
「MADDERLAKE」負責人

O

大久保有加
「Ikebana Atrium」負責人
E-mail：info@ikebana-atrium.com

大髙令子
「Rencontrer」負責人

落 大造・落 佳子
「les Deux」負責人

落合恵美
「Brindille」負責人
E-mail：info@brindilleflowers.com

S

斉藤理香
「Field」負覽人
E-mail：hanahana@field-flower.net

佐々木久満
「MAISON FLEURIE」負責人

佐藤絵美
「Honey'sGarden」負責人

澤田和美
「Studio FLORA FLORE」負責人

渋沢英子
「Vingt Quatre」負責人
E-mail：shop@vingtquatre.com

下野浩規
「PEU CONNU」負責人

染谷多恵子
「Pualani」負責人
E-mail：pualani@silk.plala.or.jp

T

田島由紀子
「Pas de deux」負責人

田中光洋
「プラントトータルデザインフォルム」負責人

谷口敦史
「IRONY」負責人
E-mail：info@illony.com

筒井聡子
「Flower Kitchen」負責人
E-mail：info@flowerkitchen.com

U

内海和佳子
「Chocolat」負責人
E-mail：c-clover@agate.plala.or.jp

浦沢美奈
「FLEURISTE MAGASIN POUSSE」負責人

Y

柳澤縁里
「Oak Leaf」負責人

吉田みゆき
E-mail：himekohime@ray.ocn.ne.jp

國家圖書館出版品預行編目資料

初學者ok！愛花人の玫瑰花藝設計 book /
KADOKAWA CORPORATION ENTERBRAIN
授權；洪鈺惠譯 . -- 初版 . – 新北市：噴泉文化
館出版，2016.12
　　面；　公分 . -- (花之道；28)
　ISBN 978-986-93840-1-8 (平裝)
　1. 花藝
971　　　　　　　　　　　105020838

STAFF

† 監修&花

並木容子 (gente) *封面・P.3至11
柳澤緣里 (Oak Leaf) *第2章P.28至51

† ブックinブック

監督&攝影／山本正樹
花／齊藤理香 (Field) ＊封面

† スタッフ

構成・文章／鈴木清子
編輯／柳綠（《花時間》編輯部）

攝影／山本正樹（封面・P.3至11・P.28至51其他）
落合里美・栗林成城・瀧岡健太郎・田邊美樹・中野博安・森
善之

Art Direction／釜內由紀江 (GRiD)
Design／五十嵐奈央子・飛岡綾子 (GRiD)

† 撮影協力

今井ナーセリ
HANAプロデュース南里エトルファシネ事業部

初學者ok！
愛花人の玫瑰花藝設計Book

授　　　　權／KADOKAWA CORPORATION ENTERBRAIN
譯　　　　者／洪鈺惠
發 行 人／詹慶和
總 編 輯／蔡麗玲
執 行 編 輯／劉蕙寧
特 約 編 輯／楊妮蓉
編　　　　輯／蔡毓玲・黃璟安・陳姿伶・李佳穎・李宛真
執 行 美 編／周盈汝
美 術 編 輯／陳麗娜・韓欣恬
內 頁 排 版／造極
出 版 者／噴泉文化館
發 行 者／悅智文化事業有限公司
郵政劃撥帳號／19452608
戶　　　　名／悅智文化事業有限公司
地　　　　址／新北市板橋區板新路 206 號 3 樓
電　　　　話／(02)8952-4078
傳　　　　真／(02)8952-4084
網　　　　址／www.elegantbooks.com.tw
電 子 信 箱／elegant.books@msa.hinet.net

2016 年 12 月初版一刷　定價 480 元

超ビギナーのためのバラあしらいをもっと素敵に！
©2013 KADOKAWA CORPORATION ENTERBRAIN
All Rights Reserved.
First published in Japan in 2013 by KADOKAWA CORPORATION
ENTERBRAIN
Chinese translation rights arranged with KADOKAWA
CORPORATION ENTERBRAIN
through Creek and River Co., Ltd., Tokyo.

經銷／高見文化行銷股份有限公司
地址／新北市樹林區佳園路二段 70-1 號
電話／0800-055-365　傳真／（02）2668-6220

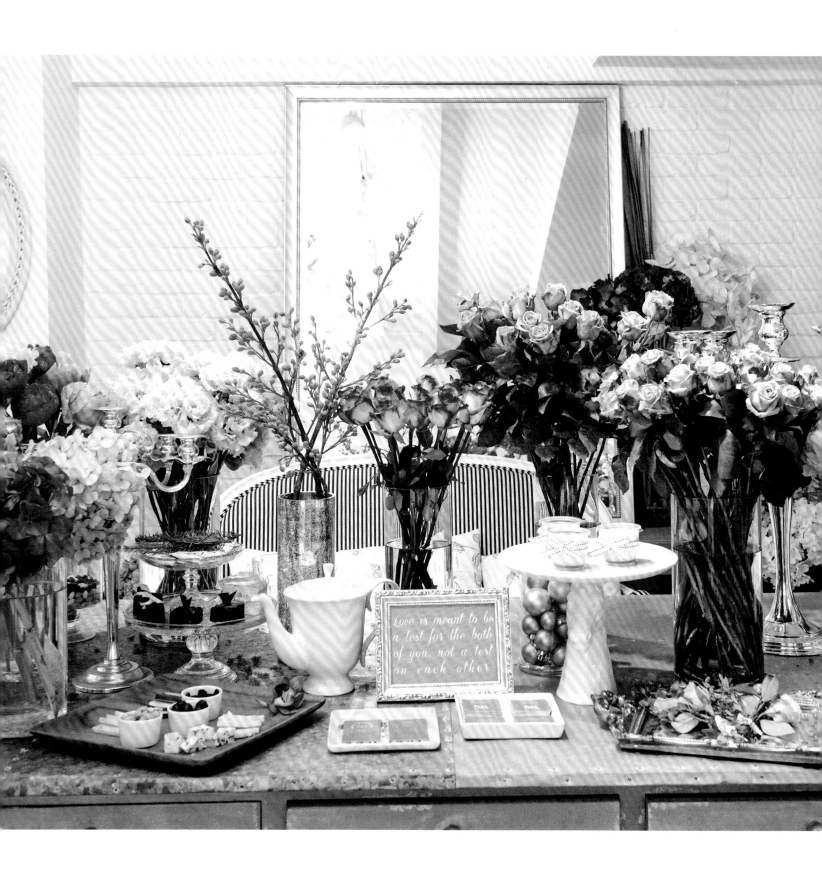

比較看看四張圖的差異

完全保存版

「花」の
攝影講座

Photo Lesson

花時間
初學者ok！
愛花人の玫瑰花藝設計book
特別附錄
©2013 KADOKAWA CORPORATION ENTERBRAIN

白天明亮的窗檯
變身成攝影棚

首先比較一下這些圖

完成度 ★★★★★

**不論是甜美粉紅花色
或輕薄的花瓣都很鮮明！**

連繫玫瑰和菊花中間的淡粉紅色紫羅蘭，也纖細得被描繪出來，無論是粉紅色的細微差異或質感，完全真實呈現。整體可以感受到明亮舒爽的光線。

完成度 ★ˎ

**前方的陰影有稍微減少
但每一朵花型依然不鮮明**

和右側顏色混濁的圖片相比，紅色變鮮明了，前面層疊的玫瑰花瓣也比較清楚。但和左圖相比，不論是花的粉紅色或桌面的顏色，都和實際顏色相差甚遠。

完成度 ★

**本應該呈現粉紅色的花朵……
前方花朵在陰影中，顏色混濁**

請觀看作品的前方。除了勉強能看出深粉紅的仙客來之外，其他完全看不出來是什麼花朵。包括桌子和花器，整體帶有藍色，給人寒冷的感覺。

其實……

**搭配反光板
調節明亮度
目標就是這種質感**

其實……

**搭配了反光板
才變明亮
但還是自動攝影模式**

其實……

**使用自動攝影模式
全權交給相機
所拍攝的圖片**

花／佐々木

花色不是過暗就是過亮……使用相機拍攝作品時，是否也有大失所望的經驗呢？在此要學習的是，光線明亮、花色柔和的攝影法。右頁的圖片其實都是使用一般的數位相機拍攝的，而想要照出漂亮圖片的第一步，就是學習如何善用自然光。運用下述的三個原則，提昇自己的花卉攝影實力吧！

實踐下方的三原則，所打造出來的攝影環境。只要有窗戶、白色窗簾、反光板，家裡也可以瞬間變成專業攝影棚。

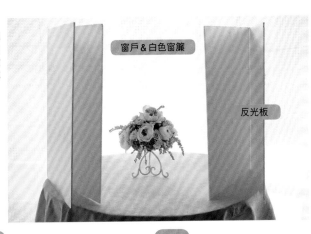

窗戶 & 白色窗簾

反光板

3
減少陰影
增加透明感的
反光板是必備工具

在窗邊進行拍攝，光線只從單一方向進來，靠近室內這一面則會產生陰影。此時派上用場的就是反光板，讓光反射到陰暗的地方。因為變明亮，花瓣的透明感也會隨之提升。如果有不需支撐的自立式反光板（製作方法如下圖）就會相當方便。製作時選用可以作出柔和反射光的白色板。

反光板的使用方法
請參考P.5

2
直射的陽光是大敵！
窗邊要加上
白色輕薄的窗簾

雖然說自然光是花的最佳夥伴，但要記得是柔和的光線。花朵直接照射日光，就等於在強光下攝影一樣。淺的花色會失真變白，給人僵硬的感覺。善用白色窗簾柔化從窗戶直射進來的日光。不論是蕾絲或素面布，只要可以讓光透過的輕薄材質都可以。

1
基本是自然光
晴天或陰天的窗邊
是最好的攝影地點

在夜晚的日光燈底下看到的花朵，花瓣的柔軟度和顏色的細微色調，都無法表現出來。因為花朵是由纖細的花色和質感所構成，利用自然光才能讓玫瑰發揮原有的美麗。拍攝時，花朵擺放在明亮的窗邊。避免陰暗的雨天，並且在太陽看起來是白色時的白天進行。清晨和傍晚時太陽光帶有橘色，會影響花的顏色所以不OK。

傍晚的太陽光呈現出橘色調。

3
不須支撐的自立式反光板完成了。可以摺疊起來，方便收納。

2
珍珠板朝步驟1溝槽的相反面摺疊，並在內側摺線處貼上白色膠帶補強。

1
將珍珠板橫向擺放，在中間處以鉛筆畫上縱向直線，利用直尺和美工刀割出淺淺的溝槽。

材料 珍珠板
（白色76×108cm）、
白色膠帶、直尺、鉛筆、
美工刀

攝影時
要注意光線的方向

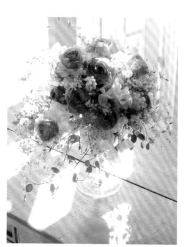

後方明亮
讓花朵清澄透亮
的光線

和其他光線的差異，首先是作品後方偏白，溢出清涼感。窗邊的花朵明亮，作品整體輪廓很有透明感，但前方的花朵產生陰影。這是逆光的特徵。

逆光

從被攝體後方照射過來的光線。對於攝影者而言，從正面進來的光線稱為逆光。

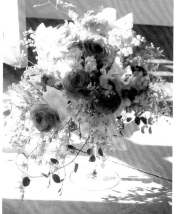

作品中存在著
光線和陰影
打造出自然表情

改變擺設的方向，設定窗戶在左側的情況。光線照射在作品左側，相反側就會產生自然的陰影。換言之，側光的效果是可以依照花朵纖細的凹凸變化作出陰影，並勾勒出立體感。

側光

太陽等光源落在相機左右處。對於被攝體來說，由側面照射過來的光線稱為側光。

右邊這些情況，若再搭配上反光板…

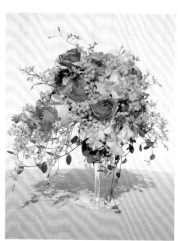

雖然整體的花朵
都很明亮
但缺乏了立體感

順光的情況下花朵明亮，但是反過來說，因為光線是由正面進來，會讓打造立體感時所需要的陰影也一併消失，結果導致整體給人過於平面、不立體的感覺。此外，因為無法讓花朵呈現出透明感，也是不適合花卉攝影的原因之一。

順光

對被攝體而言，從正面照射過來的光線就是順光。也就是說背對著陽光的狀態下攝影。

同樣的擺設但改變了光線的方向

相機・被攝體 & 光的關係

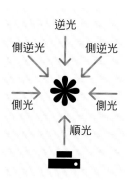

以相機與花朵為基準來確認一下。逆光代表相機的正對面照射過來的光線，側光代表和相機呈直角照射過來的光線，在這兩者中間的是側逆光。順光代表和相機同一方向照射過來的光線。

可以呈現出花朵纖細的顏色和質感的自然光。它擁有各種方向，如逆光、側光、順光。對於被攝體而言，從正面照過來的順光，用在人物攝影時有讓臉龐明亮的優點，但是拍攝花的時候則是例外。因為消除陰影的順光，會將花朵柔美的立體感與纖細的質感也一併消除。最適合的光線是逆光與側光，再搭配上反光板，讓因為陰影而混濁的花色，更顯明亮清晰。

反光板豎立方式，有基本2種類型

以窗戶為背景的時候採逆八字形

反光板處於接受光線的角度，面對被攝體呈斜向排列。如果是以窗戶為背景的逆光，正面會顯得陰暗無光。使用兩片反光板採逆八字形排列，可以更寬廣地將光線反射。為了提昇反射的效果，讓反光板在不進入畫面的前提下，盡可能接近被攝體。

拍攝出的圖　　豎立方式

背景是牆壁時
在靠窗戶側也豎立反光板

牆壁容易使背景和花朵同化。因為整體的亮度都很均等所造成。解決方法是窗邊的反光板。豎立在花朵旁，並讓牆壁側淨空。讓牆壁接受到比花朵更多的光線，花朵自然會顯現出來。接受從牆壁反射過來的光線的另一側，也別忘了豎立能消除陰影的反光板。

拍攝出的圖　　豎立方式

花／熊坂

前方原本陰暗的花朵變明亮
連花瓣也清晰可見！

如果逆光攝影搭配上反光板，可以確認被圈起來的部分是橘色的陸蓮花！原本在陰影中的花朵，連花瓣的層次都呈現出來了。變成是張整體明亮且有水潤感的圖片。

逆光

縮小明暗的差距
給人溫柔的印象

和右圖比較看看。不只是被圈起來的部分，連離光源最遠的右側文心蘭也變明亮，細部也清楚呈現。明暗落差減少，整體更顯鬆柔且輕盈。

側光

Memo

紅・紫・接近黑色的花朵
深色系花朵利用側逆光來拍攝

拍攝深色系花朵時，使用逆光不OK。曝光值會配合背景的明亮光線，導致花瓣變成陰暗的塊狀（如右上圖）。儘管使用反光板也沒有效果，所以採用逆光和側光中間的側逆光來攝影。

NG!

採用側逆光更有效果

側逆光可以讓背景偏白，也不會影響到深色系花朵。反光板和光線呈平行排列。將曝光補償（參考P.9）調高，就能提升如圖的表現力。

決定縱向・橫向構圖
拍攝角度

Basic
Lesson
3

拍攝角度為正上方

相機
花

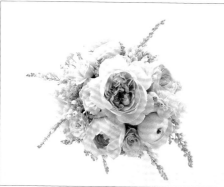

雖然無法拍攝到作品的形狀和花器，但若要表現出華麗感，這是最佳的拍攝角度。橫向構圖時，向外延伸的長線條也能進入畫面中。

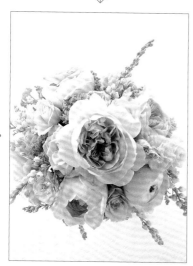

長線條的花材雖然被裁切，但中心的玫瑰彷彿像是要從圖中跳出來般。若想呈現出魄力，那就是正上方＋縱向構圖。

拍攝角度為斜上方

相機
花

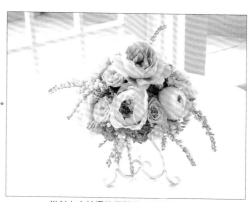

從斜上方拍攝的優點是，連後方的花朵也能拍攝到，能製造出立體感。橫向構圖的情況，能給人和肉眼觀賞時一樣的自然印象。

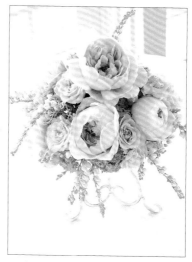

雖然拍攝角度相同，卻多了緊實感。這是因為左右留白被裁切所造成。但依然能傳達出作品擺設場所的狀況。

橫向構圖

縱向構圖

花／落

6